PARIS PANTIN

PARIS. IMPRIMERIE L. POUPART DAVYL, 30, RUE DU BAC.

LEMERCIER DE NEUVILLE

PARIS PANTIN

DEUXIÈME SÉRIE DES

PUPAZZI

ÉDITION ILLUSTRÉE DE TRENTE DESSINS

PARIS
LIBRAIRIE INTERNATIONALE
15, BOULEVARD MONTMARTRE

A LACROIX, VERBOECKHOVEN & C°, ÉDITEURS
A Bruxelles, à Leipzig et à Livourne

1868

Tous droits de traduction et de reproduction réservés

A MESSIEURS

POLICHINELLE, GUIGNOL, KARRAGUEUZ & C.ᵉ

Messieurs et Seigneurs,

Permettez à un indigne continuateur de votre merveilleux répertoire satirique de vous dédier ce recueil très-primesautier et par conséquent très-incomplet. Si j'avais pris le temps nécessaire pour modeler mes caractères, et perfectionner mes petites intrigues, aurais-je pu, par cette époque de mécanique, de vapeur, de photographie, de démo-

lissements et de reconstructions morales et physiques, qui court, aurais-je pu, dis-je, esquisser le moindre profil en y mettant la ressemblance et tracer la plus vulgaire physionomie en y mettant la vérité? Le siècle se hâte et se modifie à chaque heure. Il est impatient et inquiet, comme un voleur qui redoute les gendarmes. Cela vient peut-être de ce qu'il a mérité la prison, mais tous les siècles passés connus en sont là.

Vous avez, Messieurs et Seigneurs, généralisé vos satires. Moi, au contraire, j'ai individualisé les miennes ; je vais vous dire pourquoi. — Autrefois il n'y avait pas de vie privée, par conséquent aucun mur ne se dressait pour la garantir. On vivait chez soi, comme au dehors, avec la même physionomie et la même dignité. Aujourd'hui l'on a deux faces. Il y a la figure de la vie privée, et la figure de la vie publique. Comme cette dernière est parfois assez laide, on veut savoir si l'on ne découvrirait pas de beautés dans l'autre. Quand un orateur prêche la sobriété, on est curieux de savoir s'il ne fait pas chez lui ripaille. Cette curiosité fait souvent dépasser le but; si bien que quand un homme, voire même un académicien, a mangé du boudin le vendredi saint, il se trouve toujours un curieux qui a escaladé le mur de sa vie privée afin de pouvoir raconter aux contemporains cette gobichonnade sacrilége. — Évidemment cela ne serait pas arrivé de votre temps, parce que, de votre temps, un

homme, voire même un académicien, n'aurait pas fait gras, même un vendredi ordinaire. — Vous comprenez donc bien, Messieurs et Seigneurs, qu'il serait dangereux à moi de généraliser et de dire, par exemple, que les académiciens mangent du boudin le vendredi, que c'est le privilége des immortels, etc., etc., quand ce n'est qu'une exception — du moins jusqu'à ce jour.

En individualisant la satire, je suis donc obligé de la rendre plus douce. Où est le mal? Je crois, au contraire, qu'elle a bien plus de portée, parce que la façon dont elle est présentée permet de la mieux goûter, quoique le goût de la satire ait toujours un fond d'amertume.

De là, Messieurs et Seigneurs, il résulte que j'ai dû mettre de côté le bâton, qui est le principal argument de vos héros.

Je sais bien que, dans la vie, le bâton joue un grand rôle.

L'enfant pousse son cerceau avec un bâton; il y a la canne du jeune homme et celle du vieillard; il y a le bâton de chef d'orchestre et celui de maréchal; il y a le bâton de l'escamoteur et celui du bâtonniste. Tout cela est très-réel! — Mais, seigneur Polichinelle, quand vous battez votre femme, croyez-vous qu'elle vous en fera moins porter......ce que vous savez bien? Et, quand vous battez le commissaire, n'en allez-vous pas moins en prison?... Et quand vous battez les autres, n'en êtes-vous pas

moins battu par eux? On est plus humain aujourd'hui, et c'est en riant et non en battant que la satire châtie les mœurs.

A cela vous me répondrez qu'un coup de bâton fait toujours rire. Oui, et même il fait rire tout le monde, excepté celui qui l'a reçu. Dans mon système, tout le monde rit aussi, et c'est celui qui a reçu la volée qui rit plus fort que les autres.

Il peut vous sembler dur, à vous personnellement, seigneur Polichinelle, d'entendre des observations, vous qui n'en admettez aucune, et qui avez eu l'insigne honneur d'avoir été biographié par Charles Nodier. Mon Dieu, l'auteur des *Contes de la Veillée* vous a pris au sérieux avant de s'endormir, et il a écrit le rêve qu'il allait faire avant de le songer.

Remarquez bien, seigneur Polichinelle, — je prends mes précautions, car j'ai peur du bâton, — remarquez bien que nous ne nous embarquons pas du même côté, — ce qui ne prouve pas que nous ne puissions nous rencontrer. — Vous êtes en dehors de la vie privée, moi, au contraire, je suis en dehors de la vie publique. Il vous faut le forum, et à moi le salon. Nous nous rencontrerons un jour peut-être...dans l'antichambre, lorsque vous sortirez et que moi, j'entrerai.

Je ne suis pas jaloux de votre célébrité; votre célébrité tient à votre secret. Or le secret de Polichinelle est connu de tout le monde, et Charles Nodier s'est même donné la peine de l'expliquer.

« *Le secret de Polichinelle*, dit-il, *qu'on cherche depuis si longtemps, consiste à se cacher à propos sous un rideau qui ne doit être soulevé que par son compère, comme celui d'Isis ; à se couvrir d'un voile qui ne s'ouvre que devant ses prêtres ; et il y a plus de rapports qu'on ne pense entre les compères d'Isis et le grand-prêtre de Polichinelle.* »

Pardonnez-lui de s'être moqué de vous, il ne le fera plus.

J'ai encore autre chose à vous dire, Messieurs et Seigneurs, et je vous supplie de prendre en bonne part mes humbles remarques.

Vous êtes grossiers et vulgaires ; vous vous adressez le plus souvent à l'enfance, qui a les oreilles chastes et les idées naïves, et la morale vient bien tard et bien peu faire oublier vos extravagances d'un goût douteux. Votre langue est peu châtiée, souvent même vous employez un patois horrible dont l'étrangeté sert de voile à des images d'une décence contestée. Ici je m'adresse surtout au Seigneur Guignol qui a pour clients habituels une classe plus populaire. Mais ne peut-on faire rire sans baragouiner ? Et est-ce bien spirituel d'écorcher un mot, croyant ainsi lui donner de la valeur ?

Je crois, au contraire, que le vrai comique est dans l'action, et non dans le mot ; que la vraie morale est dans les faits et non dans les phrases. Le rire que vous provoquez n'est pas toujours la

gaieté, non plus le comique. — Le grotesque provoque, lui aussi, le rire.

Pour terminer, Messieurs et Seigneurs, je vous offre humblement la dédicace de ce recueil, tel qu'il est; j'y ai joint quelques images pour aider le travail de votre imagination, et quelques pièces détachées : A propos, Souvenirs de voyages, Prologues, Epilogues, etc., improvisations qui vous initieront à mon genre d'esprit et à la manière de le présenter au public. Veuillez en faire part aux Fantoccini de Milan, aux Burattini de Naples, aux Titérès de Séville, aux Puppenspieler d'Allemagne, aux Castolets de Provence et à lord Punch de Londres.

Et veuillez agréer,

au nom des Pupazzi de Paris,

l'assurance de la haute estime et de la haute considération de votre très-humble serviteur et descendant,

L. LEMERCIER DE NEUVILLE.

NOTICE

I

Quand j'ai publié en 1866 un volume intitulé *I Pupazzi* (volume introuvable aujourd'hui), j'ai adressé à mon lecteur une espèce d'autobiographie qui l'initiait à mes luttes, à mes découragements et à mes espérances. Je croyais, et crois encore, que le lecteur me saurait gré de renverser ainsi pour lui seul le mur de ma vie privée.

Mais il y a un certain danger à parler de soi, et M. Louis Brès, un courriériste distingué du *Sémaphore* de Marseille veut bien m'aider à l'éviter. Le lecteur et moi y gagnerons.

Je cède la parole à mon critique.

« La troupe des *Pupazzi* forme un personnel dramatique comme on n'en vit sur les planches d'aucun théâtre. Plus illustres que les sociétaires de la Comédie-Française, mieux d'accord que les

chanteurs de l'Opéra, moins exigeants que les ténors de Russie et les fauvettes d'Amérique, plus amusants que les farceurs des Bouffes et du Palais-Royal, plus souples qu'Auriol, plus mignons que les acteurs de la troupe enfantine de feu le théâtre Comte, ces fantoches de bois et de chiffons ne représentent-ils pas l'idéal d'une troupe dramatique ! Impressario, auteur, acteur, souffleur, machiniste, décorateur et sculpteur, Lemercier de Neuville est l'âme de ce microcosme merveilleux. En un clin d'œil il a installé son petit édifice à l'angle du salon, il a allumé la rampe, il a donné le signal de l'ouverture; il a levé la toile. A lui seul, il a fait manœuvrer ses petits bonshommes, il leur a prêté les organes les plus étranges et les plus variés, il leur a fait traverser l'action la plus amusante, il leur a gagné des couronnes. Le spectacle fini, et pendant que l'écho des applaudissements retentit encore, les fantoches sont déjà couchés dans leur boîte de sapin, enveloppés d'un vieux journal, Victorien Sardou à côté de Paul Féval, M. Thiers auprès de Timothée Trimm, Jules Favre et madame Benoîton, le prévenu sur le gendarme et le gendarme sur le président. Le théâtre se replie. Un commissionnaire emporte le tout ; et voilà notre impressario libre de tout souci ! Le lendemain, il transportera son temple grec et sa troupe aristophanesque dans un autre salon, et si le désir lui vient de voir du pays, il ira, sans plus de souci,

prendre son ticket à la gare de Lyon, traînant après lui, en guise de bagages, son immeuble et ses locataires. L'heureux homme! Pour moi, je suis ravi surtout de voir en lui un journaliste en rupture de ban; je ne me lasse pas d'admirer ce poëte en train de se faire des rentes.

« Lemercier de Neuville appartient à cette vaillante petite presse parisienne qui, pendant dix ans, nous a dédommagés par ses saillies, ses enfantillages terribles et son humeur primesautière du mutisme de la presse politique. Ni *reporter*, ni chroniqueur, Lemercier a eu le bon goût de demeurer un fantaisiste. Esprit aimable, délié, mobile, parfois ému, souvent ironique, toujours fin et brillant, maniant la prose en poëte et le vers en artiste, il fit les délices des lecteurs délicats. Ceci n'empêchait point notre humouriste de ne voir dans la presse qu'une marâtre. Les journaux que je fonde, nous disait-il l'autre soir, ne durent pas plus de trois mois.

« La nature de son esprit le portait d'ailleurs vers le théâtre. La comédie d'actualités et de portraits sollicitait sa verve. Les lecteurs du *Figaro* — je parle de la belle époque — n'ont pas oublié certaine revue intitulée : *les Tourniquets*, qui occupa tout un volumineux numéro des derniers jours de 1861. On reconnaît là déjà l'Aristophane des *Pupazzi*.

« Les directeurs de théâtre ne venaient pas pour

1.

cela solliciter le librettiste *in partibus*. Lemercier, voyant que la montagne ne venait pas à lui, fit mieux que Mahomet, qui alla vers la montagne; il se fit une petite montagne de poche pour son usage particulier.

« Architecte, mécanicien, sculpteur, décorateur et costumier, il fabriqua, à la façon du Guignol lyonnais, un petit théâtre de l'aspect le plus coquet : il le meubla de trucs et le peupla d'un monde de fantoches adorablement grimaçants qui avaient le mérite d'être, à la charge près, le portrait fidèle des célébrités du jour. L'impressario se commanda à lui-même un petit répertoire de premier choix, sans marchander sur les prix, et du même coup s'adjugea à lui seul tous les rôles grands ou petits, avec le privilége de mettre sans partage son nom en vedette sur l'affiche.

« Les premières représentations eurent lieu, je crois, dans l'atelier de notre ami Carjat, un délicieux petit cénacle, où l'on entre sans façon et d'où l'on sort parfois célèbre. Ainsi en advint-il des *Pupazzi*. Les salons de Paris se disputèrent le nouveau théâtre.

« Du faubourg Saint-Germain, les marionnettes à la mode sont venues à Lyon, à Marseille, Monaco, Nice, Bade, Ems, etc., absolument comme Tamberlick et la Patti. Il n'y a plus d'enfants !

« L'impressario est un jeune homme à la moustache fine, à l'œil scrutateur, au nez curieux. A

l'entendre causer, on ne se douterait pas de cette volubilité de paroles et de cette souplesse d'organe dont il donne tant de preuves dans le cours de son spectacle. »

D'un autre côté, le *Grain de Sel*, un petit journal du Havre, né d'hier, mort aujourd'hui —

Quand ils ont trop d'esprit les enfants vivent peu,

écrivait sur moi les lignes suivantes qui complètent l'article précédent :

« Un jour que son fils était malade, Lemercier de Neuville eut l'idée de découper quelques charges de Carjat; de coller ces binettes historiques sur des débris de boîtes à cigares, et de présenter ces pantins à l'enfant, en leur prêtant de fort jolis discours. Le petit se mit à rire, et le père, joyeux, fut aussi fier de son succès que s'il avait eu cinq actes applaudis à la Comédie-Française.

« Comme les femmes, les enfants se lassent vite, même des bonnes choses. Lemercier de Neuville comprit bientôt qu'il lui fallait perfectionner son invention sous peine de voir s'amoindrir son succès.

« Son cœur stimula son esprit; il machina ses bonshommes. Les bras, les jambes se mirent à remuer, allant de ci de là, ponctuant les délicieux dialogues que le sculpteur-poëte avait eu l'ingénieuse idée de mettre en vers. L'enfant l'en récompensa par ses sourires.

« Quinze jours après, Lemercier de Neuville

fut invité à dîner chez Carjat, en compagnie de nombreuses illustrations littéraires et artistiques. Il mit ses bonshommes dans sa poche et donna au dessert *une première* qui fut un grand succès. Tous les journaux en parlèrent.

« Huit jours plus tard, Lemercier était prié dans les salons de la princesse *** et applaudi par le public le plus distingué de Paris. Il n'avait alors que douze marionnettes ; au bout d'un mois il en eut cent. Son œuvre était née, il fallut la baptiser : il appela ses bonshommes *I Pupazzi*, — nom fantaisiste, aujourd'hui partout connu. »

Vous comprenez pourquoi maintenant j'ai cédé la plume à mes critiques ; — il y a des choses qu'on ne dit jamais bien soi-même.

II

Comme une préface en tête d'un livre, mes petites soirées sont précédées d'un prologue en vers, la plupart du temps improvisé. Ce prologue est souvent une demande d'indulgence et souvent aussi un remerciement. — Quelque incorrectes qu'elles soient, ces bluettes ont un certain prix à mes yeux, parce qu'elles sont des souvenirs, et si le lecteur veut bien m'aider un peu, il me pardonnera de reproduire ici ces improvisations cosmopolites.

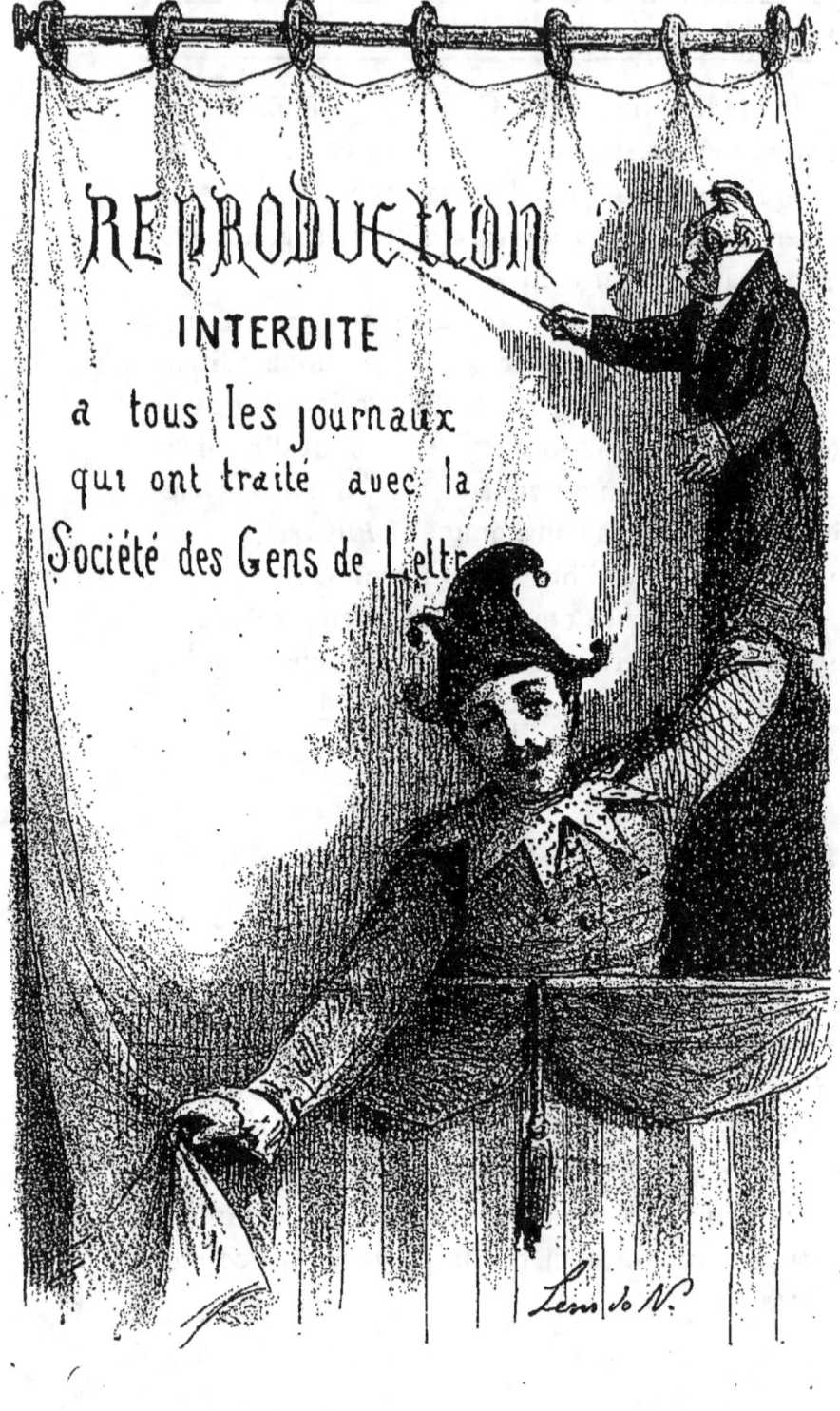

I

PROLOGUE

—

Mesdames et messieurs, j'arrive de profil
 Et vous tire ma révérence;
Ce spectacle, nouveau vraiment, vous plaira-t-il?
 Là, se trouve mon espérance!

Toutefois sachez bien que l'acteur, que l'auteur
 Qui n'est rien moins qu'élégiaque,
Que le chef machiniste et le décorateur
 Bref! que tout est dans la baraque!

Or donc! Si vous trouvez les vers assez mauvais,
 Les imitations mal faites,
Si la toile va mal, si les décors sont laids,
 Si je vous conte des sornettes,

N'incriminez que moi, car seul, je suis fautif!
 Si ce spectacle est somnifère

Excusez les erreurs d'un cerveau maladif !...
 Et craignant fort de vous déplaire,
Mesdames et messieurs, je m'en vais de profil
 Et vous tire ma révérence ;
Ce spectacle, nouveau vraiment, vous plaira-t-il ?
 Là, se trouve mon espérance !

<p style="text-align:right">Paris, 1864.</p>

II

PROLOGUE D'ÉTÉ

VICHY — TROUVILLE — LE HAVRE.
1865 — 66 — 67 — 68

Messieurs, salut ! salut, mesdames !
 Voici le mois d'août revenu
 Le soleil inonde de flammes
 Le bois feuillu !

Le temps est doux, la brise molle
 Les oiseaux au lever du jour
 Sur des refrains de barcarolle,
 Chantent l'amour !

Pour abriter l'oiseau qui chante
Le bois s'orne de rameaux verts,
Et des fleurs l'haleine odorante
 Remplit les airs !

Tout est parfum et mélodie,
La fleur et l'oiseau sont d'accord,
La campagne est toute fleurie,
 L'hiver est mort !

Et me voici ! Ma folle muse
Vous rassemble dans ce salon.
Oh ! que je veux qu'il vous amuse
 Ce papillon !

De son aile, au duvet fragile,
Il touche les célébrités,
Homme du jour, auteur habile,
 Acteurs vantés !

Oh ! les grands noms ! comme il les aime !
Il va, — nouvelliste effronté, —
Dire qu'Abd-el-Kader — sans crême
 A pris son thé ;

Que l'on répète *l'Africaine*,
Mais que son merveilleux vaisseau
Est, — pour ne pas tomber en scène,
 Tombé dans l'eau ;

Que Paradol, — bien au contraire,
Mais par un mérite réel,
Aux Immortels ayant su plaire,
　　　Est immortel ;

Que Thérésa fait des roulades,
Qu'on signale un mulet nouveau......
Et que roulades ou ruades
　　　C'est *rigolo !*

Il sait aussi que la marée
Entrait en Touques, ce matin,
Sur une plage décorée
　　　De sable fin.

Et sur cette plage coquette
Il peut dessiner, ce phénix,
La trois cent vingtième toilette
　　　De madame X...!

Ayant babillé de la sorte
Mon papillon prend son chapeau
Au vestiaire, près de la porte
　　　Met son manteau

Et disparaît ! — Voilà sa vie !
N'est-ce pas, vous qui préférez
La malice à la raillerie,
　　　Vous l'aimerez ?

III

PROLOGUE

DE LA REVUE DE 1864

Le théâtre représente une prison.

GUIGNOL.

Je viens d'assassiner le chat ! et lâchement
Je profite du trouble où ce forfait me jette
Pour venir aussitôt vous jeter à la tête,
En vers alexandrins, mon petit compliment.

Je viens d'assassiner le chat ! qui vais-je battre ?
Qui vais-je caresser ? qui vais-je interpeller
A l'avenir ? Pour qui vais-je me mettre en quatre ?
Sur quoi, sur qui cogner ? quel dos vais-je peler ?

Hein ? quoi ? le musicien ! Oh ! le pauvre jeune homme,
Messieurs, ce n'est pas bien ! Ce sont de braves gens
Les musiciens ! Ils ont l'air niais, mais en somme
On ne peut tout avoir ! soyons donc indulgents !

Et tenez ! c'est sur vous que ce bâton solide
Désormais tombera ! c'est vous que je battrai ;
Oui, messieurs, oui, c'est vous !.. je vous corrigerai
Et j'ensanglanterai plus d'un dos intrépide.

Et l'un rira de l'autre, et je rirai des deux ;
Je rirai de moi-même, et vous en verrai rire,
Et nous rirons si bien, nous serons si joyeux
Qu'on ne sentira pas ma petite satire.

> Richard, boursier, commerçant,
> Bohême au gosier puissant,
> Belles dames chevelues,
> Poëtes au front bombé,
> Écrivains au dos courbé,
> Lorettes entretenues,
>
> Journalistes, romanciers,
> Peintres, sculpteurs, épiciers,
> Tout ce qui vit et qui mange,
> Depuis l'académicien
> Jusqu'au simple musicien,
> Du démon jusques à l'ange !
>
> Tous ! vous y passerez tous !
> Et, frissonnant sous mes coups,
> Pourtant je vous verrai rire,
> En regardant près de vous
> Cette *cocotte* aux yeux doux
> Et son *monsieur* qui soupire !

Non, ce n'est pas pour vous, monsieur, qui rougissez
Là-bas, dans votre coin, non plus pour vous, Madame,
Je ne suis point vraiment un insulteur de femme
Ni d'homme...

LE DIRECTEUR, dans la coulisse.

Assez, Guignol! manant, coquin, assez!

GUIGNOL

Ce prologue insolent et pourtant délicat
Est fini,... nous allons commencer la revue :
Si je suis maladroit, si ma voix est émue,
Excusez-moi,... je viens d'assassiner le chat!

(Il salue et se retire.)

IV

PROLOGUE

Qui précédait la revue de l'année : *le Sire de Benoitonville*, représentée pour la première fois chez Louis Ulbach, le 11 mars 1866.

Pendant que Camille Doucet
Discourait à l'Académie
Et que Sandeau lui répondait
Avec beaucoup de prud'homie,

Dans le Ministère d'État,
Section de la littérature,
J'entrai, prenant un air béat,
Et pénétrai dans la *Censure !*
Là j'aperçus de grands cartons
Remplis de phrases retranchées
Rien du reste des Benoitons !
On connaît leurs mœurs relâchées
Et l'on tolère ces mœurs-là.
Mais les allusions hostiles
Qui peignent les guerres civiles
Et les abus, et cœtera.....
Toutes ces choses inciviles
Et qui déplaisent au pouvoir
Se trouvaient dans ce carton noir !

— Et que fait-on de ces rognures,
Dis-je à l'employé maladroit,
Qui me laissait mettre le doigt
Dans ces arcanes des censures ?
— On les ficèle chaque mois
Puis on les envoie en Belgique,
Un pays où la république
Règne au pied du trône des rois !
Quelques fois dans les mascarades
Au ministère, aux ambassades,
Sous les manteaux vénitiens
Nous retrouvons quelque rognure
Des phrases que notre censure

Retranche à nos Athéniens !
— Je les prends ! Je vais en Belgique ! —
Dis-je à ce naïf employé ;
C'est un transport économique
Dont vous serez un jour payé.

Au lieu de passer la frontière,
J'ai, Messieurs, pour votre agrément,
Mis la semaine tout entière
A compulser ce document
Et j'en ai fait une REVUE.

Messieurs, dites-moi sans façon,
Lorsque vous l'aurez entendue,
Si la censure avait raison !

V

PROLOGUE

DU PROCÈS BELENFANT-DES-DAMES

Entre Pierrot vêtu en avocat.

Je vois ici, Messieurs, bon nombre d'avocats (1).
Or tous ces avocats sont des gens délicats ;

(1) La première représentation du *Procès Belenfant=des=Dames* eut lieu dans le salon d'un jeune avocat, Emmanuel Durand, devant un auditoire qui avait emprunté à la tribune et au barreau ses plus illustres orateurs.

Ils aiment les beaux-arts, aussi les belles lettres !
Et quand à la Roquette on se met aux fenêtres,
Ils ne détestent pas les jolis criminels !
Ils ne leur donnent pas des regrets éternels,
Si par hasard ce sont leurs clients, mais, en somme,
Ils ont au moins chez eux le portrait du pauvre homme.

Messieurs ! je suis Pierrot ! je suis maître Pierrot !
Avocat ! — En un mot, — j'appartiens au barreau !
— Je suis très-protégé par Madame de Zède.
Au palais, chacun sait que pour elle je plaide,
Et cela seul m'a fait justement remarquer.
— Si je vous dis ceci, c'est pour vous expliquer
Que je vais, — pour cela, j'ai mis ma robe noire,
— Avant ces grands débats entrer dans le prétoire.
Le criminel, dit-on, descend de Jean Iroux. —
Il promet ! — Cependant, — je le dis entre nous, —
— Et de vous l'avouer pourtant mon cœur se navre,
Le succès tout entier est à Lachaud et Favre !
— Ils sont faits au succès ! — Je pars ! n'oubliez pas
Que j'ai vu dans ces lieux bon nombre d'avocats !

VI

REMERCIEMENT

AU PUBLIC LYONNAIS (12 JANVIER 1868)

Messieurs, que votre sympathie
Me fait plaisir ! — et que, vraiment,
J'éprouve de contentement
En votre aimable compagnie.

Merci d'avoir bien accueilli
Mon petit théâtre critique ;
De Lyon l'accueil tout sympathique
M'a, je l'avoue, — enorgueilli.

Car, enfin, vous avez Guignol
Et Gnafron, dont riaient nos pères,
Et Madelon, la dona Sol
De ces Hernani populaires !

Ces héros, remplis de bon sens
Comme aussi remplis de malice,
Que penseront-ils de l'encens
Que me brûle votre caprice ?

Ils vont, — si je ne m'en vais pas,
Démolir ma petite tente
D'une façon fort peu *canante*
A l'aide de leurs *picarlats* !

Je pars donc ! mais avant, je veux
Remercier mon auditoire
Et lui fais, ce soir, mes adieux !
— Mais cependant n'allez pas croire

Que je serai triste ce soir !
Non pas ! Je veux vous faire rire,
Et je m'empresse de vous dire
Non plus adieu; — mais : Au revoir !

VII

PROLOGUE

AU CERCLE ARTISTIQUE DE MARSEILLE

(7 février 1868)

Messieurs, auparavant de rire
Laissez-moi vous remercier
De chercher à m'apprécier.

— Dans l'éloge ou dans la satire
Qu'entendrez-vous ? — Que vais-je dire ?

Vous n'en savez rien ! — Cependant
Vous voici pleins de confiance...
— Hélas ! que d'électeurs en France
Ont un vote aussi peu prudent ! —
Mon cœur bat fort, en attendant !

Cet accueil vraiment sympathique
Est bien fait pour m'encourager ;
Mais hélas ! rien que de songer
A ce que dira la critique...
J'en perds le boire et le manger !

C'est ici que *Gozlan*, *Méry*
Et d'autres auteurs que j'estime
Sont devenus maîtres d'escrime...
J'entends l'escrime de l'esprit.
— Que dire après ce qu'ils ont dit ?

Moi, fils du Nord, pourrais-je plaire
A vous autres, fils du soleil ?
Et mon sel sera-t-il pareil
A celui qu'un rayon vermeil
Fait scintiller sur l'onde amère ?

Aura-t-il pour vous la saveur
De votre exquise *bouillabaisse* ?
Aura-t-il la délicatesse

D'une *clovisse* qui caresse
Le palais fin de l'amateur ?

De vos mignonnes mandarines
Qu'on vend le long de vos bassins
Aura-t-il les couleurs sanguines ?
Aura-t-il des pointes plus fines
Que les pointes de vos *oursins* ?

Hélas ! cet esprit que la Presse
Nourrit jadis d'un lait amer,
Et qu'en ce jour elle caresse,
Aura-t-il assez de souplesse,
Assez de tact, assez de flair ?...

Peut-être ! — Pour plaire à Marseille
De Marseille il s'inspirera;
De vos conseils il s'aidera,
Et peut-être alors on dira.
Que les *Pupazzi font merveille !*

VIII

A MONACO

(22 janvier 1868)

A M. Wagatha,
Directeur de Monte-Carlo.

I

J'ai pour venir à Monaco
Bravé le mistral en furie...
La mer pontait... j'ai fait banquo !
Et bref ! — j'ai gagné la partie !

Aujourd'hui le soleil brûlant
Surgit de la mer calme et bleue ;
Et pas un atome de vent
Ne la ride à plus d'une lieue !

Les palmiers, hier échevelés,
Fièrement redressent leurs têtes,
Et les buissons sont étoilés
De roses et de pâquerettes.

Les oiseaux ont repris leur vol,
Les poëtes saisi leur lyre,
Et les femmes leur... parasol !
Femmes, oiseaux, fleurs, tout respire !

Oiseau moqueur ! je viens aussi
Dans ce concert, jeter mon trille ;
Ma Muse est une bonne fille,
Bons enfants sont mes Pupazzi !

Ayez pour eux de l'indulgence,
Cela coûte si peu, mon Dieu !
Et vous serez heureux au jeu :
Mon succès fera votre chance !

IX

MONACO
(28 JANVIER 1868)

ADIEUX

A M. Stemler,
Directeur de Monte-Carlo.

II

Il est, sur le bord de la mer,
De la mer Méditerranée,

Une montagne fortunée
Où l'oranger parfume l'air !

Monte Carlo ! — Je veux décrire
Tes jardins verts, et ton ciel bleu,
Et ton Casino plein de rire !
— Le Rire, ce rival du Jeu !.

Je veux peindre tes femmes blanches,
Qui mènent leurs petits paniers,
Le long des ravins, sous les branches
Des cyprès et des citronniers,

Et les équipages splendides
Qui promènent, d'un pied hardi,
Le long des falaises rapides,
Les descendants des GRIMALDI.

Je veux dire la bonne chère
Qu'on fait à l'Hôtel de Paris,
Et célébrer le moustiquaire,
Ce voile blanc qui ceint nos lits !

De la terrasse blanche et chaude
Du Casino, — bien loin je vois
Bercé sur la mer émeraude,
Le navire le *Charles III*.

Et de ses flancs sortent sans cesse
Les passagers, joyeux troupeau

Qui veut faire sauter la caisse,
La caisse de *Monte Carlo !*

Mais bien avant qu'elle ne saute
Il faudra, naïfs voyageurs,
Aller prier *Sainte-Dévote,*
De favoriser les joueurs !

Des huit jours passés sur la roche
Où l'on voit l'oranger fleurir,
Dans mon cœur, comme dans ma poche,
J'emporte un double souvenir !

O Public, rempli d'indulgence,
Merci de m'avoir écouté ;
Je n'ai pas eu toujours en France
Une pareille urbanité.

Adieu donc ! L'an prochain, sans doute,
Messieurs, vous me verrez ici,
Car nous suivons la même route...
Adieu donc encor... et merci !

X

PROLOGUE

DIT CHEZ M. HERVÉ-MANGON

Commissaire de l'Exposition universelle, devant un auditoire composé des membres du jury, le 30 mai 1867.

Messieurs, je suis Pierrot, je suis un de ces êtres
Dont la tête est en bois et le corps en satin;
Je suis âne, et pourtant je parle le latin;
Je suis pauvre, et je jette l'or par les fenêtres;
Je suis sot, et l'esprit est mon réveil-matin.

Voilà, me direz-vous, une étrange nature:
Être ce qu'on n'est pas! c'est assez curieux!
Nous qui voyons ailleurs mille objets merveilleux,
Nous n'avons pas trouvé cette blanche figure
Qui dit tout à l'esprit et ne dit rien aux yeux.

Oui, Messieurs, au Palais de l'Industrie humaine
Vous avez des canons où l'on se logerait;

Des tonneaux où le baron Brisse traiterait ;
Des forces enlevant à l'ouvrier la peine
Et le soleil captif faisant votre portrait ;

Vous avez le wigwam, et l'okel, et la hutte,
Et la maison modèle, et l'Isbah ; vous avez
En tableaux, les plus beaux que vous ayiez rêvés ;
En bijoux, — ceux qui font excuser une chute...
Et devant vos splendeurs tous les yeux sont levés !

Et sans parler ici d'art..... Mais l'art dramatique
A ses représentants chez vous : les bons Chinois
Ont des jongleurs fameux applaudis chaque fois.
Le Théâtre Français entr'ouvre son portique,
Tunis a son tambour, sa guitare et ses voix !

Ce que vous n'avez pas, c'est la troupe immortelle
Dont je suis le grand rôle en tout genre : — Pierrot !
Un théâtre pour tous et de tous ; en un mot,
La baraque où l'on voit monsieur Polichinelle
Et Cassandre et le chat dormant dans son jabot.

Les enfants autrefois en faisaient leurs délices,
Aujourd'hui les enfants sont hommes à peu près ;
Le théâtre enfantin a suivi ce progrès.
Plus de bâton, de chat, nous sommes moins novices,
Valons-nous mieux ? — Messieurs je le désirerais !

Bref, écoutez, jugez et riez. — (je l'espère)
Quoique vieux, ce théâtre est neuf! Soyez surpris!
On n'en trouve pas deux semblables à Paris.
Et si j'ai pu, ce soir, Messieurs, vous satisfaire
J'ose compter sur vous pour obtenir un prix.

LES FOURBERIES
DE M. PRUDHOMME

DEMANDE EN MARIAGE EN UN ACTE

PERSONNAGES

M. Prudhomme. | *Madame Benoiton.*

Un salon bourgeois. Piano à gauche, fauteuil à droite. Au fond à droite, table recouverte d'un tapis.

SCÈNE PREMIÈRE

M. PRUDHOMME, entrant.

Madame Benoiton... (Saluant.) Madame... Personne!... Parbleu! elle est sortie!... Pourtant je me suis fait annoncer. Ah! la voici!

SCÈNE II

M. PRUDHOMME, MADAME BENOITON.

M. PRUDHOMME, saluant.

Belle dame!...

MADAME BENOITON, saluant.

Monsieur... monsieur Prudhomme?...

M. PRUDHOMME

Lui-même... Joseph... Joseph Prudhomme, ex-professeur d'écriture, élève de Brard et Saint-Omer, expert près les cours et...

MADAME BENOITON

Et tribunaux. Je sais... passons les titres...

M. PRUDHOMME

Et pourquoi, belle dame?... puisque vous en avez à mon admiration!

MADAME BENOITON

Vous êtes galant, monsieur Prudhomme !

M. PRUDHOMME

Nullement. Je suis sincère, Madame !

MADAME BENOITON, s'asseyant et offrant un siège.

Monsieur !.. Et qui me vaut l'honneur?...

M. PRUDHOMME

Madame, je viens accomplir près de vous une mission pleine de délicatesse... (Appuyant sur les mots.) une mission pleine de délicatesse... Vous êtes mère, Madame, et vous me comprendrez !

MADAME BENOITON

Mon Dieu, Monsieur, j'ignore totalement le but de votre visite ; mais d'après les prémisses...

M. PRUDHOMME

Eh bien?...

MADAME BENOITON

Je vois de quoi il retourne.

M. PRUDHOMME, étonné.

(A part.) Il retourne !... Ce langage... Ah ! j'y suis !... (Haut.) Il retourne cœur, belle dame.

MADAME BENOITON

Très-joli !... Mais il ne s'agit pas de cela... Voyons vos échantillons ?

M. PRUDHOMME

Mes échantillons? Pardon, mais... je ne comprends pas...

MADAME BENOITON

C'est pourtant bien simple!... Quand on vient faire des offres de service, on présente des échantillons.

M. PRUDHOMME

Des échantillons de... (A part.) Je viens demander la main de sa fille cadette pour mon fils junior... Je ne puis pourtant pas avoir sur moi un échantillon de mon fils junior... Elle me prend pour un courtier.

MADAME BENOITON

Vous avez l'air interloqué.

M. PRUDHOMME, étonné.

Loqué!...

MADAME BENOITON

Interloqué!... Mais, mon cher monsieur Prudhomme, sachez donc qu'aucun bibelot de la mode actuelle n'a paru sans m'avoir été soumis préalablement, sans que je l'aie essayé. J'ai porté la première robe Benoiton, la première chaîne Benoiton, — je ne parle pas de mon mari, — les premières bottines Benoiton; les chapeaux Benoiton ont paré ma tête, les gants Benoiton ont couvert mes doigts; j'ai mangé des côtelettes Benoiton. Toutes ces mer-

veilles du goût ont eu mon approbation ! Ah ! l'on s'étonne que je sois toujour sortie ! mais, cher Monsieur, que deviendrait le bon goût si je restais chez moi ?

M. PRUDHOMME

Pardon ! Mais je n'ai pas eu le loisir encore de m'exprimer d'une façon claire et limpide... C'est à madame Benoiton mère que j'ai l'honneur de parler ?

MADAME BENOITON, se levant.

(Avec dignité.) Monsieur ! Mère est de trop !

M. PRUDHOMME

Et pourquoi, Madame ? Je le suis bien, moi ! et je n'en rougis pas !... Je viens parler à votre cœur, à votre âme... Vous êtes mère... J'ai un fils.

MADAME BENOITON

Un fils ! Pauvre jeune homme !

M. PRUDHOMME

Madame !... Pauvre est de trop ! Isidore Prudhomme se présente avec une dot de trente mille francs, qui lui vient du chef de sa mère, et une place de surnuméraire adjoint dans les Droits-Réunis, ajoutés aux dons de l'éducation, de l'esprit et du cœur qui lui viennent du chef de son père. Le tout ensemble forme un parti présentable ! J'ai l'honneur de vous demander la main de votre fille cadette pour mon fils junior... Je vous ferai remarquer

que la demande est officielle, j'ai mis mes gants avant d'entrer.

MADAME BENOITON

Ah! j'étais loin de m'attendre à cela! Comment? monsieur Prudhomme, M. Isidore, votre fils, a jeté les yeux sur ma fille cadette... Mais... où se sont-ils vus?

M. PRUDHOMME

Vous le dirai-je? (Avec hésitation.) C'est à Mabille... Non pas que mon fils ait l'habitude... mais... et d'ailleurs M. Glais-Bizoin y va bien...

MADAME BENOITON

Oui! oui! Il faut que la jeunesse connaisse tout... Eh bien, mais ceci est à voir! Et d'abord connaissons-nous nous-mêmes... Les jeunes gens se connaissent déjà. De ce côté, nous n'avons rien à leur apprendre... Voulez-vous prendre une tasse de thé? nous causerons. Allons, dites oui!... Parfait! Mes gens sont au spectacle. Ne bougez pas, je vais servir mon thé moi-même. (Elle sort.)

SCÈNE III

M. PRUDHOMME, seul.

Cette femme est charmante! elle sera la belle-mère de mon fils! Ce qui me plaît en elle, c'est sa

simplicité, son abandon... Ainsi, elle va me servir son thé elle-même... Moi, quand mes domestiques sont absents, je n'offre pas de thé, et pourtant Dieu sait si je suis simple!... mais c'est une occasion pour faire des économies!

MADAME BENOITON, dans la coulisse.

Monsieur Prudhomme! monsieur Prudhomme! un coup de main, je vous prie!

M. PRUDHOMME

Je suis tout à vous, belle dame. (Il sort et rentre avec madame Benoiton. Ils portent un plateau où le thé est servi.)

SCÈNE IV

MADAME BENOITON, M. PRUDHOMME.

MADAME BENOITON

(Ils apportent le plateau de thé.)

Ah! mille grâces!... Je croyais que je n'en viendrais pas à bout... Un peu de thé.

M. PRUDHOMME

Pour vous faire plaisir!

(Elle sert le thé. Ils boivent.)

MADAME BENOITON

Je suis si peu chez moi, que j'ai rarement l'occasion de causer avec un homme de cœur et d'esprit

comme vous, monsieur Prudhomme. Je ne sais si vos moments sont comptés, mais, ma foi, tant pis pour vous... Puisque je vous tiens, votre visite est une bonne fortune pour moi.

M. PRUDHOMME

Trop aimable, en vérité, belle dame!

MADAME BENOITON

Voyez-vous, cher Monsieur, je suis une petite folle, telle que vous me voyez : je parcours les journaux, les livres; j'ai lu *les Odeurs de Paris, M. de Camors*; je vais aux théâtres, aux bals, aux courses. Mais de tout cela je n'ai qu'une vague idée, parce que ma toilette m'oblige à la soigner sans cesse et me cause de perpétuelles distractions. Ainsi je ne serais pas fâchée d'avoir une idée toute faite sur les choses et les gens du jour... Que pensez-vous de SARDOU? Dites votre opinion, sans craindre de me blesser? Moi, je l'adore!

M. PRUDHOMME

A vous dire le vrai, Madame, et puisque vous demandez mon sentiment, je le considère comme un enlumineur de beaucoup de talent.

MADAME BENOITON

Un enlumineur! Charmant!

M. PRUDHOMME

Il prend à droite, à gauche, une foule d'images, les unes bien faites, les autres simplement esquis-

sées, et il met de la couleur dessus : parfois il les recopie en changeant les costumes; d'autres fois, il change l'époque, le plus souvent, il meuble les salons dénudés. — C'est un tapissier! — Un tapissier de lettres, il est vrai! — Mais Poquelin, qui était, lui aussi, tapissier, n'avait pas besoin d'accessoires pour faire agir ses personnages, tandis que Sardou ne les fait marcher qu'à l'aide de clefs, de portes, de balcons, de mouchoirs, de lettres, de bijoux, en un mot, de tout un bric-à-brac très-ingénieux, mais puéril : l'œuvre de SARDOU, c'est de la mise en scène mise en prose.

MADAME BENOITON

Oh! que vous êtes méchant! Mais je vous aime ainsi! Et DUMAS fils, qu'en pensez-vous? Moi je l'exècre.

M. PRUDHOMME

Celui-là, c'est autre chose! Si j'étais femme, je le ferais guillotiner.

MADAME BENOITON.

Que vous êtes cruel! et pourquoi cela?

M. PRUDHOMME

Comment, Madame, vous ne détestez pas cet homme qui entre au fond de la conscience de toutes les femmes, et qui leur dit : Voilà ce que vous pensez, voilà ce que vous allez faire? qui, dans le bal masqué de la vie, devine la figure sous

le loup, et vous dit brutalement : Laitière, tu es duchesse ; je te connais, beau masque !

MADAME BENOITON

Mais il se trompe parfois.

M. PRUDHOMME, mystérieusement.

Il n'y a que les femmes qui le disent, Madame.

MADAME BENOITON

Ah ! que vous êtes méchant ! Mais je vous aime ainsi... Et Octave Feuillet, qu'en pensez vous ?

M. PRUDHOMME

Un peu de thé, belle dame, s'il vous plaît.

MADAME BENOITON, lui servant du thé.

Avec du rhum ?

M. PRUDHOMME

Merci. Octave Feuillet, c'est du thé sans rhum.

MADAME BENOITON

Oh ! charmant, délicieux !... Mais puisque je suis en train de m'instruire, je ne veux pas rester en si beau chemin. Que pensez-vous de M. Émile de Girardin ?

M. PRUDHOMME

Lui ! madame, c'est un canon à aiguille chargé à poudre. Il fait beaucoup de bruit en peu de temps, mais il ne tue personne.

MADAME BENOITON

Ah! que vous êtes méchant! Mais je vous aime ainsi. Et Timothée Trimm... qu'en pensez-vous?

M. PRUDHOMME

C'est un gros écureuil qui tourne trois cent soixante cinq fois par an dans la cage du *Petit Journal*, sans pouvoir en sortir.

MADAME BENOITON

Gageons que vous n'aimez-pas Ponson du Terrail?

M. PRUDHOMME

Pardon! Comme j'aime Robert Houdin...il escamote. Je vois parfois la ficelle, mais je suis trop poli pour la montrer aux autres.

MADAME BENOITON

Vous me ravissez! Une dernière question...la plus délicate... (Pudiquement.) oh! mais je n'ose pas!

M. PRUDHOMME, à part.

Diable! qu'est-ce que cela peut bien être? (Haut.) Je vous en prie, Madame!

MADAME BENOITON

Eh bien!...oh! mais non, je n'ose pas!

M. PRUDHOMME

De grâce!...Personne ne peut vous entendre.

MADAME BENOITON

Eh bien!.. avez-vous entendu... Thérésa? (Elle se tourne vivement en cachant sa tête dans ses mains ; M. Prudhomme en fait autant; silence de quelques instants.)

M. PRUDHOMME

Madame, cette question en vaut une autre, et d'avance, je demande votre pardon.

MADAME BENOITON

Oh! dites! dites!

M. PRUDHOMME

Avez-vous, Madame, jamais bu de l'absinthe?

MADAME BENOITON, se levant indignée.

Monsieur Prudhomme!

M. PRUDHOMME

Eh bien! Thérésa c'est l'absinthe du chant!

MADAME BENOITON

Ah! charmant, délicieux! Je suis enchantée, monsieur Prudhomme, de vous connaître!

M. PRUDHOMME

Et moi, Madame, pareillement!

MADAME BENOITON

Mais, pardon! maintenant une autre question : au point de vue des connaissances littéraires et artistiques, je vous trouve parfait! Oh! mais là

parfait! parfait! parfait! Mais le Monde? Pratiquez-vous le Monde? Oh! moi d'abord il faut que l'on pratique le Monde! le Monde pour moi c'est tout! Ainsi le Monde dit qu'en ce moment nous dansons sur un volcan! — Sauriez-vous danser sur un volcan?

M. PRUDHOMME

Mon Dieu, Madame, je n'ai jamais eu l'occasion de danser sur un volcan, mais dans un salon, j'ose me flatter de savoir m'en tirer à mon honneur!

MADAME BENOITON

Je ne suis pas curieuse, mais j'aimerais bien à m'en assurer.

M. PRUDHOMME

Rien n'est plus facile, Madame, et si un temps de polka.

MADAME BENOITON, saluant.

Avec plaisir!... (Ils polkent.) Se rasseyant... — Vous êtes léger!

M. PRUDHOMME

Des pieds, oui, Madame, mais pas du cœur!

MADAME BENOITON

Très-aimable! — Est-ce que vous connaissez la Varsoviana?

M. PRUDHOMME

Je crois bien ! j'aime tant la Pologne.

(Ils dansent la Varsoviana.)

MADAME BENOITON

Oh ! mais vous êtes précieux ! Vous savez tout danser ! Vous me rappelez Brididi !... mais vous ne feriez pas le cavalier seul comme lui.

M. PRUDHOMME, avec malice.

Vous croyez, Madame ! Voulez-vous essayer ?

MADAME BENOITON

Pourquoi pas?

(Ils dansent une figure du quadrille d'*Orphée aux Enfers*.)

MADAME BENOITON

Ah! mais c'est une seconde jeunesse, monsieur Prudhomme, vous êtes irrésistible!

M. PRUDHOMME, à part.

J'ai su plaire à la mère, mon fils saura plaire à la fille. (Haut.) Madame, tel père, tel fils! C'est vous faire son portrait que me présenter moi-même!...
— Isidore a vingt-quatre ans; il est blond et doux, il a quelque teinture des belles-lettres, il a même

fait pour mademoiselle votre fille cadette quelques stances sur un air que je lui ai indiqué.

MADAME BENOITON

Ah! vraiment; ne pourrait-on connaître?...

M. PRUDHOMME

Madame, les paroles sont l'expression de ses désirs les plus ardents; la musique est de mon jeune âge. Connaissez-vous *Bouton de Rose?*

MADAME BENOITON

Bouton de Rose? — D'Offenbach?

M. PRUDHOMME

Non! Il se l'est peut-être approprié depuis, mais ce n'est pas de lui... (Chantant.) ta ti ta dère...

MADAME BENOITON

Ah! je connais!... j'ai été bercée avec cela.

M. PRUDHOMME.

Les roses sont amies des grâces.

MADAME BENOITON

Vous êtes galant! — Eh bien, chantez-moi ces couplets, je vais vous accompagner au piano. — Quel est le titre de la chanson?

M. PRUDHOMME

Un titre étrange, Madame; — mais, j'ignore pourquoi Isidore n'a pas voulu en prendre d'autre.

MADAME BENOITON

Mais encore?

M. PRUDHOMME

« *Je me le demande!* » — Déclaration en trois couplets.

MADAME BENOITON

Oh! ravissant, ravissant! C'est de la dernière actualité. — Y êtes-vous?

M. PRUDHOMME

Excusez mon organe, je commence. (Il chante, madame Benoiton l'accompagne au piano.)

Air : *Bouton de rose.*

I

Je me l'demande !
Oserai-je me déclarer !
Vraiment ! mon audace est bien grande !
Si l'on allait me refuser ?
Je me l'demande !

II

Je me l'demande !
Si jamais j'ai vu plus d'attraits ;
Ses yeux sont fendus en amande,
Pour un rien je les mangerais...
Je me l'demande !

III

Je me l'demande !
Pourrais-je sans elle exister !
Je n'ai que mon cœur pour offrande...
Mais voudra-t-elle l'accepter...
Je me l'demande !

MADAME BENOITON

Oh ! charmant ! ravissant ! Évidemment, celui qui a fait ces vers fera le bonheur de ma fille.

M. PRUDHOMME

Oui, belle dame ! Et maintenant que j'ai l'assurance que nos vœux ne seront point repoussés, permettez-moi, en prenant congé de vous, de vous remercier de votre toute gracieuse réception.

MADAME BENOITON

Pardon! cher monsieur; c'est moi qui me félicite d'avoir fait votre connaissance et d'avoir joui de votre charmant esprit.

M. PRUDHOMME, à part.

Je n'ai pas dit un mot de ce que je pensais; mais pour mon fils!... Madame! j'ai bien l'honneur! (Il salue. Fausse sortie.)

MADAME BENOITON, saluant.

Monsieur...

M. PRUDHOMME, revenant.

Ah! j'oubliais... J'ai l'agrément de madame Benoiton... Mais le Monde? que dira le Monde? — si je ne le consulte pas.

AU PUBLIC

Suite de l'air.

Je me l'demande!
Ceci vous a-t-il fait plaisir?
Je redoute une réprimande...
Peut-être allez-vous m'applaudir?
Je me l'demande!

19 novembre 1866

LE PETIT-FILS
DE M. PRUDHOMME

Un salon chez madame Benoiton. Un berceau dans le fond.

SCÈNE PREMIÈRE

MADAME BENOITON seule, regardant une layette.

Rien n'est oublié... oui, la robe, le bonnet, la ceinture!... Ah! cher petit bébé, es-tu assez désiré? Es-tu assez attendu? Oh! pour cela je ne

comprends pas ma fille : elle me dit que c'est pour
le 17, le docteur, lui aussi, affirme que c'est pour
le 17. Là-dessus j'écris à son beau-père, M. Prud-
homme. Il arrive et je l'installe ici. Voici un mois
qu'il y est, et nous attendons l'héritier présomptif.
— Certes, M. Prudhomme est un galant homme,
mais enfin ce n'est pas par l'élégance qu'il brille, et
ça dépare un peu ma maison. Enfin cela ne peut
tarder !

(Une voix au dehors.)

Madame Benoiton ! madame Benoiton ! Vite !
vite ! vite ! vite ! vite ! vite !

MADAME BENOITON

Ciel ! c'est lui ! c'est l'héritier. Courons ! arrive-
rai-je à temps ? (Elle sort.)

SCÈNE II

M. PRUDHOMME, entrant avec une valise, chapeau sur la tête.

Madame Benoiton n'est pas exacte. Elle n'est...
pas... exacte ! Elle me dit que c'est pour le 17, et nous
voici au 15 du mois suivant. C'est fort désagréable !
On ne commet pas de ces bévues-là. Je suis las de
cette attente et vais regagner mes pénates. Tenez,
cela me rappelle la naissance d'Isidore. C'était en
1830, en novembre, il faisait un temps superbe, je

me promenais avec madame Prudhomme dans les Tuileries... — Vous ne connaissez sans doute pas madame Prudhomme? C'était une petite blonde qui portait des anglaises et qui était fort jolie. L'année de mon mariage, 1822, elle faisait fureur aux bals de l'Hôtel de Ville; le duc d'Orléans, qui depuis... mais alors il était duc d'Orléans, daigna plus d'une fois s'entretenir avec elle, il n'était pas fier et bien lui en prit! — Bref, je vous dirai qu'au mois de novembre 1830 je me promenais avec madame Prudhomme dans les Tuileries, — le roi, — Louis-Philippe, jadis duc d'Orléans, la reconnut. — Il nous aborda : tenez, je le vois encore, il avait une redingote marron et un parapluie vert. — Il nous aborda, dis-je, et baisant la main de madame Prudhomme, il lui dit : — ces paroles sont encore gravées dans ma mémoire comme elles le sont dans mon cœur... — Madame, dit-il, moi qui fais tout pour mon peuple, n'aurais-je donc jamais l'occasion de rien faire pour vous? Ma femme se troublait, je pris la parole : — Sire, lui dis-je, la famille Prudhomme vous est dévouée corps et biens! Un mot, un seul, et nous tombons à vos pieds pour défendre la Charte et repousser vos ennemis. — Le roi daigna sourire : Je sais, dit-il, que je puis compter sur la famille Prudhomme, aussi je lui veux du bien... avez-vous des enfants? — Madame Prudhomme rougit... — Ah! voilà qui est mal, monsieur Prudhomme, ajouta-t-il en se tournant vers

moi ; l'État a besoin de citoyens, songez-y ! — Oui, Sire. — Et le roi s'éloigna... Un an après, il daigna signer l'acte de baptême d'Isidore.

SCÈNE III

M. PRUDHOMME, MADAME BENOITON.

MADAME BENOITON

Eh bien, quoi ? Vous voilà dans cette tenue de voyage, vous nous quittez ?

M. PRUDHOMME

Mon Dieu, Madame, j'ai peur d'être indiscret. Rien ne se décide encore, et votre fille... ma bru...

MADAME BENOITON

Parbleu ! Prenez-vous-en à votre fils... mais je ne veux pas vous faire languir...

M. PRUDHOMME vivement.

Quoi ! il serait vrai ?

MADAME BENOITON

Oui !

M. PRUDHOMME

Une fille ?...

MADAME BENOITON

Un fils !

M. PRUDHOMME, joyeux.

Ah! Dieu soit loué! un fils! un petit-fils! un rejeton des Prudhomme! Ah! souffrez que je vous embrasse!

MADAME BENOITON

Mais je n'y suis pour rien.

M. PRUDHOMME

Pardon... Par procuration! — Et où est-il ce cher enfant, où est-il?

MADAME BENOITON.

Mais où voulez-vous qu'il soit, si ce n'est sur le sein de sa mère?

M. PRUDHOMME

J'y cours! Ah! je vais donc me voir renaître dans mon petit-fils! (Il sort.)

SCÈNE IV

MADAME BENOITON

C'est inouï comme, dans certains moments, M. Prudhomme me rappelle feu M. Benoiton. — Même bêtise et même raison. Je l'aime mieux, cependant, il est plus digne, et puis je... ne suis pas obligée de l'aimer. Avec tout cela, je me néglige, et ma toilette est furieusement en retard; je ne suis

pas sortie depuis hier. Qu'est-ce qu'on portera aujourd'hui? Les événements politiques changent si rapidement de face que la mode a de la peine à les suivre. Il y a huit jours on portait des chapeaux garibaldiens et aujourd'hui ce sont des tiares. Voici l'hiver, portera-t-on des pelisses ou des polonaises? C'est encore une question qu'il est difficile de résoudre d'avance... En attendant on peut risquer les plumets hongrois, sur une toque de plumes de faisans de Compiègne, quoique le succès de la dernière chasse les ait fait baisser de valeur.

SCÈNE V

MADAME BENOITON, M. PRUDHOMME.

M. PRUDHOMME, tenant un bébé dans ses bras.

Le voilà! le voilà! Qu'il est joli! c'est tout mon portrait.

MADAME BENOITON

Votre portrait! mais il n'a pourtant pas de lunettes!

M. PRUDHOMME

Eh madame! en naissant je n'en avais pas!

MADAME BENOITON

En êtes vous sûr?

M. PRUDHOMME

Ne plaisantons pas avec mes lunettes, elles m'ont toujours fait voir clair dans tous les événements de la vie ; mais regardez donc cet enfant comme il est joli ?

MADAME BENOITON

Puisqu'il vous ressemble.

M. PRUDHOMME

Quand il sera grand qu'en ferons-nous ?

MADAME BENOITON, prenant l'enfant.

Ah ! moi, j'ai mon idée. — Il sera zouave pontifical.

M. PRUDHOMME, le reprenant.

Vous changerez probablement d'idée plusieurs fois d'ici sa majorité. Remarquez que c'est une position transitoire que vous lui offrez, moi j'en ferai un écrivain libéral, un journaliste.

MADAME BENOITON, le reprenant.

Merci ! pour qu'il se batte en duel tous les matins, non pas ! Pauvre bébé, — on me le tuerait ! J'aime mieux qu'il soit ministre.

M. PRUDHOMME, le reprenant.

Merci ! et si un beau matin les ministres deviennent responsables, il pourrait bien n'être pas en sûreté. Non, qu'il doive tout à son activité et à son travail ; j'en ferai un manufacturier !

MADAME BENOITON, le reprenant.

Belle occasion! avec le libre échange! Il sera ruiné avant d'avoir commencé! Sans compter que, ne pouvant plus avoir son usine dans Paris, il sera sans cesse éloigné de nous! — Et pourquoi ne vivrait-il pas tout de suite de ses rentes, en faisant courir et en suivant les modes?

M. PRUDHOMME, le reprenant.

Un petit crevé, n'est-ce pas? Un être inutile à la société! La plaie du siècle! Je ne m'attendais pas à cela de vous. Ayons pour lui de meilleurs sentiments. Ouvrons lui une carrière libérale, poussons-le dans la magistrature.

MADAME BENOITON, le reprenant.

Voilà ce que je ne souffrirai pas! Il ne sera plus à nous, le palais nous l'enlèvera, et les assassins nous le tueront : et puis un magistrat c'est trop grave, je n'oserai plus l'embrasser! j'aime mieux qu'il soit musicien.

M. PRUDHOMME, le reprenant.

Ah! pardieu! voilà bien une idée de femme; musicien! un pianiste, n'est-ce pas? pour faire danser! Un compositeur de grandes duchesses, n'est-ce pas? Ou bien un ténor, qui se fait chuter en province, quand il n'arrive pas à se faire chuter à Paris? Merci bien, j'ai pour lui d'autres ambitions, et cer-

4

tainement il n'est pas de plus bel état que celui d'agriculteur !

MADAME BENOITON, le reprenant.

Agriculteur ! Laboureur ! Vous êtes fou ! Il poussera la charrue, n'est-ce pas, et sèmera des colzas ! Il aura de grosses bottes crottées et une blouse pardessus son habit ! Avec des mains calleuses et une barbe non faite ! Il fumera... la pipe peut-être ! pouah ! C'est affreux ce que vous dites là. — Il sera poëte, voilà !

M. PRUDHOMME, le reprenant.

Jamais ! Jamais, madame, un descendant des Prudhomme ne sera un Parnassien ! Un sonneur de sonnets, un aligneur de rimes ! Vous voulez donc qu'il devienne improvisateur à l'Alcazar ? Non, Non ! (L'enfant crie.) Vous voyez ! il m'approuve !

MADAME BENOITON, le reprenant.

Vous lui avez fait mal.

M. PRUDHOMME, le reprenant.

Moi, faire souffrir un être sans défense ! Y songez vous, Madame ! Mais c'est mon bien, c'est mon sang ! Il est à moi.

MADAME BENOITON, le reprenant.

Il est à ma fille, Monsieur ! je ne vous savais pas si égoïste ! — Je le remets dans son berceau. Cher petit, voyez, il paraît se plaindre de vos brutalités ! (Elle le met dans son berceau.)

M. PRUDHOMME

Ainsi je ne suis plus rien moi, ici ? On me refuse les caresses de mon petit-fils ? C'est bien ! Cette dernière souffrance était réservée à mes cheveux blancs ! Je n'ai plus qu'à me retirer.

(Une voix au dehors.)

Madame ! madame ! votre fille vous demande !

MADAME BENOITON, sortant.

J'y cours ! Est-ce qu'il y en aurait encore un ? Elle sort.)

SCÈNE VI

M. PRUDHOMME, seul.

Ah ! j'étais loin de m'attendre à ceci de la part de madame Benoiton ! Ce cher enfant ! Il dort du sommeil de l'innocence ! Il ignore les dissentiments que sa naissance a fait naître dans la famille ! Tu les ignores, n'est-ce pas, cher petit ? Je t'aime pourtant bien, va ! (L'enfant crie.) Oui ! Oui ! Tu me réponds dans ton petit langage... Mais peut-être a-t-il faim ? (Il le prend.) Diable ! C'est que je ne suis pas muni ! Saperlotte ! Je vais l'endormir avec une chanson : ça trompera la faim.

(Il chante.)

AIR : *Combien j'ai douce souvenance.*

I

Combien j'ai douce souvenance
D'avoir été dans mon enfance
Un adorable gros bébé,
 Je pense
Que depuis plus d'un, m'a trouvé
 Changé !

II

Comme toi j'ai fait dans mes langes
Des rêves bleus, des rêves d'anges !
Hélas ! ces rêves toujours sans
 Mélanges,
Plus tard deviennent agaçants,
 Vexants.

SCÈNE VII

MADAME BENOITON

Bravo ! Bravo ! La musique adoucit les mœurs, comme vous voyez !

M. PRUDHOMME

Venez-vous encore me le reprendre ?

MADAME BENOITON

Non ! Je viens vous le demander au nom de vos enfants !

M. PRUDHOMME

Tiens ! Je les avais oubliés.

Même air.

III

Viens voir papa, viens voir ta mère,
Et pardonne à ton vieux grand-père ;
Les vieux sont aussi des enfants.....
 J'espère
Que tu chériras bien tes grands
 Parents.

Lille, 15 novembre 1867.

MON VILLAGE

INTERMÈDE PASTORAL EN UN ACTE ET EN VERS

REPRÉSENTÉ

Pour la première fois à Marseille, au Cercle de la Société des Courses, le 14 février 1868.

SCÈNE PREMIÈRE

M. PRUDHOMME, seul.

A soixante-huit ans, — c'est encore en bel âge! —
J'ai, — pour vivre en repos, — adopté ce village :

Terrevieille! — un pays charmant! — de tous aimé;
Le vin qu'on y récolte est surtout estimé. —
Mais je n'y vis pas seul! et Gazette, ma bonne,
Y soigne mes repas ainsi que ma personne.
Ah! c'est une servante habile! — mais parfois
Il faut, pour la tenir, lui donner sur les doigts.
Les avertissements ne la corrigent guère...
Elle est jeune, c'est vrai! — mais son humeur légère
M'a fait plus d'une fois, du jour au lendemain,
Lui mettre le marché, — comme on dit, — à la main!
Pourtant, j'en ai besoin; Gazette sait d'avance
Ce qu'on fait, ce qu'on dit dans notre résidence;
Les forfaits du voisin et ses ambitions
Elle m'en fait soudain les révélations.
Tenez, j'ai mon voisin Annexmann, un brave homme,
Un Allemand, — têtu, — mais têtu, Dieu sait comme!
La rivière en un coin de sa propriété
Passe; — il n'a qu'un seul champ sis de l'autre côté.
Ce champ, — je le voulais! — Car enfin la rivière
Est, entre deux voisins, une honnête barrière; —
Jamais il ne voulut me céder ce terrain!
Bien plus, le vieux rusé vient de prendre un lopin
De terre à mon ami Danois qui crie à force.
Mais le proverbe dit : « Entre l'arbre et l'écorce
Ne mettons pas le doigt! » — Danois en ce moment
Voit son champ recouvert de bétail allemand!
C'est Gazette qui m'a raconté cette affaire.
Elle disait : — « Parlez! » — J'ai préféré me taire.
La voici! — Qu'est-ce encore et d'où vient son émoi?

SCÈNE II

PRUDHOMME, GAZETTE *entrant agitée.*

GAZETTE

Monsieur! votre voisin Annexmann...

PRUDHOMME

Eh bien! quoi?

GAZETTE

A l'entour de ses champs il met des palissades!

PRUDHOMME

Sans doute c'est pour mettre à l'ombre ses salades!

GAZETTE

Vous plaisantez toujours! — mais vous ne savez pas
Que tous ses paysans sont armés d'échalas.

PRUDHOMME

Eh bien! qu'y puis-je, moi?...

GAZETTE

Ce que vous pouvez faire?
C'est d'armer de bâtons les gens de votre terre
Et de bâtir des murs tout le long du jardin.

PRUDHOMME

M'enfermer?

GAZETTE

Il le faut!

PRUDHOMME

Ainsi donc le gredin
Voudrait?..

GAZETTE

Il le voudrait! mais j'ai l'œil, et je guette!

PRUDHOMME

Eh bien! je veux le voir — va le trouver, Gazette!
Et dis-lui de venir près de moi...

GAZETTE

C'est fort bien!
Mais je le dis, monsieur, vous n'en obtiendrez rien!

(Elle sort.)

SCÈNE III

PRUDHOMME, seul.

Le têtu d'Allemand! — Tête carrée! — Ah! Diable!
Veut-il me provoquer? — Je l'en crois bien capable!
Je l'ai brossé souvent... au billard... autrefois...
Il s'en souvient,... il veut se venger, je le crois!

SCÈNE IV

PRUDHOMME, ANNEXMANN.

ANNEXMANN, accent allemand très-prononcé.

Votre humble serviteur! mon cher monsieur Prudhomme
Vous voulez me parler ?

PRUDHOMME, sèchement.

Oui, Monsieur !

ANNEXMANN

Monsieur ? Comme
Vous avez l'air méchant ?

PRUDHOMME.

Non ! Je veux seulement
Avoir sur le Danois un éclaircissement ;
Du pays, vous savez, je suis un peu l'arbitre.

ANNEXMANN

Ya ! vos propriétés vous ont valu ce titre.

PRUDHOMME

Mes propriétés, non ! mais ma saine raison.
J'ai d'ailleurs,—suspendus aux murs de ma maison
Des illustres aïeux que les vôtres naguère
Estimaient dans la paix et craignaient dans la guerre.
Je suis le rejeton de ces hommes fameux !

Donc, arbitre je suis !

ANNEXMANN

Vous l'êtes !

PRUDHOMME

C'est au mieux !
Or, cher voisin, pourquoi n'êtes-vous pas tranquille?
Pourquoi nous faire à tous une peine inutile?
Pourquoi déposséder notre voisin Danois.
Du champ que ses aïeux possédaient autrefois ?

ANNEXMANN

Ses aïeux ? — Mes aïeux, plutôt ! — Car mon grand-père
M'a dit que ce champ là venait de sa grand' mère,
Que c'était notre bien et — qu'à l'occasion, —
Je devais exiger une rétrocession.

PRUDHOMME

C'est à revoir ! — passons ! Je dois aussi vous dire,
— Et nous n'ignorons pas quel esprit vous inspire,
— Que vous protégez trop les fermiers, vos voisins :
Vous récoltez leur blé, vous cueillez leurs raisins,
Vous vendez leurs produits... bref, ils sont en tutelle ;
Vous leur faites, dit-on, une part assez belle.

ANNEXMANN

Ils ne s'en plaignent pas !

PRUDHOMME

Nous nous en plaignons, nous !
Ces fermiers ne sont plus à tous. — Ils sont à vous ?

ANNEXMANN

Cependant...

PRUDHOMME

Et pourquoi ce luxe de prudence ?
Vos champs barricadés ôtent la confiance.

ANNEXMANN

Mon Dieu ! Je ne sais pas pourquoi vous avez peur !

PRUDHOMME, indigné, désignant la porte.

Peur ? Monsieur Annexmann !

ANNEXMANN

Monsieur !

PRUDHOMME, le reconduisant.

J'ai bien l'honneur !

(Annexmann sort.)

SCÈNE V

M. PRUDHOMME, seul.

Allons ! je le sens bien ! Adieu ma quiétude.
Il verra si je suis tant en décrépitude !
Creusons de grands fossés, élevons de grands murs.
Armons-nous ! les plus gros bâtons sont les plus sûrs !

SCÈNE VI

PRUDHOMME, GAZETTE.

GAZETTE, entrant sur les derniers mots.

Bien! Monsieur! C'est très-bien!

PRUDHOMME

Quoi de nouveau, ma fille?

GAZETTE, mystérieusement.

Les bâtons d'Annexmann, sont munis d'une aiguille. C'est terrible!

PRUDHOMME

Vraiment!

GAZETTE, même jeu.

Mais voici notre lot:
Nos fermiers sont armés de bâtons Chassepot;
Nous sommes en mesure;

PRUDHOMME

Excellente servante!

GAZETTE, modestement.

C'est la première fois que mon maître me vante!

PRUDHOMME

Quand j'ai besoin de toi, je te vante toujours!

GAZETTE

Vous devriez, Monsieur, me vanter tous les jours !

PRUDHOMME

Non pas ! Non pas ! ma mie ! on sait de vos histoires !
J'aime à récompenser vos actes méritoires,
Mais vous avez la tête assez près du bonnet,
Et votre esprit n'est pas toujours assez discret.

GAZETTE

Ici vous vous trompez ! car une autre aventure,
Que je connais, pourrait vous troubler, je le jure.

PRUDHOMME

Parle donc !

GAZETTE

Que non pas !

PRUDHOMME

Mais...

GAZETTE

Mon intention
Est de vous assurer de ma discrétion...
Cependant le moment est grave...

PRUDHOMME

Allons ! Gazette !
Raconte-moi.

GAZETTE

Non pas ! monsieur ! je suis discrète !

PRUDHOMME

Discrète! soit! tu l'es! — Parle donc promptement!

GAZETTE, confidentiellement.

Vous pouvez maintenant attendre l'Allemand ;
Mais un nouveau conflit aujourd'hui se présente :
Le curé du village, une âme confiante
Qui vous nomme: « Mon fils! » et que vous protégez,
Est plein d'ennuis!

PRUDHOMME

Ennuis que j'avais allégés

GAZETTE

Vous l'avez cru du moins!... Or cet excellent père
A, depuis que la cure existe, un presbytère
Situé dans le milieu des vergers de Victor.

PRUDHOMME

Je connais tout cela, dépêche toi donc!

GAZETTE

Or,
C'est fâcheux pour Victor d'avoir dans son domaine
Une maison tranquille, il est vrai: — mais qui gêne!

PRUDHOMME.

Que me contes-tu là! — Mais Victor m'a juré
De respecter toujours la maison du curé.

GAZETTE

Soit! Il vous l'a juré! mais il faut reconnaitre
Que le serment n'est pas de son garde champêtre;

Or, son garde champêtre, — un gaillard bien bâti,
Qui, n'ayant pas juré, — n'a donc jamais menti,
En qui Victor a foi, car, grâce à son courage,
Il sut en peu de temps doubler son héritage, —
Ce gaillard donc, s'est mis en tête d'expulser
Le curé du logis. — Victor veut le chasser...
Mais comment renvoyer un serviteur fidèle
Qui pour son maître a fait autrefois tant de zèle ?...
Victor est mou...

PRUDHOMME

Corbleu ! Mais partons de ce pas !

GAZETTE

Et qui nous défendra quand nous serons là-bas ?

PRUDHOMME

Diable !... divisons-nous !

GAZETTE

Est-ce prudent?

PRUDHOMME

En somme
Je ne puis pas laisser expulser ce saint homme !
Partons !

GAZETTE

On vous dira qu'il vous importe peu
De voir ailleurs ou là le ministre de Dieu ;
Que la religion n'est guère menacée

Qu'il ne faut pas toucher à la libre pensée :
Volcan toujours éteint mais qui fume toujours !

PRUDHOMME

Restons !

GAZETTE

Soit ! le curé n'est pas sur le velours !

PRUDHOMME

Partons !

GAZETTE

L'Église n'est pourtant pas attaquée !

PRUDHOMME

Restons !

GAZETTE

Mais la maison du Pasteur est bloquée !

PRUDHOMME

Partons !

GAZETTE

Je ne puis rien vous dire à ce sujet.
Mais, cher maître, si je vous aide en ce projet
Serez-vous envers moi d'humeur plus confiante,
Aurez-vous donc pitié de la pauvre servante
Qui pour vos intérêts a souffert, a lutté ?...

PRUDHOMME

Si... que demandes-tu ?

GAZETTE

Je veux la liberté !

— Monsieur Prudhomme fait un geste significatif —

La toile tombe.

MADAME BENOITON

EST INDISPOSÉE

PERSONNAGES.

Madame Benoiton. | *M. Prudhomme, médecin.*

Un salon. Canapé à droite. Table avec album, plume et encre, à gauche.

SCÈNE PREMIÈRE

MADAME BENOITON, M. PRUDHOMME *entrant*.

MADAME BENOITON

Ah! vous voilà, docteur! Venez vite! je suis à moitié morte.

M. PRUDHOMME

Eh quoi? chère madame, vous souffrez? qu'éprouvez-vous?

MADAME BENOITON

Parbleu, cher docteur, je vous trouve plaisant; je vous fais quérir pour me trouver ma maladie, voilà que vous me la demandez!

M. PRUDHOMME

Encore, faut-il, Madame, me guider dans la recherche de votre mal! Où souffrez-vous? Est-ce de la tête, de l'estomac, de la gorge, de...

MADAME BENOITON.

De de de...Ah ça! docteur, quel genre de médecine professez-vous? Est-ce que vous vous figurez que je note sur un calepin les douleurs que je ressens? j'ai bien autre chose à faire. Je souffre, voilà tout.

M. PRUDHOMME

Mais encore faut-il savoir...

MADAME BENOITON

Savoir quoi ? c'est votre affaire !

M. PRUDHOMME

Au fait, vous avez raison, Madame, et je ne vois pas pourquoi vous feriez des concessions à la Faculté.

MADAME BENOITON

Oh ! ne raillez pas, ou je vais me trouver mal.

M. PRUDHOMME

Je saurais alors vous guérir ; — mais je vois maintenant le traitement que je dois vous faire suivre. — D'abord les Eaux vous feront le plus grand bien !

MADAME BENOITON

Oui, vous avez raison ! Surtout les bains où l'on joue : Bade, Ems, Wiesbaden, Spa.

M. PRUDHOMME

Mais, non pas ; je vous conseille Vichy ou les eaux des Pyrénées.

MADAME BENOITON

Merci ! on s'y ennuie à mourir ! Et il faut boire de ces eaux-là ?

M. PRUDHOMME

Sans doute.

MADAME BENOITON

Il paraît que c'est horriblement mauvais? Trouvez-moi autre chose.

M. PRUDHOMME

Aimez-vous mieux les bains de mer?

MADAME BENOITON

Ah çà! mais vous voulez donc ma ruine! Pour faire figure aux bains de mer il faut au moins changer trois fois de toilette par jour et danser tous les soirs, sans compter que je déteste les hôtels et qu'il me faudra louer un chalet! Vous ne croyez pas, par hasard, que j'irai me réfugier dans un trou où l'on ne voit que des pêcheurs?

M. PRUDHOMME

Mais, Madame, il n'y a plus de pêcheurs aujourd'hui! On fabrique les poissons dans des cuvettes.

MADAME BENOITON

Ah! oui, la pisciculture, M. Coste, M. Babinet! C'est encore joli! Dans quelques années, on citera les homards d'Asnières et les sardines de Passy.

M. PRUDHOMME

Si vous ne voulez pas des bains de mer, il va falloir vous droguer.

MADAME BENOITON

Ma foi, docteur, je vous croyais plus habile.

Comment, vous ne pouvez pas guérir une femme sans lui donner de remèdes?

M. PRUDHOMME

Je vous guérirais bien par le raisonnement, mais vous ne voudriez pas m'écouter. D'ailleurs les femmes n'aiment pas qu'on les convainque. Je vous dirais que vous ne souffrez pas, que vous vous feriez du mal exprès pour me prouver le contraire.

MADAME BENOITON

Bien obligée! vous êtes poli!

M. PRUDHOMME

Je suis médecin, et la politesse n'a rien de commun avec la science.

MADAME BENOITON

A la bonne heure! voilà de la franchise!

M. PRUDHOMME

Ah! vous voulez que je sois franc? Eh bien! je vais vous dire la vérité : votre maladie c'est l'ennui, un ennui mortel. La femme est un enfant, elle a besoin de joujoux. Il vous manque un joujou, et... voilà votre maladie.

MADAME BENOITON

Et alors, docteur, vous me conseillez de...

M. PRUDHOMME

Je ne vous conseille rien, Madame, Dieu m'en garde! (Il se lève et prend son chapeau.)

MADAME BENOITON

Vous partez déjà?

M. PRUDHOMME

J'ai une visite à faire dans votre maison.

MADAME BENOITON

Une femme qui s'ennuie?

M. PRUDHOMME

Non, un homme qui s'amuse.

MADAME BENOITON

Vous ne viendrez pas causer un peu en redescendant? Il pleut à verse, je ne sortirai pas.

M. PRUDHOMME

Mais volontiers, Madame.

MADAME BENOITON

Oh! nous ne parlerons pas de ma santé! Ce ne sera pas une visite, je ne tourmenterai pas votre science!

M. PRUDHOMME, saluant.

Madame, je suis tout à vos ordres. (Il sort.)

SCÈNE II

MADAME BENOITON, seule.

C'est-à-dire que je ne trouverai pas un homme, un seul, qui ait la politesse de prendre la femme

au sérieux, ne fut-ce qu'une minute. Voilà ce qui me met hors de moi! — Oh! si j'étais homme! — Ce docteur, qui me conseille un joujou! Mais c'est d'une impudence! Comment? Il ne peut pas me trouver une maladie quelconque? Il faut qu'il me dise une impertinence! Oh! si je n'avais pas peur d'être bas bleu, quel joli livre j'écrirais sur les hommes! (Elle se promène avec agitation.)

SCÈNE III

MADAME BENOITON, M. PRUDHOMME *entrant*.

MADAME BENOITON

Vous voilà, docteur... Et votre malade?

M. PRUDHOMME

Sorti!

MADAME BENOITON

Vous l'avez guéri?

M. PRUDHOMME

Non! C'est un boursier; il n'est malade qu'à partir de trois heures.

MADAME BENOITON

Dites-moi donc? Qu'est-ce qu'il a ce monsieur?

M. PRUDHOMME

Il a qu'il ne digère pas, qu'il n'a pas d'appétit et qu'il dort mal.

MADAME BENOITON

Et... qu'est-ce que vous lui ordonnez?

M. PRUDHOMME

Je lui ordonne de digérer, d'avoir de l'appétit et de dormir.

MADAME BENOITON

Tiens, tiens, tiens!... Mais c'est très-simple! Et suit-il vos ordonnances?

M. PRUDHOMME

Est-ce qu'un malade suit jamais les ordonnances de son médecin?

MADAME BENOITON

Eh bien, je ne suis pas comme les autres malades, moi, et j'ai l'intention de suivre vos ordonnances à la lettre.

M. PRUDHOMME

Quoi! vous voulez...

MADAME BENOITON

Je veux chasser cet ennui terrible qui me dévore! — Allez! j'ai le cœur bien vide, docteur, et qui voudrait l'occuper n'y dérangerait personne!

M. PRUDHOMME, à part.

Ah! bah! mais pourquoi me dit-elle cela... est-ce que?... Au fait! je suis bien conservé!

MADAME BENOITON

Parlons d'autre chose, docteur, n'est-ce pas? Avez-vous lu *le Moniteur?*

M. PRUDHOMME

Certes! Les débats de la Chambre m'intéressent toujours.

MADAME BENOITON

Et qui vous parle de la Chambre? — Avez-vous lu le feuilleton de Gautier? C'est d'une couleur et d'un pittoresque! Par exemple, pour bien le goûter, il faut savoir l'arabe, le grec, l'hébreu et le chinois.

M. PRUDHOMME

Je préfère Janin, avec lui il suffit de connaître le latin.

MADAME BENOITON

Encore cela n'est-il pas nécessaire, — on passe les citations, cela fait qu'il y a moins de longueurs. — Vous n'avez jamais écrit, vous, docteur?

M. PRUDHOMME

Hélas! si, Madame; tout le monde a son péché de jeunesse.

MADAME BENOITON

Et moi qui croyais que vous n'aviez jamais péché!

M. PRUDHOMME

Si, j'ai publié un volume de vers; c'était en 1833 ou 34, je ne sais plus au juste.

MADAME BENOITON

Oh! et moi qui adore les poëtes! Et qui vous inspirait? Voyons, contez-moi cela. Était-ce une bien grande dame?

M. PRUDHOMME

Non, mais c'était une femme que j'ai bien aimée. — Comme je n'aimerai plus!

MADAME BENOITON

Qu'en savez-vous?

M. PRUDHOMME, à part.

Décidément, madame Benoiton me fait la cour; — elle n'est pas mal; et si j'osais...

MADAME BENOITON

Et vous lui faisiez des vers à cette dame?... Je n'ai jamais eu cette chance-là.

M. PRUDHOMME

Quoi! vous aimez à ce point la poésie!

MADAME BENOITON

J'aime tout ce qui n'est pas banal, docteur, et je

serais beaucoup plus sensible à un compliment en vers qu'à une déclaration en prose.

M. PRUDHOMME

Eh bien, Madame, voulez-vous permettre à ma Muse de vous offrir un madrigal?

MADAME BENOITON

Comment! là, tout de suite, sans dictionnaire?

M. PRUDHOMME

Pour ces choses-là, Madame, je n'ai besoin que du dictionnaire du sentiment et de la grammaire du cœur.

MADAME BENOITON

Eh bien! donc, je vous laisse, car il ne faut pas troubler l'inspiration des poëtes. (Elle sort.)

SCÈNE IV

M. PRUDHOMME, seul.

Je connais beaucoup les femmes; jamais je n'aurais soupçonné le penchant de madame Benoiton pour la poésie. Cependant, en réfléchissant, je m'explique tout. C'est un moyen détourné pour m'encourager. Ainsi madame Benoiton aurait jeté les yeux sur moi? Et pourquoi pas! Un homme d'âge, c'est une garantie! Et puis je suis encore assez

bien conservé... Voyons, ne perdons pas de temps...
Vite ces vers!... Au fait, j'ai un vieux madrigal
qui m'a servi dans ma jeunesse une dizaine de
fois, il ne doit pas encore être trop démodé.

(Il écrit sur l'album placé sur la table.)

SCÈNE V

M. PRUDHOMME, *écrivant*, MADAME BENOITON,
entrant.

MADAME BENOITON, à part.

Il écrit! — ce doit être curieux! (Haut). — Eh bien!
docteur?

M. PRUDHOMME

Eh bien, madame, voici :

(Il lit avec emphase.)

Oh! c'est bien mal, chère madame,
De venir ainsi brusquement
Jeter le trouble dans mon âme,
Si calme jusqu'à ce moment.

Vos regards brûlants, je vous jure,
M'ont fait au cœur une blessure
Que vous seule pouvez guérir ;
Serez-vous assez charitable
Pour que votre bouche adorable
Dise s'il doit vivre ou mourir...

Car c'est bien mal, chère madame,
De venir ainsi brusquement
Jeter le trouble dans mon âme,
Si calme jusqu'à ce moment.

(Il ferme l'album.)

MADAME BENOITON

Mais c'est toute une déclaration cela!

M. PRUDHOMME, embarrassé

Madame...

MADAME BENOITON

Et voyez ce que c'est que la poésie, qui nous charme, qui nous ravit, qui nous éblouit, nous autres pauvres femmes; les poëtes écrivent ces choses-là froidement, sur un bout de table, à la première réquisition, sans en penser un mot.

M. PRUDHOMME

Oh! vous ne le croyez pas.

MADAME BENOITON

Si bien, je le crois; sans cela... je ne saurais que penser...

M. PRUDHOMME, à part.

Diable, mais... le madrigal a porté... elle est charmante, madame Benoiton.

MADAME BENOITON, à part.

Le feu est allumé!... tout à l'heure nous y met-

trons un fagot. (Haut.) Parlons d'autre chose, voulez-vous, docteur?

M. PRUDHOMME

Et pourquoi, madame... vous aurais-je déplu?

MADAME BENOITON

.. Non! mais est-ce le temps, sont-ce mes nerfs, je ne sais; je suis dans un état nerveux qui me rend très-capricieuse... Ainsi, tout à l'heure, je vous demandais des vers, et maintenant je suis fâchée d'avoir été si indiscrète...

M. PRUDHOMME.

Indiscrète! mais il n'y avait aucune indiscrétion, Madame.

MADAME BENOITON

N'est ce pas? Oh! vous connaissez les femmes, vous. Ah! qu'elles sont malheureuses; leur tête, leur imagination travaille toujours. Un rien les frappe, un rien les émeut! La réalité ne les satisfait jamais, il leur faut toujours un idéal...

M. PRUDHOMME, à part.

Un idéal! Peste! (Haut.) Un idéal, oui, Madame.

MADAME BENOITON.

Vous avez l'air de railler, docteur; mais je vous étonnerais bien si je vous disais que j'ai un idéal, moi aussi... car enfin ne suis-je pas femme?

M. PRUDHOMME

Si parfaitement, belle madame. (A part.) Mais c'est une révélation ! Soyons hardi comme un page. (Haut, avec insinuation.) Un idéal ! Mais je le connais peut-être ?

MADAME BENOITON

(A part.) Il mord ! (Haut.) Eh bien, si vous le connaissez, dites-lui...

Air de *La Grande Duchesse*, d'Offenbach.

I

Dites-lui qu'on l'a remarqué.

M. PRUDHOMME, à part.

C'est risqué.

MADAME BENOITON

Dites-lui qu'on le trouve aimable ;
Dites-lui que s'il le voulait...

M. PRUDHOMME

S'il voulait ?

MADAME BENOITON

De tout l'on serait bien capable !

(L'orchestre continue l'air.)

M. PRUDHOMME, à part.

Sapristi ! mais, madame Benoiton se compromet furieusement ; c'est un tison, que cette femme-là.

MADAME BENOITON

Eh bien, docteur, cela vons fait rêver, n'est-ce pas ?

M. PRUDHOMME

Mais, Madame, j'attendais la suite. Est-ce tout ce que vous avez à lui dire ?

MADAME BENOITON

(A part.) Ah ! il en veut encore ! (Haut.) Non !

II

Dites-lui...

(Elle lui parle bas à l'oreille, l'orchestre continue le chant.)

M. PRUDHOMME, bondissant.

Sapristi !

MADAME BENOITON, même jeu.

Dites-lui...

M. PRUDHOMME, même jeu.

Sapristi !

MADAME BENOITON, même jeu.

Dites-lui...

M. PRUDHOMME

Sapristi !
Mais, Madame, vous êtes un diable !

MADAME BENOITON

Oh! excusez-moi, docteur, je suis si énervée... Oh ! mes nerfs !... — Croyez-vous au magnétisme ?

M. PRUDHOMME, à part.

Oh ! une idée ! — (Haut.) Oui, certes ! Parfois, au point de vue médical, il produit les cures les plus merveilleuses... Dans la disposition nerveuse dans laquelle vous vous trouvez, vous seriez un excellent sujet.

MADAME BENOITON

En vérité !... vous savez magnétiser ?

M. PRUDHOMME

Certainement, Madame.

MADAME BENOITON

Et... est-ce que cela fait mal ?

M. PRUDHOMME

Nullement !

MADAME BENOITON

Et... on parle, n'est-ce pas ?... On dit des choses qu'on ne voudrait pas dire étant éveillée... On voit à travers les murailles... On lit dans le cœur ?...

M. PRUDHOMME

Un magnétiseur honnête ne fait pas de demandes indiscrètes, Madame. — Voulez-vous que je vous magnétise ?

MADAME BENOITON

Croyez-vous que cela me guérira?

M. PRUDHOMME

Je l'espère!... Allons, ayez confiance.

MADAME BENOITON

Eh bien! soit! Ce ne sera pas long?

M. PRUDHOMME

Une minute! — Donnez-moi vos mains et regardez-moi...

MADAME BENOITON

Vous allez me faire rire... Vous voyez, je suis docile... (M. Prudhomme fait des passes.) Que faites-vous?... C'est étrange!... Oh! mais je sens un engourdissement général... ma vue se trouble... je vais me trouver mal... Non... non... je ne veux plus... assez... oh!... (Elle s'endort.)

M. PRUDHOMME

Elle dort! — Sapristi, mais, c'est un excellent sujet!... — Maintenant, ne perdons pas de temps... Dormez-vous?

MADAME BENOITON

Oui, je suis bien...

M. PRUDHOMME

Parfait!... Voulez-vous répondre à mes questions?

MADAME BENOITON

Interrogez, je répondrai.

M. PRUDHOMME

Qui souffre le plus chez vous, le corps ou le cœur ?

MADAME BENOITON

Le cœur !

M. PRUDHOMME

Je m'en doutais !... Et dites-moi, votre cœur, qu'éprouve-t-il ? Que lui manque-t-il ?

MADAME BENOITON

Une affection !

M. PRUDHOMME

Sait-il ce qu'il veut ?... A-t-il fait un choix ?

MADAME BENOITON, péniblement.

Oui !...

M. PRUDHOMME

Nommez la personne...

MADAME BENOITON

Non ! je ne veux pas ! je ne veux pas !

M. PRUDHOMME

Je le veux ! obéissez ! je le veux ! (Il fait des passes.) Son nom... voyons, dites... je le veux !

MADAME BENOITON

Eh bien !... c'est vous !

M. PRUDHOMME

Ciel! il serait vrai! A mon âge, j'inspirerais à une femme une semblable passion, capable de la troubler à ce point! Elle est charmante, quelle pose! quel abandon! — (Se jetant à ses pieds.) Ah! moi aussi, je t'aime, femme adorable! Je retrouve la verdeur de ma jeunesse en admirant les roses de ton teint, l'émail de tes yeux et l'or de ta chevelure. Oui, chère... Je ne sais pas son petit nom! (Se relevant et faisant des passes.) Dites-moi votre nom de baptême, je le veux!

MADAME BENOITON

Ernestine!

M. PRUDHOMME, s'agenouillant de nouveau devant elle.

Oui, chère Ernestine! mon cœur brûle d'amour pour toi! J'ai vingt ans! Je suis aimé! La vie est belle! Il semble que mes cheveux repoussent sur ma tête comme les illusions dans mon cœur!

MADAME BENOITON, se relevant et riant.

Ah! ah! ah! ah!... ne bougez pas! Comme vous êtes drôle ainsi.

M. PRUDHOMME, se levant.

Comment! Qu'est-ce que cela veut dire?

MADAME BENOITON

Ah! ah! ah! ah! mon pauvre docteur! que vous êtes amusant!

M. PRUDHOMMME

Comment, Madame, mais je... mais sapristi! vous ne dormiez donc pas?

MADAME BENOITON

Ah! ah!... Je croyais rêver, docteur; mais où avez-vous trouvé tout ce que vous m'avez dit?

M. PRUDHOMME

Pardon, mais... je n'y suis plus... Mais enfin, vous vous moquez de moi, Madame.

MADAME BENOITON

Ah! ah! ah! Parbleu, docteur! depuis une heure! Ah! ah! jamais je n'ai tant ri... Restez-vous à dîner avec moi, docteur?

M. PRUDHOMME, vexé.

Merci, Madame, je vois que vous êtes guérie... je me retire.

MADAME BENOITON

Vous vous fâchez! vous avez tort! Voulez-vous que je vous dise : vous autres hommes, vous avez besoin de temps en temps d'une petite leçon de ce genre... vous êtes incorrigibles! Tenez, que m'avez-vous conseillé tout à l'heure pour chasser mon ennui?... un joujou...

M. PRUDHOMME

Un joujou... sans doute! Eh bien...

MADAME BENOITON

Eh bien! pourquoi ne serais-je pas aussi impertinente que vous? Ce joujou... vous ne comprenez pas?

M. PRUDHOMME

Comment!... c'était moi!... Malpeste! mais vous ne perdez pas de temps, Madame.

MADAME BENOITON

Non! ni vous non plus!... Ah! ah! mais je suis tout à fait bien maintenant... grâce à votre médication.

M. PRUDHOMME

J'en suis fort aise, Madame, c'est la première fois, du reste, que vous suivez aussi scrupuleusement mes ordonnances.

MADAME BENOITON

Vous m'en voulez encore?

M. PRUDHOMME

Dame!...

MADAME BENOITON

Allons! ne m'en veuillez plus et croyez-moi, docteur, à nos âges, ce n'est pas un joujou qu'il faut. — C'est un ami!

M. PRUDHOMME, à part.

C'est égal! je croyais bien qu'elle dormait.

LE RAT DEVILLE

ET

LE RAT DESCHAMPS

Saynète électorale en vers

AVEC CHANT, DANSES ET IMITATIONS.

Le théâtre représente un palais mauresque splendidement illuminé. Au milieu, sur le devant, table ronde avec verres et flacons. — Un fauteuil à droite, une chaise à gauche.

SCÈNE PREMIÈRE

DEVILLE, entrant par le fond.

Mes ordres ont été suivis! — c'est magnifique!
Des fleurs partout! partout de l'or! palais magique,
Qui croirait, en voyant ton aspect enchanteur,
Qu'hier tu n'étais rien que l'égout collecteur?
— Paris seul peut offrir de ces métamorphoses!
— On pourra dire, au moins, que je fais bien les choses!
Préparons le repas... car je traite aujourd'hui
Un électeur... monsieur Deschamps, — homme établi
Ayant dix mille voix au moins dans sa province,
Un très-brave garçon!... en esprit assez mince.
Mais qu'importe après tout si son excellent cœur
Me fait représenter notre égout collecteur
A la chambre des rats! — car c'est là que je vise!
— Je sais qu'on peut blâmer cette noble entreprise
Mais, dit un vieux dicton qu'on ne peut contester,
D'égouts et des couleurs on ne doit discuter!...
Le voici. — Dieu! quel chic! — il vient dîner en blouse.
Mais bath! Ce n'est pas lui, comme on dit, que j'épouse.

SCÈNE II

DEVILLE, DESCHAMPS *en blouse, sa casquette à la main.*

(Ils se font de grandes salutations.)

DEVILLE

Monsieur le Rat Deschamps, votre humble serviteur !

DESCHAMPS, voix de paysan normand.

Ben obligé, monsieur Deville, j'ai l'honneur
De vous en dire autant ! et madame Deville
Va-t-elle bien ? ainsi que la petite fille ?

DEVILLE, avec empressement.

Bien, très-bien ! mais je veux vous demander céans
Comment va la santé de madame Deschamps ?
Votre aîné doit avoir toujours de la malice ?
Et le cadet, est-il encor chez la nourrice ?
Parlez-moi d'eux, après nous parlerons de moi.

DESCHAMPS

Parlons de vous d'abord, c'est l'important, je croi.

DEVILLE

Vous le voulez ? Eh bien ! il faut nous mettre à table.

(Ils se mettent à table. Deville verse à boire pendant tout le repas. Deschamps, le nez dans son verre, feint de s'enivrer.)

Et d'abord, goûtez-moi de ce vin délectable :
C'est un petit nectar, mûri sur les coteaux
Qui dominent Suresne, Argenteuil et Puteaux.
Il est pur ! Comme moi, du reste, en politique.
J'eus toujours grand souci de la chose publique !
— Petit, j'aimais déjà l'ordre ! les régiments
Me voyaient suivre au pas les tambours éclatants...
Je les suivais, ma foi ! jusque dans leurs cantines.

<center>DESCHAMPS, posant son verre.</center>

Et le commerce ?

<center>(Il reprend son verre.)</center>

<center>DEVILLE</center>

J'ai visité nos usines,
Celles de suifs surtout, ou bien de chocolats ;
Puis de la halle aux blés j'ai rongé quelques sacs,
Et que de fois du jour les lueurs matinales
M'ont-elles réveillé dans les Halles-Centrales !

<center>DESCHAMPS, même jeu que plus haut.</center>

Vous n'avez, je le vois, pas perdu votre temps.
Et de l'art, qu'en pensez-vous de l'art ?

<center>DEVILLE</center>

Dans les moments
De repos, j'aime assez d'excellente musique !
Il faut l'encourager. Non pas que je me pique
D'être grand connaisseur, mais sans cet art si beau
Nous fabriquerait-on des cordes à boyau ?
Où serait le papier sans la littérature ?

Et la toile, la toile aussi, sans la peinture ?
Il faut encourager les arts !

DESCHAMPS, même jeu.

 C'est fort bien dit !
Aucun de ces sujets ne vous laisse interdit.
Vous avez fait, je vois, l'étude spéciale
De ce dont peut avoir besoin la capitale.
Les champs ont-ils pour vous la même affection ?
Comment entendez-vous, monsieur, l'instruction ?

DEVILLE

Moi, je la veux gratuite ainsi qu'obligatoire !
Que chaque paysan ait plume, encre, écritoire,
Et sache s'en servir ! Qu'il lise nos auteurs,
Qu'il puisse devenir un des grands orateurs.
Du pays ! et qu'il donne au pays sa parole
D'envoyer ses enfants chez le maître d'école !

DESCHAMPS

Le labourage ?

DEVILLE, vivement.

 Il faut l'encourager aussi.
On fera des concours !

DESCHAMPS.

 Je vois dans tout ceci
Que, pour représenter les rats, vous êtes l'homme
Qu'il nous faut, libéral, actif, juste, économe !

DEVILLE, l'embrassant.

Oh! vous me ravissez! Laissez-moi sans façon
Pour vous remercier vous dire une chanson
Sur un air très-connu, quoique peu poétique.

(Lui donnant un mirliton.)

Vous m'accompagnerez avec cette musique.
Allez! faites l'accord. Je vais improviser
Sur l'air que Thérésa sut immortaliser.

AIR : *Rien n'est sacré pour un sapeur.*

Deschamps fait la ritournelle et l'accompagnement sur le mirliton.

Ma faconde a su vous séduire.
Grâce à vous, je deviens puissant!
Vous me promettez de m'élire,
J'en serai très-reconnaissant,
Et je vous rendrai cent pour cent.
Si j'ai l'un de nos ministères,
Vous n'aurez jamais d'embarras,
Car je détruirai les ratières
Et je protégerai les rats!

DEVILLE

Enlevons donc la table et mettons-nous à l'aise.

(Ils enlèvent la table servie.)

DESCHAMPS, prenant le fauteuil à droite.

Je prends votre fauteuil.

DEVILLE, prenant la chaise.

J'enlève votre chaise,

Et nous allons danser

 DESCHAMPS

 Moi, j'aime assez cela !

 DEVILLE

Sur un air du pays : Tra la la, tra la la !
Chantez, nous danserons.

 DESCHAMPS

 Je connais la romance
De la soupe à l'oignon. — Écoutez, je commence !

 AIR NOUVEAU DE LINDHEIM :

 Aie! aie! aie donc!

 J'aime l'ail et l'oignon,
 J'aime la soupe à l'huile,
 L'macaroni qui file,
 Le poisson et l'anguille,
 L'olive et le melon,
 Aie, aie, aie donc!
 J'aime l'ail et l'oignon.

 I

 Pour faire cette soupe,
 Que votre couteau coupe
 Mieux qu'un rasoir anglais !
 Que l'oignon, sous cette arme,
 Verse d'abord sa larme,
 Et puis la sèche après.

 II

 Puis mettez dans le beurre,
 Qui par avance en pleure,

Ces oignons désolés;
Et que la fricassée
Frissonne courroucée
Sur les fourneaux brûlés!

III

Qu'enfin l'onde écumante
A la friture ardente
Fasse faire un plongeon!
Telle est, simple et complète,
La meilleure recette
De la soupe à l'oignon!

(Entre chaque couplet ils dansent une bourrée.)

DEVILLE, à part.

Je crois que je le tiens!

DESCHAMPS, à part.

Il pense me tenir!

(Haut.)

Mon cher monsieur Deville, il faut vous avertir
Que danser, c'est très-bien; chanter, c'est mieux encore,
Mais que l'art oratoire est un art que j'adore;
— A la Chambre des Rats qui parlera pour vous?

DEVILLE

Allons, vous plaisantez! — Je le dis entre nous,
Je suis, je le confesse, un orateur factice,

(Mystérieusement.)

Mais je possède un truc!

DESCHAMPS, étonné.

Un truc ?

DEVILLE

Une malice,
Si vous voulez ; je sais contrefaire les voix
Des acteurs renommés que j'ai vus tant de fois.
De chacun d'eux je sais la note dominante.
Écoutez ! je rendrai la Chambre confiante
Lorsque Félix dira : (1) « *Sapristi ! je voudrais,*
« *Messieurs, chez les enfants trouver plus de progrès*
« *Les enfants ! on leur fait un faux tableau du monde*
« *Sapristi ! le régent qui les flatte ou les gronde,*
« *Sapristi ! le fait-il en bon père, en ami ?*
« *Ou bien ne fait-il pas sa besogne à demi ?* »

DESCHAMPS

Évidemment ce son imite à s'y méprendre
Celui que prend Félix.

DEVILLE

Maintenant, je vais rendre
Une interruption, dans ce parler gouailleur
Qu'au Gymnase a choisi le comique Lesueur :
« *Corbleu ! ce que nous dit monsieur le commissaire*
« *Au sujet de la loi, ne fait pas notre affaire !* »
La Chambre rit et la loi passe, tout est là !
Faut-il prendre la voix naïve ? Eh bien ! voilà

(1) Imitation de la voix de Félix, du Vaudeville. — Les imitations sont en italiques et guillemettées.

LAURENT qui se lamente : « *Oh! qué n'affreuse histoire*
« *Oh que ne souffre! O Dieu! que ne voudrais bien boire!* »
Le verre d'eau sucrée est soudain apporté.
Aimez-vous mieux la voix d'un acteur emporté ?
« *J'aimerais fort, messieurs, qu'on s'explique et qu'on tranche*
« *Dans le vif! L'ennemi! j'en voudrais une tranche*
« *Je suis de ceux qui vont tout droit à l'ennemi*
« *Et je ne fais jamais les choses à demi!*
« *Car je l'écraserais tout comme une méringue!* »
Vous avez reconnu celui-là, c'est MÉLINGUE.
Pour lui répondre, il faut un orateur banal
Et lent. — Je vais alors prendre la voix d'ARNAL :
« *Ah! mais, monsieur, pardon! vous passez la limite!*
« *Comme dans une pièce ayant quelque mérite,*
« *Un vaudeville ancien,* PASSÉ-MINUIT, *je crois,*
« *Je vous dirais : Monsieur, mais... vous mettez du bois* »

DESCHAMPS

Eh bien! j'en dis autant; vous abusez, compère,
Je ne crois pas en vous, vous croyant peu sincère :
Je me méfie assez de vos intentions;
Vous pouvez faire ailleurs vos imitations !
Mon cher monsieur Deville, enfin, qu'il vous souvienne
Qu'ayant par trop de voix, vous n'aurez pas la mienne.

(Il sort.)

DEVILLE

Oh! malheur! Cependant il me reste un espoir :

(Au public.)

Messieurs! puis-je compter sur votre voix ce soir ?

LE SYSTÈME
DE M. PRUDHOMME

SCÉNE DE JEU

REPRÉSENTÉE

Pour la première fois à Monaco, le 28 janvier 1868.

SCÈNE PREMIÈRE

M. PRUDHOMME entrant.

Je ne sais si l'on doit avouer ces choses-là, mais ma foi tant pis, je suis venu ici pour faire sauter la banque! J'ai mon système.—Mon Dieu, vous me direz : chacun a le sien ! — C'est encore vrai ! — Mais le mien est le meilleur. Et puis, si je veux gagner, ce n'est point comme tant d'autres pour gaspiller cet or acquis à l'aide de combinaisons bizarres, insensées, mais logiques. — Vous le dirai-je? C'est pour ma fille! c'est la dot de ma fille que je veux constituer... avec une simple pièce de cent sous... du temps de Louis-Philippe! Voici comment j'opère... Mais qui me dérange? Tiens! c'est Lesueur, le célèbre comique du Gymnase.

SCÈNE II

M. PRUDHOMME, LESUEUR.

LESUEUR entrant

Enfin je vous retrouve, laissez-moi vous presser contre mon cœur. (Il l'embrasse.)

M. PRUDHOMME

Eh bien! qu'est-ce qu'il a donc à m'embrasser comme cela?

LESUEUR

C'est-à-dire, mon cher monsieur Prudhomme, que grâce à ce baiser que je viens de cueillir sur vos joues, je suis sûr d'amener le 36; du reste, j'ai pris toutes mes précautions : j'ai un haricot dans ma poche, je me suis habillé en petit crevé, tous les matins à jeun je regarde la Tête-de-Chien (1), et je vous embrasse.

M. PRUDHOMME

Je crois que ce pauvre garçon est devenu fou!

LESUEUR

Moi d'abord je n'ai pas de système. Je procède par les fétiches, c'est bien plus sûr! Tenez, hier, je mets sur le 14, j'étais sûr de mon affaire! — Il sort zéro! zéro *l'ami de la maison!* Je me dis : c'est incroyable! c'est incroyable! Je fouille dans ma poche, et je ne trouve pas mon haricot, j'avais changé de gilet! Alors ça ne m'étonnait plus... Aujourd'hui je m'en suis procuré un autre, et je suis sûr de gagner! je vous quitte, je vais travailler. (Il sort.)

(1) Rocher qui domine Monaco.

SCÈNE III

M. PRUDHOMME seul.

Bonne chance ! Le pauvre garçon va perdre tous ses appointements avec ses fétiches. Cependant il ne faut pas tant les dédaigner. Ceci me rappelle qu'en 1829, au bal de l'Hôtel-de-Ville, où je me trouvais avec madame Prudhomme, le roi Louis-Philippe, qui n'était alors que duc d'Orléans, me dit : Monsieur Prudhomme, êtes-vous joueur ? — Non, Monseigneur, répondis-je. — Alors le jeu ne vous intéresse pas, restez dans le salon de bal, madame Prudhomme et moi nous allons faire un tour du côté de l'écarté. Madame Prudhomme était une fort belle femme, elle était blonde, d'un blond allemand et elle avait une peau d'une blancheur éblouissante. Cette galanterie du prince me confondit... je lui devins tout dévoué. — En 1832, aux Tuileries, où j'étais admis comme capitaine de la garde nationale, le roi m'aborda et me dit : Où est donc madame Prudhomme ? — Elle est indisposée, sire, — Ah ! tant pis, dit le roi, c'est mon porte-bonheur ; il y a quatre ans, elle m'a fait gagner une partie bien importante. — Il serait vrai, sire ! — Elle m'a fait gagner mon trône. — J'appris depuis qu'à cette époque... mais je vous raconterai cela plus tard. — Bref, le roi me dit : Je n'ai plus rien à dé-

sirer, moi, mais vous, monsieur Prudhomme! — Et comme je balbutiais : — « Allons, allons, dit le roi, madame Prudhomme me demandera cela, dites-lui que je désire la voir. » En effet, quelques jours après, ma femme vit le roi, et je fus nommé colonel de ma légion.

SCÈNE IV

M. PRUDHOMME, LESUEUR.

LESUEUR, entrant et embrassant M. Prudhomme.

Ah! il faut que je vous embrasse encore. Le 36 est sorti, je suis cousu d'or.

M. PRUDHOMME

Il serait vrai? Eh bien! un bon conseil, mon cher ami, vous avez gagné, ne joüez plus.

LESUEUR

Par exemple! seulement je vais changer de fétiche parce que je crois que mon haricot a fait son temps.

M. PRUDHOMME

Et qu'allez-vous prendre ?

LESUEUR

Je vais prendre une feuille d'artichaut... Lais-

sez-moi encore vous embrasser et je vais faire sauter la banque. (Il l'embrasse et sort.)

SCÈNE V

M. PRUDHOMME seul.

Quel imprudent! Pour en revenir aux fétiches, je vous dirai, en confidence, que me souvenant du duc d'Orléans, moi aussi j'en ai amené un, un fétiche! — Il n'y a personne! — J'ai amené madame Benoiton; chut! — Seulement elle est toujours en l'air, je ne sais pas ce qu'elle fait. — En voilà une qui a du bonheur au jeu; elle met toujours sur le 22. — Elle dit : 22 les deux cocottes! — Et elle gagne; c'est curieux! Moi je suis plus sérieux, j'ai étudié tous les livres connus depuis *la montante de D'alembert* jusqu'à *la descendante de Diderot*, et je suis ferré.

VOIX DANS LA COULISSE

Faites votre jeu, messieurs! — Hum! — sept, — sept après.

UNE VOIX

Moitié à la masse...

LE TAILLEUR

Bien! Faites votre jeu, messieurs! — Hum, — un, — un après! (Murmures.)

LE TAILLEUR

Faites votre jeu, messieurs !

UNE VOIX

L'or va au rouleau !

LE TAILLEUR

Bien ! Rien ne va plus ? — Hum ! — huit, — trois, — Rouge gagne et couleur !

M. PRUDHOMME

Je n'y résiste plus ! La fièvre de l'or m'emporte ! Je vais constituer la dot de ma fille ! (Il sort et se heurte contre Lesueur qui entre.)

SCÈNE VI

LESUEUR seul.

Eh bien ! eh bien ! où va-t-il ? Saprelotte ! La feuille d'artichaut n'avait pas la même vertu que le haricot. Il est vrai que j'étais au 30 et 40 ; je n'ai jamais compris cette taille-là. Figurez-vous... je mets à noir, il sort rouge ! je mets à rouge, il sort noir ! Je mets à noir... il sort rouge ! Je dis : très-bien ! — Il faut le dire alors, c'est une intermittence déclarée. Dès lors je mets à noir, rouge sort. — Je dis : bon, ce sont des coups de deux, la noire va revenir ; rouge sort encore... Très-bien, je me suis trompé, c'est un coup de trois ou une série... Bref, je joue, j'essaie

une martingale contre le coup de 4, ça ne réussit pas ; je mets encore, et j'allais gagner, quand malheureusement la taille a fini. — Je n'ai jamais compris cette taille-là! Aussi je la trouve amère, je vais prendre un verre d'absinthe! (Il sort.)

SCÈNE VII

M. PRUDHOMME, entrant.

Bravo! bravo! mon système a réussi. Je vais vous raconter cela : J'arrive au tapis vert, j'étale devant moi mes calculs sur les probabilités, oh! quel travail! Il y avait un monde fou autour de moi, et même ça me gênait un peu. — J'attaque! je gagne, je gagne encore, je gagne toujours, l'or et les billets s'amoncelaient devant moi. Le tailleur n'avait pas l'air ému, j'en fus étonné. J'étais à rouge. — Tout à coup une dame se penche vers moi et me dit doucement : Monsieur Prudhomme, passez à noire, la taille l'indique. — Je me détourne... La taille de qui, madame? — Mais, monsieur, la noire! Mettez sur la noire, suivez l'esprit de la taille. — Notez que cette dame en avait une charmante, que j'aurais volontiers... mais il ne s'agissait pas de cela. — Fidèle à mon système, je n'en fis rien. — Je continue. — Il arrive *un*, — *Un après carte noire.* — On me dit : *La masse est en prison.* — En prison!

Pourquoi ? qu'a-t-elle fait ? — Bref, le coup suivant la met en liberté. — Quelle émotion, mon Dieu ! quelle émotion ! — Je continue et je passe à noire. — Un monsieur se penche à mon oreille et me dit : Attention, monsieur Prudhomme, c'est le moment du *tiers et tout en boule de neige!* — Je bondis sur ma chaise. — Comment, monsieur ! mais laissez-moi tranquille, laissez-moi suivre mon système en paix ou je fais appeler monsieur le commissaire. — Par exemple celui-là n'est pas comme madame Benoiton, il n'est jamais sorti, on le voit partout... Il imposa silence à ce monsieur. Le monsieur qui donnait les cartes s'adresse alors à moi et me dit : — Pour combien va la masse ! Je regarde : — Il y avait *vingt mille francs!* Vingt mille francs! — Assez! m'écriai-je, c'est la dot de Vénuska! — Vénuska c'est ma fille, je l'ai appelée ainsi à cause de sa beauté et de mon amour pour la Pologne! Et me voici!

Du reste il était temps! Madame Benoiton, mon fétiche, se fatiguait d'être en place, elle criait à chaque instant : Laissez-moi mettre sur le 22, venez donc jouer le 22. — Aussitôt j'entendis crier : 22, *noir,* — *pair et passe!* — Les deux cocottes! s'écria madame Benoiton, aboulez la monnaie!

Ah! mais, peut-être, voudriez-vous connaître mon système? Eh bien, revenez l'an prochain et je n'aurai plus de secrets pour vous. A cette époque ma fille sera heureuse!

LE PROCÈS
BELENFANT-DES-DAMES

SCÈNES DE LA VIE PUBLIQUE

DES MAGISTRATS, DES AVOCATS, ET INCIDEMMENT DES TÉMOINS
ET DES ACCUSÉS

PREMIER TABLEAU
L'acte d'accusation

PERSONNAGES DU PREMIER TABLEAU

Les Juges	*Madame Pifardent*
Le Greffier	*M. Jules Favre*
L'Huissier	*Gendarmes*
L'Accusé	

Le théâtre représente la salle des assises. — Au lever du rideau, les jurés seuls sont à leur place. — L'orchestre joue une marche (*la Marche des gendarmes*, composée expressément pour les *Pupazzi* par M. Lucien Tardif, de Marseille). — Pendant ce temps, défilent sur la scène une soixantaine de gendarmes ; puis arrive Belenfant, en blouse bleue, cravate rouge, cheveux ras. Sa physionomie est goguenarde. — Au fond, sur un tribunal élevé de cinq à six marches, vont siéger trois juges en robes rouges, coiffés de perruques Louis XIV. — Quels que soient les avocats les jurés et l'accusé lui-même, les lecteurs sont prévenus que les juges sont Anglais, les jurés Suisses, et que le ministère public est en vacances. — Il est inutile, je pense, d'ajouter que le crime est imaginaire et que l'assassin est un honnête homme.

L'HUISSIER

Messieurs, la Cour !

(Les trois juges apparaissent à la fois. Le président des assises adresse seul la parole à l'accusé.)

LE PRÉSIDENT, parlant du nez.

Accusé, levez-vous ! Votre nom ?

BELENFANT, se levant; voix enrouée.

Émile Belenfant-des-Dames.

LE PRÉSIDENT

Votre âge ?

BELENFANT

Trente-neuf ans, aux choux-fleurs.

LE PRÉSIDENT

Votre état ?

BELENFANT

Tourneur de quilles pendant la paix.

LE PRÉSIDENT

Comment, pendant la paix ?

BELENFANT

Oui. Pendant la guerre, je tourne aussi, mais c'est des jambes de bois, des grosses quilles. Un jeu où ce que c'est le boulet de canon qu'est la boule.

LE PRÉSIDENT

Assez. Où êtes-vous né ?

BELENFANT

Oh ! ça ne serait pas à faire.

LE PRÉSIDENT

Comment cela?

BELENFANT

Vous me dites : On va vous guillotiner, je vous réponds : Ça ne serait pas à faire. Où est le mal?

LE PRÉSIDENT

Il n'y a pas de mal... du moins pour le moment. Mais vous ne m'entendez pas ; je vous dis : Où êtes-vous né?

BELENFANT

Ah! ma naissance! Si vous m'aviez tout de suite demandé ma naissance...

LE PRÉSIDENT

A Sens!

BELENFANT, continuant.

...Je vous aurais dit : Baume-les-Dames...

LE PRÉSIDENT

Comment! Baume-les-Dames? et vous disiez Sens.

BELENFANT

Vous me demandez ma naissance; je vous dis : Baume-les-Dames, département du Doubs, quatre lieues et demie de Besançon, célèbre par...

LE PRÉSIDENT

Assez. Quelle était votre profession au moment du crime?

BELENFANT

J'étais accusé.

LE PRÉSIDENT

Comment, accusé?

BELENFANT

Oui, monsieur le président; il y a des gens pour qui ce n'est qu'un accident, nous en avons d'autres pour qui c'est une profession : moi, par exemple.

LE PRÉSIDENT

Nous avons votre dossier et nous savons à quoi

nous en tenir à l'égard de votre moralité. N'avez-vous pas déjà été condamné neuf fois à mort par contumace?

BELENFANT

Ah bien! justement! C'est là où je voulais en venir.

LE PRÉSIDENT

Comment cela?

BELENFANT

Oui, oui! je me comprends; j'ai toujours été pris pour un autre. Jamais vous ne me ferez croire que j'ai commis tant de crimes que ça.

LE PRÉSIDENT

Ceci viendra ultérieurement. Il n'en est pas moins vrai que vous avez été condamné neuf fois à mort, par contumace.

BELENFANT

Oui, monsieur le président.

LE PRÉSIDENT

Enfin vous avouez?

BELENFANT

Mais non! mais non! je n'avoue pas! je dis oui, seulement.

LE PRÉSIDENT

Cela nous suffit. Vous allez entendre votre acte d'accusation.

BELENFANT

Ça m'est égal ! Je suis là pour ça.

LE PRÉSIDENT

Greffier, lisez l'acte d'accusation.

LE GREFFIER, se levant. (Accent gascon.)

Le trente et un février, mil huit cent soixante trois, vers deux heures du matin, la petite ville de Baume-les-Dames fut subitement réveillée par des cris étranges et inhumains. Ces cris partaient de la demeure de la dame Pifardent, rentière et millionnaire, dit-on, dans le pays. — Monsieur le sous-

préfet, monsieur le commissaire de police, monsieur Brélichart, pharmacien et adjoint au maire, pour le maire empêché, monsieur le brigadier de gendarmerie et monsieur le garde champêtre, avec le zèle qui n'appartient qu'à cette institution, sur le lieu où se perpétra le crime coururent comme on court au feu, mais sans pompes! Et alors que virent-ils? — Madame Pifardent (Eulalie-Arthurine-Prudence Lélia) dont jadis la beauté était proverbiale, horriblement défigurée, et se tordant dans les douleurs les plus atroces! — On supposa d'abord toute autre cause à ces convulsions qui semblaient exagérées, — mais après avoir prudemment expertisé, on reconnut avec effroi que ni la cupidité ni la concupiscence n'avaient présidé à cette détérioration de la plus belle moitié du genre humain. — Sa figure, d'une pureté de lignes remarquable, était trouée comme un crible; et les cicatrices du vaccin qu'on voyait à son bras droit indiquaient assez que l'ennemi n'était point la maladie. Bref! l'acide sulfurique était devenu une fois de plus l'arme homicide d'un mortel inhumain!

A l'heure même où le crime se perpétrait, sur la frontière de Belgique, dans le pays wallon, à cent cinquante lieues de là, — c'est-à-dire six cents kilomètres, — on arrêtait le nommé *Émile Belenfant-des-Dames*, malfaiteur de la pire espèce, déjà condamné neuf fois à mort par contumace.

Belenfant avait quitté Baume-les-Dames à l'âge

de deux ans, et, depuis cette époque, il n'avait jamais reparu dans son pays natal. Cette abstention avait été remarquée! — La particule nobiliaire et galante qu'il avait jointe à son nom — Belenfant... des Dames! — avait été remarquée aussi; bref, cet homme avait été tellement remarqué qu'il devait forcément un jour devenir remarquable! Hélas! dans les fastes judiciaires nous n'avons que trop d'hommes remarquables de cette espèce!
Par quel hasard, par quelle fatalité l'accusé Belenfant se trouva-t-il chez la dame Pifardent au moment où il passait la frontière de Belgique, à cent cinquante lieues de là? c'est ce que l'instruction nous apprendra. — La perfection des chemins de fer et les applications nouvelles de l'électricité viennent aujourd'hui — tout en donnant de nombreuses facilités aux malfaiteurs — guider plus sûrement la marche de la justice! Quoi qu'il en soit, qu'elle se félicite d'avoir mis la main sur un des pires fléaux de la société, qu'elle va juger avec intégrité et indépendance.

(Il se retire.)

LE PRÉSIDENT

Accusé! vous avez entendu les faits qui vous sont reprochés!

BELENFANT

Oui, mon président.

LE PRÉSIDENT

Qu'avez-vous à répondre?

BELENFANT

J'y comprends rien!

LE PRÉSIDENT

Laissez-moi vous faire quelques questions.

BELENFANT

Volontiers, mon président.

LE PRÉSIDENT

Que faisiez-vous le six janvier mil huit cent soixante trois?

BELENFANT

Le six janvier?... Ah! le six janvier, je faisais les Rois!

LE PRÉSIDENT

Les Rois!... Messieurs les jurés apprécieront!... Et le sept?

BELENFANT

Dam! monsieur le président, ayant fait les Rois le six, je les enterrais le lendemain.

LE PRÉSIDENT

Cette réponse est une révélation! Évidemment l'accusé a le sens moral affaibli.

BELENFANT

Pardon, monsieur le président, c'est le tempéra-

ment que j'ai affaibli : la moitié d'un verre de vin me bouscule...

LE PRÉSIDENT

Mais le vingt?

BELENFANT

Ah! vous savez, quand il est bon...

LE PRÉSIDENT, avec autorité.

Le vingt janvier! pas d'ambiguïté! Le vingt janvier, qu'avez-vous fait?

BELENFANT

Je ne sais pas... Ah! si!... mais non... là, vrai, monsieur le président, je ne sais pas... la mémoire me fait défaut. (Cherchant.) Le vingt janvier... Je ne connais que celui à douze!

LE PRÉSIDENT

Vous persistez dans votre déplorable système! Prenez garde, Belenfant, les jeux de mots en causent de cruels!...

BELENFANT

Il n'y a pas d'offense, monsieur le président!

LE PRÉSIDENT

Pourquoi dites-vous cela?

BELENFANT

Dame! je ne sais pas! Demandez à mon avocat.

LE PRÉSIDENT

Votre avocat est chargé de vous défendre et non d'expliquer vos paroles.

BELENFANT

Dam ! je ne sais pas, moi, monsieur le président, je croyais qu'on me l'avait donné pour tout faire.

LE PRÉSIDENT

Il suffit !... La dame Pifardent a été extraordinairement belle; on la citait dans Baume-les-Dames comme une femme à la fois sensible et vertueuse. Qui vous a poussé à défigurer ainsi ce chef-d'œuvre de la nature?

BELENFANT

Madame Pifardent?... Mais je ne la connais pas, moi, mon président, faites voir un peu?

LE PRÉSIDENT

Huissier, introduisez la dame Pifardent !

(Madame Pifardent entre. Elle paraît très-effrayée à la vue du tribunal. Elle est vêtue d'une robe de soie puce. Sa tête est ornée d'un chapeau de soie jaune, et une voilette de Chantilly cache sa figure.)

LE PRÉSIDENT

Vous êtes bien la dame Pifardent Eulalie-Arthurine-Prudence-Lélia?

MADAME PIFARDENT, voix aigrelette et emphatique.

Monsieur le président, je désirerais garder l'incognito.

LE PRÉSIDENT

Maintenant ce n'est plus possible! Veuillez nous dire les détails de votre... de votre accident!

MADAME PIFARDENT, à elle-même.

Un accident! O ma mère! (Déclamant.)

C'était pendant l'horreur d'une profonde nuit...

LE PRÉSIDENT

Oui, nous savons, c'est le songe d'Athalie cela... Abrégez!

MADAME PIFARDENT

Alors, monsieur le président, je n'ai plus rien à dire... En m'endormant, j'étais jolie; quand je me réveillai, j'étais grêlée!

LE PRÉSIDENT

Quelle fut votre première impression?

MADAME PIFARDENT, vivement.

La souffrance!

LE PRÉSIDENT

Je le crois aisément! Le liquide qui vous a été jeté à la figure était de l'acide sulfurique, et l'on sait son action pernicieuse sur les tissus organiques. Madame Pifardent, connaissez-vous le prévenu?

MADAME PIFARDENT

Moi! fi l'horreur!

LE PRÉSIDENT

Belenfant, reconnaissez-vous votre victime?

BELENFANT

Faudrait qu'elle ôtât sa dentelle, pour que je visse son portrait.

LE PRÉSIDENT

Madame Pifardent, veuillez, je vous prie, retirer votre voile.

(Madame Pifardent lève son voile et montre un visage horriblement défiguré.)

LE PRÉSIDENT

Eh bien! Belenfant, reconnaissez-vous votre victime?

BELENFANT

Oh! là, là!... Ma victime, ça?... c'est ma tante!

LE PRÉSIDENT

Messieurs les jurés apprécieront cette plaisanterie de mauvais goût!... Madame Pifardent, vous pouvez vous retirer!

(Madame Pifardent sort en faisant des salutations.)

MAITRE JULES FAVRE

Madame Pifardent s'est constituée partie civile; nous prenons acte de la déclaration de l'accusé. — Si évidemment la mutilation de la figure d'une étrangère est regardée comme un acte blâmable et répréhensible, combien doit être regardée comme

plus blâmable et plus répréhensible encore la mutilation d'une parente, qui devrait être adorée, d'une beauté remarquable... d'une tante, en un mot, cette sœur d'une mère qu'on devrait éternellement respecter.

LE PRÉSIDENT

Maître Favre, je vous prie, les moments de la Cour sont comptés.

MAITRE JULES FAVRE

Oui, monsieur le président, je me réserve d'entrer plus tard dans d'autres considérations!

LE PRÉSIDENT, à Belenfant.

Ainsi, Belenfant, vous persistez dans votre système, vous ne voulez pas faire de révélations?

BELENFANT

Air *de la chanson de Fortunio.*

Si vous croyez que je vais dire
Ce que je sais,
Je vous ferais mourir de rire,
Dieu! quel succès!
Vous viendriez tous à la ronde
Me supplier;
Je ne sais, comme tant de monde,
Sitôt plier!
Non! j'suis trop fin pour que je die...
J'veux pas parler!...
Et je veux quitter cette vie
Sans avouer!

(Les juges se lèvent.—La toile tombe.)

DEUXIÈME TABLEAU

L'audition des témoins

PERSONNAGES DU DEUXIÈME TABLEAU

Les Juges	Em. de Girardin
L'Accusé	Alex. Dumas père
L'Huissier	Jules Simon
Gustave Courbet	Thiers
Rossini	Le docteur Tardieu
Alfred de Caston	

Même décor

L'HUISSIER

Messieurs, la cour!

(Les trois juges apparaissent à la fois.)

LE PRÉSIDENT

Nous allons passer à l'audition des témoins. Belenfant, faites attention à ce que vous allez entendre, et surtout pas d'interruptions ! Ne parlez que lorsque je vous interrogerai.

BELENFANT

Et si vous ne m'interrogez pas ?

LE PRÉSIDENT

Taisez-vous ! — Faites entrer le témoin Gustave Courbet.

(Entrée de Gustave Courbet en costume de travail.)

LE PRÉSIDENT

Monsieur Courbet, vous qui êtes réaliste, veuillez nous dire ce que vous pensez du prévenu ?

COURBET, malignement.

Je ne le laisserais pas causer avec mes *Demoiselles de la Seine*, il m'a assez l'air d'un *Casseur de pierres*.

LE PRÉSIDENT

Mais que savez-vous sur l'affaire ?

COURBET

Vous me demandez ce que je sais, monsieur le président; mais je ne sais rien sur l'affaire ! Je ne connais que ma peinture : *les Baigneuses*, *les Casseurs de pierres*.

LE PRÉSIDENT

Oui, oui, on sait que vous êtes le peintre de la laideur.

COURBET

Pardon, monsieur le président, mais je viens de faire un voyage à Trouville, et, comme je n'y ai trouvé que de jolies femmes, je ne puis plus peindre de femmes laides. Les jolies femmes, c'est un entraînement ! Qui est-ce qui m'aurait dit que je peindrais un jour des jolies femmes ? On ne sait pas ce que l'avenir me réserve ! Qu'y aurait-il de surprenant si je me mariais un jour ? Il faut s'attendre à tout, dans la vie ! Ah ! si je me mariais, je prendrais une femme grosse, grasse, blonde, propre, — qui saurait à peine lire et écrire, — qui ne saurait pas danser, — pour cela elle passerait un examen ! — Bonne gent, sans volonté. — Dans l'intérieur de ma maison, elle mettrait une fanchon et un pet-en-l'air ! — Elle aurait la première place à table ; — elle saurait faire la cuisine et saurait la commander ! — Sa conversation serait émaillée de quelques fautes de français que ça ne ferait pas plus mal. — Elle recevrait mes amis, qui seraient gros aussi. — Les *ferluquets* et les *gourgandins* seraient exclus ! — C'est elle, au printemps, qui sèmerait les fleurs, et, en été, qui les arroserait. Pour cet usage, elle mettrait un chapeau de paille. Elle porterait à manger aux poules,

épousseterait les tableaux et mettrait le linge en ordre. Elle irait l'été aux noisettes et l'automne aux champignons. Pour voiture, nous aurions un petit panier bas, traîné par deux percherons solides, — en guise de chevaux fringants, — qui nous conduiraient de temps en temps, soit à la pêche aux écrevisses, soit chez des amis des environs, aussi gros que moi, sachant boire et manger, et ayant du vin réel. En retour, je demanderais à ma femme une fidélité absolue.

<p style="text-align:center;">LE PRÉSIDENT</p>

Monsieur Courbet, vous pouvez vous retirer.

<p style="text-align:center;">(Gustave Courbet sort.)</p>

<p style="text-align:center;">LE PRÉSIDENT</p>

Cette déposition est accablante. — Faites entrer le témoin Rossini.

<p style="text-align:center;">(Murmures sympathiques dans l'auditoire. — Rossini entre ; il porte une redingote vert-bouteille.)</p>

<p style="text-align:center;">LE PRÉSIDENT</p>

Vous êtes bien le célèbre Rossini ?

<p style="text-align:center;">ROSSINI, accent italien exagéré.</p>

Vi mi demandez pit-être qui ce que ze zouis ? — Il est impossible de vous le dire ! — Ou plutôt si ! Ze zouis oune cuisinier famou qu'il s'est élevé al soupremo degré del arte culinario et qü'il avait trovato la maniera di facere il maçaroni di amore !

— Il tempo di passare la vesta et di prendare la casserola et ze continoue !

> (Il se change en cuisinier et tient à la main une casserole pleine de macaroni.)

LE PRÉSIDENT

Pourquoi ce travestissement bizarre, témoin ?

ROSSINI

Per il macaroni !

LE PRÉSIDENT

Mais il ne s'agit pas ici de macaroni, il s'agit de l'accusé Belenfant ! Que savez-vous de l'affaire ?

ROSSINI

Ze ne connais rien de l'affaire ?

LE PRÉSIDENT

Alors parlez du macaroni !

ROSSINI

Per facere il buono macaroni del l'arte, vi prendare oune poco di *Tancredi*, avec oune poco d'*Italiana in Algeri*, d'*Il Barbiere* et de *Cenerentola* ; ajoutez oune onza seulamento de *Gazza Ladra*, d'*Armida* et d'*Otello* ; oune scroupoule de *Mosé in Egitto*, oune soupçonne della *Donna del Lago*, oune parcella di *Matilda di Sabran*, oune ombra di *Semiramide* ; il tutto saupoudrato di *Guillaume Tell* et vi ferez oune macaroni essellento !

LE PRÉSIDENT

Très-bien, maestro; mais, à ce ragoût-là, il ne manque qu'une chose que nous autres, Français, nous mettons toujours dans les bonnes sauces : du laurier !

(Une couronne de laurier apparaît sur la tête de Rossini.)

LE PRÉSIDENT.

Témoin, vous pouvez vous retirer.

(Rossini sort.

LE PRÉSIDENT

Cette déposition est accablante. — Faites entrer le témoin de Caston.

(Alfred de Caston entre les yeux bandés.)

LE PRÉSIDENT

Vous êtes bien le sieur de Caston (Alfred), aussi habile prestidigitateur que mnémotechnicien infaillible?

ALFRED DE CASTON

En qualité de sorcier, monsieur le président, j'avais prévu cette demande, et je ne puis mieux y répondre que par une expérience.

LE PRÉSIDENT

Accusé, regardez, écoutez et profitez!

ALFRED DE CASTON

J'ai fait préalablement prendre des cartes à quelques personnes de l'auditoire ; en même temps j'ai

fait choisir des dominos et inscrire des dates sur des ardoises.

LE PRÉSIDENT

Avant de continuer, que savez-vous sur l'affaire?

ALFRED DE CASTON

Rien, monsieur le président! absolument rien. C'est une affaire ténébreuse.

(Avec volubilité et s'interrompant de temps à autre pour tousser.)

Messieurs, vous avez inscrit deux dates du quinzième siècle, qui, quoique se rattachant à des faits se passant dans deux pays différents, l'un à l'orient, l'autre à l'occident, n'en ont pas moins entre eux une grande similitude...

(Murmures dans l'auditoire. — Interruption.)

(Lentement avec politesse.)

Mesdames, vous savez que ma bonne volonté vous est tout acquise, que je suis tout entier à votre dévotion; mais cette bonne volonté, si grande qu'elle soit, échouerait, si vous ne m'accordiez quelques instants du silence le plus absolu.

(Le silence se rétablit.)

(Reprenant avec volubilité.)

Le siége d'Orléans est levé!
Charles VII est sacré à Reims!
Jeanne d'Arc, qui n'était qu'une héroïne, devient

un martyr! La France est délivrée de l'invasion étrangère; mais, en Orient, Constantin Paléologue meurt sous les murs croulants de Byzance, qui va devenir Constantinople.

Vous avez écrit 1431 — le supplice de Jeanne d'Arc, et 1453 la prise de Stamboul par Mahomet II.

Nous quittons le Moyen Age pour entrer dans la Renaissance!

(A ce moment il enlève son bandeau et bat un jeu de cartes.)

Maintenant, mesdames, vous avez : 8 de pique, 7 de cœur, 9 de carreau, roi de trèfle, dame de cœur, as de cœur, 8 de carreau.

Et vous, monsieur : as, 7, 8, 9, 10 de pique, 7 de carreau et roi de trèfle!

Quant au chiffre pensé! d'après mon calcul : $(A \times B = C \times D - D...)$ Le nombre est 17.

Monsieur, regardez vos dominos — Madame, comptez vos bagues! — Monsieur!... Oui, vous, monsieur, fouillez dans votre porte-monnaie, et comptez vos louis...

17... Partout 17! — Dominos 17. — Bagues 17. — Louis 17!...

Ne m'en veuillez pas, monsieur, ce n'est pas moi, c'est la science et le hasard qui ont fait ce jeu de mots!

(De Caston salue et sort. — L'auditoire applaudit.)

LE PRÉSIDENT

Si l'on applaudit encore, je vais faire évacuer la salle. (Après un silence.) Cette déposition est accablante. — Faites entrer le témoin Émile de Girardin.

(Agitation dans l'auditoire.)

(M. de Girardin entre.)

LE PRÉSIDENT

Monsieur de Girardin, nous savons que vos nombreuses occupations politiques et littéraires prennent tous vos instants, mais, en qualité de journaliste, nous avons cru devoir vous appeler afin d'éclairer la Cour dans cette affaire mystérieuse. Quelle est l'opinion de votre journal sur cette affaire ?

ÉMILE DE GIRARDIN

L'opinion de mon journal est la mienne, et je la résume dans mes articles à trois sous la ligne.

Voici mon dernier article :

LA PAIX ET LA LIBERTÉ

Sans paix, point de liberté !
Sans liberté, point de paix !
Qu'est-ce que la paix ? — La formule de la liberté !
Qu'est-ce que la liberté ? — L'expression de la paix !

La paix termine tout, dénoue tout, tranche tout, résout tout, fonde tout.

La liberté fonde tout, résout tout, tranche tout, dénoue tout, termine tout !

Si donc, dans un État, l'on veut fonder tout, résoudre tout, trancher tout, dénouer tout, terminer tout,

Il faut employer la paix.

Il faut employer la liberté.

La liberté sans paix équivaut à la paix sans liberté.

Paix, liberté ! Liberté, paix ! Tout est là !

A demain la seconde idée !

LE PRÉSIDENT

Ceci est d'une logique serrée !

E. DE GIRARDIN

Et maintenant, monsieur le président, si vous me demandez ma seconde idée, elle émane d'une élucubration littéraire que j'ai commise avec un homme du bâtiment, comme dirait Fanfan Benoiton. Je veux parler du *Supplice d'une femme*. — Voici : On crée ou l'on ne crée pas ! — Si l'on crée, on est père ! si l'on ne crée pas, il n'y a pas de paternité. — La paternité implique la création. La création est la conséquence de la paternité ! — Paternité ! Création ! tout cela se résume dans l'idée. L'idée est à celui qui est père. La paternité à celui qui a eu l'idée ! — Paternité ! idée ! création !

Création! idée! paternité! Tout est là! Maintenant, je vais vous parler de mes DEUX SŒURS! Dans les *Deux Sœurs*, la pièce n'est pas dans le drame, mais dans la polémique qu'elle a soulevée. On la siffle! — D'accord! — Mais si elle est bonne, cette pièce? — Pourquoi la siffler? — Vous me direz : Est-elle vraiment bonne? — Je vous répondrai : Puisque j'affirme qu'elle est bonne, elle doit l'être! On ne me croit pas! — Je passe outre!

Mais admettez-vous, monsieur le président, qu'un juge, comme vous, se permette... (Si le mot est trop fort, je le retire) — je veux dire : s'autorise de sa qualité pour trancher la question par un sifflet? — En un mot, prenne parti pour le ministère public sans avoir entendu le défenseur du prévenu? Ceci n'est ni dans la loi, ni dans la morale!

LE PRÉSIDENT

Un collaborateur vous eût épargné tous ces désagréments ; vous eussiez tout mis sur son dos !

E. DE GIRARDIN

Merci! Dans le *Supplice d'une Femme*, on m'a tout pris, même mon idée ; je préfère des sifflets que je récuse à des bravos que je partage !

LE PRÉSIDENT

Il ne m'appartient point de vous dire que vous avez raison !... Vous pouvez vous retirer. (E. de Girardin sort. — Après un silence.) Cette déposition est

accablante ! Faites entrer le témoin Alexandre Dumas père.

(Alexandre Dumas père entre.)

Eh bien ! cher maître, que nous direz-vous de cette curieuse affaire ?

ALEXANDRE DUMAS PÈRE

(Il parle en éludant les R.)

Monsieur le président, dernièrement, j'étais en Italie où je guidais la Révolution ! — Avec mon ami Garibaldi nous avons chassé le roi de Naples et posé le roi d'Italie ; dans quelques jours, je partirai pour l'Amérique, où je me charge d'arranger les affaires, comme j'ai arrangé celles du Caucase, de Madagascar et de Pologne, après quoi je reviendrai à Paris pour terminer mes *Mémoires*. Car, après avoir écrit ce qui m'est arrivé, j'ai l'intention d'écrire ce qui m'arrivera ! Je suis d'ailleurs très-content de mes conférences à Vienne. Tenez, hier, je leur ai dit : — Chaque fois que je me bats en duel, que je me fais arracher une dent, que je me jette d'un cinquième étage ou que l'on va me guillotiner, je me fais tâter le pouls ! Il bat cinquante-six pulsations à la minute ! — Aujourd'hui, avant d'entrer, j'ai tendu la main à mon docteur, qui en a compté cinquante-sept. J'ai donc plus peur du public que de la mort.

LE PRÉSIDENT

Cependant, quand vous êtes malade, vous faites venir un médecin, et quand le public ne vient pas à vous, c'est vous qui allez à lui !... Cher maître, vous pouvez vous retirer !

(Alexandre Dumas père sort.)

LE PRÉSIDENT

Cette déposition est accablante ! Faites entrer le témoin Jules Simon.

JULES SIMON, vêtu en maître d'école.

Je suis bien enrhumé, monsieur le président... Je souffre beaucoup de la gorge ! mais comme il y a encore 1,040 communes qui n'ont pas d'école, il faut que je fasse encore 1,040 discours pour obtenir des écoles ! — Cela est certain ! — C'est mon devoir !... J'ai bien mal à la gorge ! — Il faut des écoles pour apprendre à lire aux enfants, et non-seulement aux enfants, mais aux ignorants de tout âge !...

Permettez-moi de continuer ma déclaration sous une autre forme.

Air du *Petit Ébéniste.*

Que j'aime à voir dans notre belle France
Des gens qui savent tous lire;
Qui sav'nt compter, qui sav'nt écrire,
Que c'est comme un bouquet de fleurs !

L'instruction, quand on la donn' gratuite,
Doit toujours être obligatoire ;
Alors l'enfant a d'la conduite
Dès qu'les parents fónt son devoir !...

Les professeurs que l'ministr' donne aux filles
Sont masculins ! Pauvre M. D...y,
Il a jeté le troubl' dans les familles,
Et Monseigneur n'est pas content de lui !

<center>Reprise.</center>

Le prévenu et même le président reprennent en chœur le refrain. (Jules Simon sort.)

<center>LE PRÉSIDENT</center>

Faites entrer les pièces de conviction.

(On apporte une boîte carrée sur laquelle on lit : Étrennes 1864.)

Ouvrez cette boîte !

(La boîte s'ouvre d'elle-même, on voit apparaître M. Thiers.)

<center>M. THIERS</center>

C'est moi ! Ah ! messieurs ! il faut un grand dévouement pour s'arracher aux doux ombrages de la place Saint-Georges et venir s'occuper de nouveau de la chose publique ! Mais l'opposition avait besoin d'un chef, et je suis venu à elle en me réservant toutefois d'agir à ma guise et de la compromettre même si cela me convenait.

<center>LE PRÉSIDENT</center>

Mais il ne s'agit pas de cela.

M. THIERS

Je ne fais pas les choses à demi, moi, je les fais ENTIÈRES !

LE PRÉSIDENT

Oh ! en Thiers !

(M. Thiers se retire, on remporte la boite.)

Mais ne saurons-nous donc jamais la vérité ? — Il reste encore un témoin, M. le docteur Tardieu, expert, — faites-le entrer !

(M. le docteur Tardieu entre.)

Veuillez nous dire les expériences que vous avez faites ?

LE DOCTEUR TARDIEU

Monsieur le président, voici comment nous avons procédé. Nous avons traité la figure de la dame Pifardent par la voie humide, c'est-à-dire par l'acide chlorhydrique, nommé aussi acide hydrochlorique ou acide muriatique ! — Je puis dire que l'acide chlorhydrique est irrespirable, il a une odeur suffocante et sa saveur est très acide. — Messieurs les jurés pourront s'en convaincre tout à l'heure, nous avons fait placer une multitude de poisons dans leur salle de délibérations. Puis passant à un ordre d'analyse, nous avons gratté le parquet.

LE PRÉSIDENT, vivement.

Témoin ! nous vous prions de faire attention à vos paroles !

LE DOCTEUR TARDIEU, se reprenant.

Nous avons gratté le sol, veux-je dire, et procédant par la voie sèche, c'est-à-dire par la chaleur, nous avons obtenu un résultat significatif.

LE PRÉSIDENT

Avez-vous opéré sur des grenouilles ?

LE DOCTEUR TARDIEU

Oui, monsieur le président, elles sont toutes mortes ! sauf une peut-être. La Cour veut-elle que j'expérimente devant elle ?

LE PRÉSIDENT

Oui; pas sur madame Pifardent, sur la grenouille. — Faites entrer la grenouille.

(La grenouille entre en sautillant.)

LE DOCTEUR TARDIEU, touchant la grenouille qui se gonfle et crève.

Voilà ! je l'empoisonne ainsi et elle crève !

LE PRÉSIDENT

Vous pouvez vous retirer... Emportez votre grenouille !

(L'audience est levée.)

TROISIÈME TABLEAU

Les plaidoiries

PERSONNAGES DU TROISIÈME TABLEAU

Les Juges Me Jules Favre
L'Huissier Me Lachaud
Belenfant

Même décor.

L'HUISSIER

Messieurs, la cour.

(Les trois juges apparaissant à la fois.)

LE PRÉSIDENT

La parole est à Mᵉ Favre, avocat de la partie civile!

MAITRE FAVRE. (Il parle du gosier, en grasseyant. — De temps en temps une espèce de toux vient émailler son discours.)

Messieurs! c'est avec un profond sentiment de pitié et de compassion que je prends la parole au nom de l'infortunée victime dont vous avez vu les traits tout à l'heure. Un des apanages principaux de la femme est la beauté! la beauté qui fait naître l'amour! l'amour, qui se joue des mortels, il est vrai, mais qui est un des liens les plus puissants de la société! — Quand la beauté est perdue, c'est le soleil qui s'est couché, c'est l'ombre qui erre dans le crépuscule terne! c'est la nuit obscure, les ténèbres; — c'est l'oubli! — Bien plus, messieurs, c'est le mépris peut-être et sa hideuse cohorte : le soupçon, le dédain et l'effroi!

J'ai connu madame Pifardent à l'âge où les passions sont rutilantes et se précipitent dans l'existence comme les flots tumultueux d'une mer en délire! Alors, elle était d'une beauté que je n'hésiterai pas à qualifier de remarquable : ses prunelles noires ressemblaient à deux îles volcaniques surgissant au milieu de lacs argentés; — son nez, quoique un peu fort, avait de la grâce et de l'élégance; — sa bouche était si petite, qu'on l'eût vainement cher-

chée sur sa figure si le son de sa voix argentine ne fût venu guider les explorateurs... En un mot, Milo, — le célèbre statuaire, — lui eût volontiers cassé un bras pour en faire sa statue...

LE PRÉSIDENT

Pardon, M⁰ Favre, mais Milo n'est pas un statuaire...

MAITRE FAVRE, vivement.

Eh! qu'importe à l'orateur! Qu'est-ce que l'exactitude des faits à côté de la perfection de la période et de la sonorité de la phrase?... Je continue. Un jour... une nuit plutôt, un homme... que je devrais appeler un monstre! sans motif connu, sans dessein avoué, étranger à la localité, trouve moyen de s'introduire dans la demeure de ma cliente et de la défigurer horriblement! La nature frémit de ces horreurs! Et que nous oppose-t-on à cette évidence? L'alibi! — L'alibi! Ah! messieurs, nous savons comme il est facile d'élever cette barrière, mais nous savons aussi comme il est facile de la renverser! En principe, il est avéré que, devant le crime, l'impossibilité s'évanouit. Ceci acquis, Belenfant est convaincu, et sa défense nous paraît impossible! Il était à cent cinquante lieues de là, au moment du crime, nous dira-t-on. Qu'importe! S'il a commis le crime! La justice ne fait pas de ces distinctions captieuses. A quelque distance que soit le criminel de la victime, la justice sait bien les rap-

procher! Messieurs les jurés, ne vous laissez pas prendre par ce moyen fallacieux de la défense : l'alibi! Je vais le détruire par une comparaison prise sur vous-mêmes. Dans votre maison, vous êtes pères de famille? ici, messieurs, vous êtes jurés! — Mais, pour être jurés, en êtes-vous moins pères de famille? Une qualité exclut-elle l'autre? Il y a cependant un monde entre la vie publique et la vie privée. — Mais ce monde comment l'avez-vous franchi, ou plutôt comment la loi vous l'a-t-elle fait franchir? C'est parce que vous étiez honnêtes dans la vie privée que la loi est venue vous demander d'être honnêtes dans la vie publique. Et de même nous dirons : c'est parce que l'homme qui passait la frontière était criminel que nous l'accusons d'avoir commis le crime! Que nous importent les moyens? — La justice ne voit que le fait!

Messieurs, je vous ai tout à l'heure dépeint les traits de madame Pifardent, tels qu'ils étaient avant cet horrible forfait, que vous dirais-je de plus? Cette femme charmante, adorable, adorée, ce chef-d'œuvre du Créateur, est aujourd'hui quelque chose de repoussant! L'acide sulfurique, ce poignard liquide!... est venu labourer son gracieux visage et détruire en une seconde, ce que la nature avait mis quarante-trois ans, sept mois, et huit jours, à embellir et à perfectionner!

(Maître Favre se rassied. — Vive sensation.)

LE PRÉSIDENT

La parole est au défenseur du prévenu.

MAITRE LACHAUD

Messieurs, je serai bref. Je pourrais même, à la rigueur, ne pas prendre la parole, et mon silence, ou plutôt mon abstention, aurait plus d'éloquence que ma plaidoirie! Je ne commettrai pas la maladresse d'innocenter l'accusé. — Non! — Belenfant est coupable, et beaucoup plus coupable que vous ne le pensez! C'est lui qui, en 1837, commit un assassinat sur la personne de la veuve Loddé, et, sous le nom de Jean Iroux, acquit une déplorable célébrité; en 1845, on le voit désoler le département du Gard; en 1846, il devient tristement célèbre en Belgique, et, sous le nom de Pictompin, il fait un tintamarre effroyable dans ce pays et dans les pays circonvoisins; en 1847, il apparaît dans les Ardennes, semant partout le deuil et la désolation...

BELENFANT, l'interrompant.

Eh bien! eh bien! De quoi qu'il se mêle? D'ailleurs, tout cela c'était sous Louis-Philippe!

LE PRÉSIDENT

Silence, prévenu! N'interrompez pas votre avocat! Il faut que la défense soit libre!

MAITRE LACHAUD

Merci, monsieur le Président! — Mais, parce

qu'un brigand, déjà neuf fois contumace a épouvanté nos départements pendant un quart de siècle, est-ce une raison pour annihiler par une seule sentence, l'action puissante de la justice et soustraire cette illustre canaille aux neuf sentences précédentes, à ces neuf condamnations à mort évitées avec tant d'astuce et d'habileté?

Eh! oui, messieurs! Là est toute la question! Et comme on fait la part du feu, j'appellerai cela faire la part du crime! (Avec des larmes dans la voix.) Oui, messieurs les jurés, au nom de la société! au nom de la famille, au nom de la propriété foncière, au nom de la sécurité publique, au nom des lois qui veulent être exécutées, de la justice **dont les arrêts veulent être respectés,** — acquittez ce **coupable!** — Et puis alors, je serai avec vous pour poursuivre les neuf contumaces de ce misérable gredin!

(Il se rassied.)

BELENFANT

Ah! mais dites donc, vous me la faites mauvaise!

LE PRÉSIDENT

Accusé, avez-vous quelque chose à dire pour votre défense?

BELENFANT

Oui, monsieur le président, je demande l'indulgence de la cour pour mon avocat.

LE PRÉSIDENT

Vous avez tort de reprocher quoi que ce soit au célèbre orateur qui vous a défendu, il est de ceux qui ne combattent que pour remporter des victoires.

BELENFANT

Alors qu'on me laisse réciter mon mémoire.

LE PRÉSIDENT

Vous avez écrit vos mémoires?

BELENFANT

Oh! pas encore, je ne suis pas encore condamné, mais j'ai préparé ma défense.

LE PRÉSIDENT

Nous vous écoutons.

BELENFANT, parlant comme s'il récitait.

Né de parents sans éducation, il ne m'en ont point donné. Je suis donc entré dans le monde avec moins de ressources que les autres. Si j'avais appris le dessin, j'aurais pu être peintre; la musique, musicien; la mécanique, mécanicien... On m'a appris à ne rien faire, et je n'ai rien fait.

LE PRÉSIDENT

Accusé, je vous ferai remarquer que vous vous éloignez de la question.

BELENFANT

Pardon, monsieur le président, je suis au contraire dans la question jusqu'au cou... inclusivement. — Je continue : Si j'avais eu de l'éducation, on ne m'accuserait pas d'un crime aujourd'hui, et si j'avais 10,000 livres de rentes, qui songerait à m'accuser de vol?

LE PRÉSIDENT

Je ne saurais vous laisser continuer sur ce ton; la défense philosophique n'est permise qu'aux grands avocats, les accusés ne peuvent et ne doivent que réfuter les faits de l'accusation.

BELENFANT

Eh bien, mettez que ce soit vous qu'on accuse, monsieur le président, qu'est-ce que vous répondriez?

LE PRÉSIDENT

Cette supposition est inconvenante.

BELENFANT

C'est ce que je trouve aussi! Il est très-inconvenant de m'accuser puisque je suis innocent.

LE PRÉSIDENT

C'est-là votre moyen de défense.

BELENFANT

J'en aurais bien un autre; je n'aurais qu'à faire comme monsieur Langlois, le spectateur de la Porte-

Saint-Martin, donner un coup de sifflet ! — Alors un agent viendrait, et, après m'avoir un peu étranglé, il me mettrait à la porte. Qu'est-ce que je demande, moi, si ce n'est d'être mis à la porte ?

LE PRÉSIDENT

Accusé, ne faites pas d'actualités.

BELENFANT

Alors, je continue : Quoique sans éducation, j'ai cependant essayé, dans mes *nombreux* moments de loisir, de me faire une position dans la poésie, et je vais...

LE PRÉSIDENT, vivement.

Non ! non ! pas de poésie, Belenfant ! pas de poésie, vous aggraveriez votre position !

BELENFANT

Mais c'est une chanson ! c'est ma complainte.

LE PRÉSIDENT

Raison de plus ! Après le procès je ne dis pas ! Belenfant, asseyez-vous ! (Belenfant se rassied). Messieurs les jurés, le drame qui vient de se dérouler devant vous, et qui, en ce moment encore, laisse dans votre esprit des reflets sinistres, est de ceux qui déroutent complétement les théories immuables de la justice, par l'étrangeté de leur conception, la singularité des moyens et le mystère insondable qui entoure leur perpétration.

C'était en l'année 1863 !

C'était l'époque où les têtes fortement organisées pour le commerce ramassaient l'or à pleines mains. L'accusé, qui eût pu trouver dans son pays natal des ressources suffisantes pour conquérir une position sinon élevée du moins lucrative, avait, depuis l'âge de deux ans, abandonné le toit paternel pour se livrer à des actes coupables dans des régions circonvoisines.

Car Belenfant avait eu au moins la pudeur, dans l'accomplissement de ses nombreux crimes, de ne point en faire rougir son sol natal.

C'était d'ailleurs un homme vulgaire, qui ne comptait parmi ses ancêtres ni sabres, ni décorations ! La victime, madame Pifardent, est bien connue à Baume-les-Dames; c'est une femme distinguée, à la fois par sa beauté et son esprit, et qui réunissait dans son salon, — vous avez pu en juger par les témoins qu'elle a fait assigner, — l'élite de la société contemporaine.

Quel lien mystérieux unissait une femme si accomplie à un homme si incomplet? Nous l'ignorons ! — car, au dire de la victime, le prévenu lui est inconnu et ne saurait aucunement appartenir à sa famille ; — et, au dire de l'accusé, la dame Pifardent, serait sa tante, à moins que, de la part de celui-ci, cette appellation ne soit qu'une raillerie de plus !

Une nuit du 31 février 1863, madame Pifardent

est trouvée dans sa demeure, horriblement défigurée par une projection aussi instantanée que vigoureuse d'acide sulfurique. Car le criminel qui, pour satisfaire sa vengeance, eût pu employer le poignard, a préféré l'horrible moyen de l'acide sulfurique, dont les effets sont indélébiles et incurables, sachant bien que les blessures faites par les armes blanches ont l'heureux privilége de se guérir rapidement.

Messieurs les jurés, je ne veux pas influencer votre conscience, je termine. Vous avez entendu les avocats, les témoins et l'accusé lui-même, je n'ai plus un mot à ajouter pour éclairer votre jugement.

Voici donc les deux questions auxquelles vous aurez à répondre :

1º Belenfant est-il coupable d'avoir, dans la nuit du 31 février 1863, jeté un liquide corrosif à la figure de la dame Pifardent?

2º Le liquide corrosif était-il de l'acide sulfurique?

(La toile tombe.)

QUATRIÈME TABLEAU

Le jugement

PERSONNAGES DU QUATRIÈME TABLEAU

Les Juges
L'Huissier
L'Accusé

M. Prudhomme, chef
du Jury

(Pendant tout ce tableau, l'orgue joue l'air de *Fualdès*.)

L'HUISSIER

Messieurs ! la Cour !

(Les juges apparaissent.)

LE PRÉSIDENT

Monsieur le chef du jury veuillez faire connaître la réponse du jury.

M. PRUDHOMME, chef du jury.

Sur mon honneur et ma conscience, devant Dieu et devant les hommes! la déclaration sur les deux questions est : Non! le criminel n'est pas coupable!

BELENFANT

Y a pas de circonstances atténuantes?

LE PRÉSIDENT

Taisez-vous!

BELENFANT

Alors, pourquoi qu'on chante ma complainte dans la rue?

LE PRÉSIDENT, se levant.

Vu la déclaration du jury, de laquelle il résulte que Belenfant n'est pas coupable des crimes qui lui étaient imputés; en vertu des pouvoirs qui nous sont conférés par la loi, déclarons Belenfant acquitté de l'accusation portée contre lui. En conséquence, ordonnons qu'il sera sur-le-champ mis en liberté, s'il n'est retenu pour une autre cause.

Déboutons la dame Pifardent (Eulalie-Arthurine-Prudence-Lélia) de sa demande et la condamnons aux dépens.

L'audience est levée.

BELENFANT

Eh bien! et ma complainte?

LE PRÉSIDENT

C'est juste! nous allons la chanter en guise de couplet final!... Mais avant, un mot, s'il vous plaît, Belenfant : Le jury vient de vous acquitter, vous êtes libre et innocent ; j'ai une fille, une enfant de seize ans, blonde et pure, que vous avez peut-être déjà vue dans vos rêves; la voulez-vous pour femme?

BELENFANT

Je demande trois jours pour réfléchir!

LE PRÉSIDENT

C'est juste! Vous connaissez la loi, vous êtes dans votre droit!... Je m'attendais à un certain enthousiasme de votre part ; mais je vois que vous êtes un homme sérieux?... Passons à la complainte.

BELENFANT

C'est ça, passons à la complainte!

(Au public.)

Air de *Fualdès*.

Cet innocent badinage
Ne peut pas, en vérité,
Renverser la société
Et déifier le carnage;
Il veut sur l'air de Fualdès
Avoir un peu de succès.

LE PAQUET N° 6

SCÈNE DE TRAC MONSTRE EN UN ACTE

PERSONNAGES

M. Prudhomme
Jeannette, sa servante
Alinéa

Alcindor
Desgenais
Barentin

Le salon de M. Prudhomme

SCÈNE PREMIÈRE

M. PRUDHOMME, JEANNETTE.

JEANNETTE

Monsieur ! monsieur !

PRUDHOMME

Qu'y a-t-il, mon enfant ?

JEANNETTE

Je ne sais pas si je dois vous dire cela, Monsieur ; mais madame est furieuse contre vous. Il paraît qu'elle sait sur vous des choses ! oh ! mais des choses !... ça fait frémir !... Moi, qui sais que vous êtes un bon maître, je me suis dit : Ça n'est pas possible ! Monsieur n'aurait jamais osé faire des choses comme ça !... Mais il paraît que madame a des preuves, et, quoique j'aime madame, je suis dévouée à Monsieur, et alors, j'avertis Monsieur.

PRUDHOMME

Des choses... des preuves !... Je ne comprends pas ! Je n'ai rien à me reprocher pourtant !... Et cependant quel homme peut dire : Je n'ai rien à me reprocher !

JEANNETTE

N'est-ce pas, Monsieur ?

PRUDHOMME

Petite insolente! Explique-toi, tu as entendu autre chose. Voyons, Jeannette, dis-moi tout!

JEANNETTE

Eh bien, Monsieur, voilà ce que c'est : Hier, madame a reçu la visite d'un monsieur du Midi, — je l'ai reconnu à son accent, — et ce monsieur disait à madame : Vous avez confiance en votre mari, comme toutes les femmes; eh bien, Madame, vous avez tort. Votre mari n'est pas un saint! — Madame a répondu : Je le sais bien!

PRUDHOMME

Hein? Elle a dit cela!

JEANNETTE

Elle a dit : Je le sais bien, ou : Je m'en doute! — Bref, le monsieur a ajouté : Non-seulement ce n'est pas un saint, mais c'est un diable et je puis vous le prouver! — Madame levait l'oreille joliment, allez, Monsieur; mais je dois ajouter pourtant qu'elle répondit : Diable ou saint, Monsieur, c'est mon mari, et je le trouve bien ainsi.

PRUDHOMME

Bien répondu! Madame Prudhomme a été élevée aux Oiseaux, et son éducation ne fut point négligée. Tout autre réponse m'eût étonné.

JEANNETTE

Alors le monsieur a ajouté : Je n'insiste plus. Sans doute M. Prudhomme est un galant homme; cependant à une certaine époque, — remarquez que je ne précise rien, — il a fait aussi des siennes ! — Eh! que m'importe, Monsieur, répondit madame.

PRUDHOMME

C'était encore fort bien répondu !

JEANNETTE

Sans doute. Malheureusement, le monsieur ajouta : Allons ! je vois que vous connaissez tout ! — Mais non, Monsieur, je ne connais rien, dit madame; il y a donc quelque chose ? — Le monsieur fit le discret, madame insista. Bref, le monsieur, qui ne demandait pas mieux que de parler, commença ainsi : Par une belle nuit d'été, à La Varenne...

PRUDHOMME, imprudemment.

La Varenne !... Je suis perdu !

JEANNETTE

Comment, Monsieur ! c'est donc vrai !

PRUDHOMME, se remettant.

Mais non, ma fille; il n'y a rien.

JEANNETTE

Ah! je disais ainsi : Un si bon maître... ce n'est pas possible ! — Et alors, après avoir longtemps

causé tout bas, si bas que je n'entendais plus, il a remis à madame des petits paquets cachetés, en lui disant : Je vous recommande surtout le paquet numéro 6.

<p style="text-align:center">PRUDHOMME. tristement.</p>

Le paquet numéro 6.

<p style="text-align:center">JEANNETTE</p>

Oui, Monsieur! Puis il est parti, et madame m'a sonné en me disant qu'elle n'y était pour personne.

<p style="text-align:center">PRUDHOMME</p>

Le paquet numéro 6!... Si c'était... Dame! pourquoi pas!... Mais non! On a dû brûler... Cependant... Mais il n'y a pas que moi?... et Alinéa, et Alcindor, et les autres... Vite, Jeannette, va prévenir mes amis que j'ai à leur parler... Je les attends!... Et si madame me demande... je suis sorti!... Va, ma fille!

<p style="text-align:center">JEANNETTE</p>

Oui, Monsieur!... Oh mais! qu'est-ce qu'il y a! Ça va être vilain!

<p style="text-align:right">(Elle sort.)</p>

SCÈNE II

PRUDHOMME, seul.

Mon Dieu, ce n'est pas amusant, quand on est à table, de voir un monsieur qui répand la bouteille de vin sur la nappe... Eh bien, c'est ce qui m'arrive... Ce paquet numéro 6 est la bouteille de vin renversée qui vient tacher la blancheur immaculée de mon intérieur bourgeois... Certes, je n'ai rien à me reprocher... Et d'ailleurs, je suis de ceux dont les précautions sont trop bien prises... Mais qu'est-ce qu'une précaution?... Une maladresse!... Ah! la situation est difficile!... Convaincre moi-même madame Prudhomme, il n'y faut pas penser... C'est un atout de plus dans son jeu que cette délation, et les femmes ne sont pas hommes à écarter leurs atouts. Enfin, je vais voir mes amis, qui d'ailleurs sont aussi compromis que moi, et me concerter avec eux... L'affaire d'ailleurs est bien simple... Figurez-vous que par un beau soir d'été, à La Varenne; nous étions...

(On sonne.)

On a sonné... Sans doute, un de mes amis!... Alinéa, peut-être!... Je vais le recevoir.

(Il sort. — Musique.)

SCÈNE III

PRUDHOMME, ALINÉA (Girardin).

PRUDHOMME

Oui, mon ami, voilà la chose telle qu'elle s'est passée. Sans doute, au fond, il n'y a rien de compromettant ; mais, avec cette révélation indiscrète, on ne voudra jamais croire à notre innocence.

ALINÉA

L'erreur est là !... qu'on croie ou qu'on doute, qu'importe ! Il faut mettre à jour cette affaire... Dire la vérité est une folie... Qui croit à la vérité de ceux qui ont intérêt à dire la vérité ? — Personne. — Il faut faire dire la vérité par ceux qui nous calomnient... Car la vérité dite par nous semblera un mensonge, de même que le mensonge dit par d'autres a tous les aspects de la vérité... Le mensonge est à la vérité, ce que la vérité est au mensonge !... Provoquer la vérité ! c'est tuer le mensonge qui semblait vérité ; comme laisser vivre le mensonge, c'est tuer la vérité qui a pris les aspects du mensonge... Il ne faut pas sortir de la logique... Vérité, Mensonge : voici les deux points essentiels de la cause:.. La vérité est déplacée au bénéfice du men-

songe. Que devons-nous faire? déplacer le mensonge pour replacer la vérité... Là est notre salut !

PRUDHOMME

Parfait... Mais le paquet n° 6.

ALINÉA

Le paquet n° 6.. est un moyen, un leurre, un piège, une attrape. — Le paquet n° 6 n'existe pas.

PRUDHOMME

Pardon ! il existe.. J'en suis sûr.. Du reste il vient d'être remis à ma femme. C'est dans ce paquet fameux que se trouvent toutes les preuves. — Quand nous étions à La Varenne nous n'y avions jamais cru, mais le fait existe et comment parer le coup.

ALINÉA

Vous parlez de preuves ! Quelles preuves ?

PRUDHOMME

Des lettres.

ALINÉA

Les lettres ne prouvent rien !

PRUDHOMME

Allons donc ! La lettre tue.

ALINÉA

Oui ! Mais l'esprit vivifie ! — Tirons-nous-en avec esprit. — Quant à moi je réclame la publicité

de ces documents, c'est la seule manière de montrer à tous notre innocence.

PRUDHOMME

Et s'il y avait dedans...?

ALINÉA

D'abord il n'y a rien, — et puis s'il y avait quelque chose ce serait le seul moyen de l'enlever. Comment soupçonner l'innocence de gens qui provoquent une enquête..

PRUDHOMME

Cependant!...

ALINÉA

Allons! Allons! Vous êtes un trembleur! L'enquête! je demande l'enquête. — Sans enquête, le doute, le doute amène la foi, — la foi demande la preuve, la preuve c'est la condamnation; et, au contraire, avec l'enquête arrive le doute, avec le doute, la conviction de l'innocence. — Tout cela est très-logique. — Adieu, je pousse à la révélation.

(Il sort.)

SCÈNE IV

PRUDHOMME seul.

Diable! il est terrible. — Je sais bien que ce paquet n° 6 n'est pas inquiétant. — Mais pourquoi

nous menace-t-on ? Quel est ce piége ? Parbleu ! je ne veux pas être seul de mon opinion je vais vous raconter l'affaire. — Figurez-vous il y a déjà quelques années de cela, par un beau soir d'été, à La Varenne,... nous étions... (On sonne.) Allons bon ! quel est l'importun !... Alcindor ? — Je vais lui ouvrir je ne suis pas fâché de connaître son opinion,

(Il sort.)

SCÈNE V

PRUDHOMME, ALCINDOR.

ALCINDOR., (organe de LESUEUR)

Pour moi, je ne connais qu'une chose ! Et cette chose, c'est le jury d'honneur ! Mon cher ami, à partir de ce jour, voici mon opinion ! La vie privée devient inhabitable ! On ne peut plus s'y réfugier, qu'allons-nous devenir, nous autres gens mariés, si le mur de la vie privée n'est plus qu'un mur mitoyen ?

PRUDHOMME

Alcindor ! pas de bêtises ! La mitoyenneté est, il est vrai, le privilége des murs, voire même des chemins, mais la vie privée, par cela même qu'elle est privée, ne peut devenir publique !

ALCINDOR

Certainement !

PRUDHOMME

Comme capitaine de la garde nationale, j'appartiens à la critique ! Les journaux peuvent attaquer mes actes, c'est leur droit, mes opinions, c'est leur devoir. Mais comme citoyen, je leur défends de parler de moi ! Ce que je dis pour les journaux, je le dis pour les particuliers ! Dans notre siècle où la liberté a des ailes....

ALCINDOR

Parfait ! Des ailes !... Des ailes même qu'on lui a coupées pour qu'elle ne s'envole pas !

PRUDHOMME

Précisément ! Ce n'est pas un mur, c'est une cloison qui sépare la liberté de la licence. Or la licence c'est l'anarchie, et l'anarchie, c'est la décomposition mathématique des systèmes sociaux qui sont notre sauvegarde et notre palladium.

ALCINDOR

Notre palladium ! Parfait !

PRUDHOMME

Ainsi donc, vous croyez qu'un jury d'honneur serait une excellente affaire ?

ALCINDOR

Sans aucun doute. — Le jury d'honneur affirme

notre honorabilité sous sa responsabilité. Du moment qu'il est responsable... cela nous suffit !

PRUDHOMME

Parfaitement ! Et ce jury, qui le composera ?

ALCINDOR

J'ai prévu le cas ! — Ce sont des amis. (Sonnette.) On sonne ! ce sont eux ; retirons-nous.

(Ils sortent. — Musique.)

SCÈNE VI

BARENTIN (Arnal), DESGENAIS (Félix).

DESGENAIS

Je suis heureux de me rencontrer avec vous, cher monsieur, dans une circonstance qui va permettre à chacun de nous de faire éclater son indépendance et son intégrité.

BARENTIN

Mais certainement. — Et comment se porte madame votre épouse ?

DESGENAIS

Très-bien, sapristi ! et la vôtre ?

BARENTIN

Ah ! mais chez moi l'on se porte bien ! Dites-moi avez-vous vu au Gymnase les *Grandes Demoiselles*, la pièce de M. Gondinet? C'est un véritable album de modes.

DESGENAIS

Vous trouvez. Sapristi, moi je plains le siècle qui adore ces exhibitions de femmes jeunes, jolies, appétissantes, véritable sirènes, qui vous charment et vous tentent pendant une heure et qui, le rideau baissé, vous laissent avec toute la désillusion du pot au feu ou l'indécision du célibat !

BARENTIN

Évidemment cela porte le trouble dans les familles ! Or la famille n'a pas besoin de trouble. — Ainsi dans la circonstance qui nous réunit, c'est vraiment un crime de lèse-bourgeoisie de porter ainsi le trouble dans la famille de l'honnête monsieur Prudhomme.

DESGENAIS

De ce bon, de cet excellent monsieur Prudhomme, c'est évident !

BARENTIN

C'est évident !

DESGENAIS

C'est évident !

BARENTIN

Ainsi en récapitulant les faits, il paraît qu'il y a quelques années, par un beau soir d'été à La Varenne...

DESGENAIS

C'est inutile! ne récapitulons rien, je suis complétement de votre avis! Voyez-vous, cher monsieur, il en est des révélations comme des révolutions, elles tuent souvent ceux qui les font !

BARENTIN

Oh ! que c'est bien dit cela ! Eh bien ! mais il me semble que notre mission est remplie, et que nous pouvons nous retirer et annoncer à monsieur Prudhomme, que sans entrer aucunement dans la vérification de ses torts nous trouvons qu'il a parfaitement raison.

DESGENAIS

C'est cela. (Salutations, à la porte.) Après vous, monsieur Barentin...

BARENTIN

Je n'en ferai rien, monsieur Desgenais.

DESGENAIS

Je vous en prie.

BARENTIN

Alors, c'est par obéissance !

(Ils sortent ensemble.)

SCÈNE VII

M. PRUDHOMME, ALCINDOR.

ALCINDOR

Eh bien ! Qu'avais-je dit ? le jury d'honneur, tout est là ! C'est le jury d'honneur qui est notre sauveur ! — Je vais faire illuminer les bureaux de mon journal !

(Il sort.)

SCÈNE VIII

M. PRUDHOMME, seul.

Enfin ! Je sors blanc de cette affaire ! Je l'avoue, j'avais quelques craintes ! On ne sait jamais ce qui peut arriver ! Enfin ! mon intérieur va demeurer calme comme par le passé !

SCÈNE IX

M. PRUDHOMME, JEANNETTE.

JEANNETTE

Monsieur! monsieur! madame vient de sortir! Voulez-vous voir le fameux paquet n° 6 ?

M. PRUDHOMME

Oui! oui! Et détruire les preuves s'il y en a, — car le jury d'honneur a bien déclaré que je n'avais pas tort, mais il n'a point dit que j'avais raison.

JEANNETTE

Un instant, monsieur! vous ne détruirez rien, je suis responsable. (Elle sort et rentre avec un paquet.) Voilà!

M. PRUDHOMME

Vite, ouvrons! (Ils ouvrent le paquet.)

JEANNETTE, montrant le jouet d'enfant.

Une question romaine!

M. PRUDHOMME

Une question italienne, ma fille; tu vois, les branches sont peintes en vert.

JEANNETTE

Et c'est pour cela qu'on a fait tant de bruit!

M. PRUDHOMME

C'est que, je vais te dire, mon enfant, il y a quelques années, par un beau soir d'été, à La Varenne...

(On sonne.)

JEANNETTE

Vite, vite, remettons le paquet, c'est madame qui rentre.

M. PRUDHOMME

Je pourrai donc me présenter devant elle avec l'air calme et serein d'un homme complétement innocent.

La toile tombe.

LE MARIAGE DE VÉNUSKA

SCÈNE DE LA VIE PATERNELLE EN UN ACTE

PERSONNAGES

M. Prudhomme
Vénuska, sa fille
E. de Girardin

Alex. Dumas fils
Félix
Le capitaine Brossarluire

Le salon de M. Prudhomme.

SCÈNE PREMIÈRE

M. PRUDHOMME, VÉNUSKA.

M. PRUDHOMME

Dix-huit ans ! — C'est l'âge ! — Il faut s'y résoudre. — Je vais marier mon enfant ! — Je redoute les larmes des femmes, — j'ai éloigné madame Prudhomme.

Ma fille ! ma chère Vénuska ! écoute-moi. Ton âge est devenu nubile ; la femme n'est point créée pour la solitude, mais bien pour le ménage ! Ton cœur est libre. — Il en serait autrement que je ne t'approuverais pas ! — Or, tu ne voudrais pas mécontenter ton père !...

VÉNUSKA

Non, mon père !...

M. PRUDHOMME

O naïveté adorable ! Cette innocence me rappelle la mienne ! — C'est sa mère tout craché ! — Dissimulons ! (Haut.) Que penses-tu de ton cousin ?

VÉNUSKA

Mon cousin l'orphéoniste ? — C'est un beau jeune homme, mon père !

M. PRUDHOMME, à part.

Elle ne l'aime pas ! — (Haut.) Vénuska ! ma fille, mon enfant, mon héritière ! C'est aujourd'hui que sous l'œil de ton père, tu vas choisir un époux !

VÉNUSKA

Ciel !

M. PRUDHOMME

Du calme ! En bon père de famille, j'ai choisi dans les lettres, dans les arts, dans l'administration, dans la politique, dans la magistrature et dans l'armée, les gens les plus célèbres ! — Il faudra faire ton choix aujourd'hui même. Ton bonheur est le mien, songes-y, Vénuska !

VÉNUSKA

Mon père ! Je ferai ce que vous voudrez. — Vous me dites d'y songer, j'y songe sans l'être...

M. PRUDHOMME

Ah ! Tu es bien ma fille !... Mais ce n'est pas tout ! — Il faut connaître les obligations du mariage. Prendre un époux est facile ! — L'épouser, ce n'est rien ! — Mais en faire un mari digne de sa femme, de l'État et de lui-même, c'est autre chose ; et, à cet égard, je me permettrai de te guider.

VÉNUSKA

Mon père, j'écoute !

M. PRUDHOMME

D'abord et avant tout, comme dirait ta mère qui avait lu Boileau :

> L'époux est un esclave et ne doit qu'obéir !

La base d'un bon ménage est là ! — Mais procédons par ordre : Si ton mari fume, — supprime les cigares ; un cigare est la torche qui porte l'incendie dans les unions les mieux cimentées. — Supprime, supprime !

VÉNUSKA

Oui, mon père !

M. PRUDHOMME

Que son travail soit régulier comme sa conduite, et qu'il ne fasse rien en dehors de ses attributions. En un mot, qu'il se méfie d'avoir trop de zèle, ou du moins trop d'intelligence ! — En France, il n'y a que les médiocrités qui parviennent. — Quelle que soit sa place, si ton mari est médiocre, sa fortune est faite.

VÉNUSKA

Oui, mon père.

M. PRUDHOMME

Tu seras chargée de diriger sa nourriture. Qu'elle soit celle du Spartiate : le brouet noir. Point de mets savoureux ! — Cela amollit. — Point de pri-

meurs! — indigestes et trop chères! — Sur ta table, aie soin de faire servir au moins trois fois le bœuf bouilli du pot au feu. En bouilli d'abord, — en gratin ensuite, et en fin de compte en ragoût. — Ces mets honnêtes et salutaires sont d'autant plus précieux, qu'à prix d'or!... à prix d'or!... on ne saurait se les procurer dans les meilleurs restaurants.

<center>VÉNUSKA</center>

Oui, mon père!

<center>M. PRUDHOMME</center>

Surveille sa toilette : point de bagues ni de chaînes d'or; l'une, comme l'autre peut être un souvenir, un symbole!... J'excepte pourtant l'anneau de l'hyménée. Il faut que ton mari ait la même simplicité dans la tenue que dans les mœurs. — Propre, mais honnête! — Point de comptes chez le tailleur, — qui d'ailleurs ne doit connaître que toi!

<center>VÉNUSKA</center>

Mon père, que vous êtes bon!

<center>M. PRUDHOMME</center>

Qu'il soit de la garde nationale; — à cause des relations qu'on s'y fait; — qu'il soit électeur et pèse ses votes, c'est un moyen détourné pour devenir député. — Qu'il ait toujours beaucoup d'urbanité avec ses supérieurs, et à l'occasion, — et seu-

lement si besoin est, — avec ses inférieurs ; — qu'il fredonne la romance, — c'est utile en société ; — enfin, ma fille, interroge ta mère et regarde ton père, — prends l'une pour conseillère et l'autre pour modèle, et ne consulte pas ton cœur, mais bien ta raison.

VÉNUSKA

Mon père, vos conseils sont gravés dans mon cœur.

M. PRUDHOMME

Parfait ! et ajoute : dans ta mémoire !

SCÈNE II

Les mêmes, UN DOMESTIQUE, puis DUMAS fils, tenant en main une poupée.

LE DOMESTIQUE, annonçant.

Monsieur Alexandre Dumas fils.

M. PRUDHOMME

Qu'il entre ! — (A sa fille.) Un prétendant dangereux ! Tiens ton cœur à deux mains, de peur qu'il ne s'échappe !

DUMAS FILS, saluant.

Monsieur Prudhomme, — Mademoiselle...

M. PRUDHOMME, à sa fille :

Tu vas voir ! — C'est un emporte-pièce ! — Ne pense pas ! — Ah ! tu as pensé. — Malheureuse, il connaît déjà le fond de ton cœur.

VÉNUSKA

Mais, papa, c'est un beau garçon ! voilà ce que j'ai pensé.

M. PRUDHOMME

O femme ! Et c'est comme cela qu'elles choisissent leurs époux. (A Dumas fils.) Vous ne dites rien, cher monsieur.

DUMAS FILS

Je cherche le mot sur lequel je sortirai.

M. PRUDHOMME

Je vais vous le dire, moi ! — Je vais vous le dire. Vous sortirez sur le mot : Au revoir !

DUMAS FILS

Non ! Je dirai adieu !

M. PRUDHOMME, à Vénuska.

Tu as entendu. — Adieu ! ce qui veut dire qu'il te ravira à nos caresses, et t'emportera dans son antre comme un lion ravisseur.

VÉNUSKA

C'est un beau garçon, mon père !

M. PRUDHOMME

Pardon, cher monsieur, mais que tenez-vous ainsi à la main ?

DUMAS FILS

Une femme !

M. PRUDHOMME

Une poupée, voulez-vous dire ?

DUMAS FILS

Non pas ! Mettez-y un cœur, des nerfs, des passions, c'est une femme ; elle en a la fraîcheur et le costume. C'est mon modèle. J'étudie les femmes et elles m'en apprennent long, allez ! Mais dès que je crois les connaître, je m'aperçois que je n'en sais pas le premier mot. Si bien qu'au lieu d'étudier l'ensemble, je les étudie en détail. — Elles y perdent... et moi j'y gagne.

M. PRUDHOMME, à Vénuska.

Tu entends ! — Tu serais pour lui un sujet d'étude ! O ma fille, tu n'es pas née pour être modèle... (A Dumas fils.) Comment la trouvez-vous, entre nous ?

DUMAS FILS

Une perle, cher monsieur ! Gardez-la précieusement. Adieu, cher monsieur Prudhomme... Mademoiselle !

(Il salue et sort.)

11.

SCÈNE III

VÉNUSKA, M. PRUDHOMME.

M. PRUDHOMME, à part.

Comment! C'est lui qui me remercie! Par exemple, voilà qui est assez fort ; je savais qu'il était sans façon, mais franchement je ne m'attendais pas à celle-là. (à Vénuska.) Je viens de le remercier, mon enfant! Cet homme-là ne te convient pas !

VÉNUSKA

C'est pourtant un beau garçon, mon père.

SCÈNE IV

VÉNUSKA, M. PRUDHOMME, M. DE GIRARDIN.

M. PRUDHOMME

Voici monsieur de Girardin. — Attention! Vénuska! Un journaliste célèbre ! Tu serais la femme d'un... Ah! cœur de père, sois prudent !

M. DE GIRARDIN

Monsieur Prudhomme!...

M. PRUDHOMME

Monsieur de Girardin ! Si vous saviez combien votre visite m'honore et combien je suis fier de recevoir chez moi un homme qui a élevé le journalisme à un degré que... qui... dont...

M. DE GIRARDIN

Que parlez-vous de journalisme? Voilà bien, par exemple, le cadet de mes soucis ! C'est le théâtre que je veux régénérer, qui m'occupe.

M. PRUDHOMME

Le théâtre ! L'école des mœurs ! — *Castigat ridendo...*

M. DE GIRARDIN

Ridendo, si vous voulez, que m'importe ! Le théâtre, c'est la nature prise sur le fait et placée sur les planches.

M. PRUDHOMME

Parfait ! Le réalisme !

M. DE GIRARDIN

Non pas !

M. PRUDHOMME

Alors, l'idéal !

M. DE GIRARDIN

Du tout ! l'idéal, le rêve, la fantaisie, je n'en veux pas ! Ce que je veux, c'est le vrai, le vrai qui

est simple et complexe en même temps; qui est inimitable et que je cherche à imiter.

Car le vrai est double. — Il y a le vrai absolu et le vrai relatif!

M. PRUDHOMME

Le vrai peut quelquefois n'être pas vraisemblable!

M. DE GIRARDIN

Je l'ai dit.

M. PRUDHOMME

Pardon, cher monsieur, c'est Boileau.

M. DE GIRARDIN

C'est Boileau, peut-être, — à coup sûr c'est moi! Il y a vrai et vrai, comme il y a fagots et fagots. Mademoiselle votre fille, par exemple, est dans le vrai en se faisant valoir avant son mariage. Mais après, quand ses qualités et ses défauts se montreront librement, elle sera bien plus dans le vrai! — Le vrai, c'est le faux, et réciproquement. De là: — un vrai vrai et un faux vrai. — Un vrai absolu et un vrai relatif. — Un demi vrai et un double vrai. Tout le théâtre est là-dedans. C'est une réforme à faire.

M. PRUDHOMME, scandant ses mots.

Réforme à faire... Vous me rendez pensif!

M. DE GIRARDIN

Réforme à faire aussi dans le mariage, car il y a le mariage tel qu'il est et le mariage tel qu'il devrait être.

M. PRUDHOMME

A ce propos, je vous ferai observer que ma fille est là...

M. DE GIRARDIN

Mademoiselle est charmante.

M. PRUDHOMME

Elle est dans le vrai ! J'ose le dire.

M. DE GIRARDIN

Quand elle sera d'âge à marier, consultez-moi, je connais les hommes, et mes conseils ne sont pas à dédaigner. Adieu, cher monsieur, adieu.

M. PRUDHOMME, le reconduisant.

Vous pouvez ajouter : cher abonné. (Revenant.) Saperlotte, Vénuska, il faut te dégourdir un peu, mon enfant, on t'a prise pour une pensionnaire. Du reste, ce parti-là ne te convenait nullement. C'est un théoricien, et dans le mariage, les théories sont insuffisantes...insuffisantes. Les artistes dramatiques sont plus comme il faut. D'abord ils sont mieux vêtus, ensuite...Mais, voici M. Félix, l'éminent pensionnaire du Vaudeville; c'est une autre paire de manches, tu vas voir.

SCÈNE V

M. PRUDHOMME, VÉNUSKA, FÉLIX.

M. PRUDHOMME

Eh! Monsieur Félix, soyez le bienvenu!

FÉLIX

Le bienvenu! cher monsieur Prudhomme, voilà de ces mots que la société vous jette à la face, croyant effacer par une aménité banale tout le mal qu'elle vous a fait... Je sais ce que vous allez me dire : Ce mot est parti de votre cœur! Ah! le cœur! quel abîme, et qui pourrait en sonder la profondeur!

M. PRUDHOMME

Pardon! mon cher monsieur, jamais je ne vous ai, ce me semble, fait le moindre mal et jamais je n'en eus le désir.

FÉLIX

Ah! cher, bon et excellent M. Prudhomme! Toujours le même, je vous reconnais bien là. Tenez, vous me rappelez un vieux pion du collége qui m'a donné mes premières leçons de latin et m'a fait conjuguer un nombre infini de fois le verbe *amo*, j'aime. Quand j'avais mal conjugué, il

me disait : Mon cher élève, si c'est un effet de votre bonté, veuillez me tendre la main pour que je vous donne de la férule !

M. PRUDHOMME

Mais je ne vois pas en quoi...

FÉLIX

Comment, vous ne voyez pas ? Sapristi ! Mais moi je vois parfaitement cette charmante enfant qui ne dit rien, et qui, j'en suis certain, grille d'être mariée. Et vous, son père, vous avez compté sur moi pour accomplir le vœu de cette adorable jeune fille ! Ah ! M. Prudhomme, que vous êtes enfant ! A votre âge ! Ce n'est pas pardonnable ! Nous autres artistes dramatiques, nous sommes libres comme le nuage, le sable ou la plume ! Nous allons où le vent de la fantaisie nous emporte ! L'arbre arrête la plume, le rocher le sable, la montagne le nuage ! — C'est la femme qui nous arrête nous autres fantaisistes ! — Quant à moi, libre je suis, libre je resterai ! Sans rancune, cher Monsieur. — Un conseil, si vous le permettez : ouvrez la cage ! l'oiseau saura bien tout seul trouver son nid.

(Il sort.)

SCÈNE VI

M. PRUDHOMME, VÉNUSKA.

M. PRUDHOMME

Au diable les conseilleurs! Comme si j'allais laisser ma fille choisir elle-même son mari!

VÉNUSKA

Cependant, mon père, M. Félix a peut-être raison, car, enfin, le mari est pour moi!

M. PRUDHOMME

Et ton inexpérience, mon enfant! Ton inexpérience, tu n'y songes pas?

VÉNUSKA

Oh! mon père, je consulterai mon cœur, il est bien plus savant que moi.

M. PRUDHOMME

Plaît-il? (A part.) Au fait, elle a peut-être raison ; si j'avais écouté mes parents, jamais sa mère.... oh! non jamais! elle avait une trop mauvaise écriture.

VÉNUSKA

Qu'en pensez-vous, mon père?

M. PRUDHOMME

Eh bien! ma Vénuska, soit! je compte sur ton

éducation et sur ta sagesse ; je me retire : c'est un représentant de nos armées que tu vas voir tout à l'heure, le capitaine Brossarluire. Reçois-le ; je compte sur tes charmes et sur tes grâces pour décider son cœur. — Je te laisse seule, — et je veille !

(Il sort.)

SCÈNE VII

VÉNUSKA

Un Capitaine ! — Une épaulette ! On me présentera les armes ! Oh ! quel bonheur ! si j'osais ! je dirais que j'aime beaucoup les pantalons rouges ! — ça va bien à l'homme ! et puis... un capitaine ! c'est en route pour devenir général... oh ! l'Armée ! il y a des ressources ! parce que si on n'aime pas son mari... eh bien !.. eh bien ça n'empêche pas d'avoir les honneurs !... le voilà...

SCÈNE VIII

VÉNUSKA, LE CAPITAINE BROSSARLUIRE.

LE CAPITAINE

Mademoiselle... (A part.) Diable ! un tête-à-tête.... Elle est charmante ! — Le père tient à moi, mais

moi je tiens à la fille. Forte dot ! Forte dot ! Elle est charmante ! Il faut pourtant lui parler !

<div style="text-align:center">VÉNUSKA</div>

Capitaine ! mon père est à vous tout à l'heure ; il m'a prié de l'excuser près de vous.

<div style="text-align:center">LE CAPITAINE</div>

Il a raison de n'être pas là, mille bombes ! car s'il était présent je n'oserais jamais vous dire que je mets mon cœur, mon grade et ma solde à vos pieds.

<div style="text-align:center">VÉNUSKA</div>

Monsieur !

<div style="text-align:center">LE CAPITAINE</div>

Appelez-moi capitaine, c'est mon grade ! Écoutez, Vénuska, je suis militaire et je ne sais point faire de circonlocutions ; je vous aime à en intimider ma compagnie ; j'aime vos paroles, que c'est comme des perles, vos yeux qui sont d'un doux, comme un miel, et vos cheveux d'un noir comme de l'ébène, et vos manières et votre cœur... Ah ! votre cœur par exemple ! s'il n'était pas à moi ! mille baïonnettes !

<div style="text-align:center">VÉNUSKA</div>

Capitaine ! Capitaine ! (A part.) Oh ! il est gentil tout plein !

LE CAPITAINE

Vénuska ! Je vous enlève.

VÉNUSKA

Eh bien.... Eh mais ! oh ! la la !

LE CAPITAINE, l'enlevant.

Je vous enlève ! votre père viendra vous réclamer à l'État-Major !

VÉNUSKA

Mais, monsieur ! mais, capitaine ! a-t-on vu ? Papa ! maman ! — Quel homme terrible !

LE CAPITAINE, sortant avec Vénuska dans ses bras.

Elle est à moi ! c'est ma compagne !

SCÈNE IX

M. PRUDHOMME, au public.

Père imprudent, allez vous dire ! Non pas ! j'étais là, j'ai tout entendu, et ce résultat militaire ne laisse pas de me rendre heureux ! pourvu que ma fille le soit ! — Je les ai retenus dans la salle à manger, et un repas bien ordonné va cimenter leurs fiançailles !

Si vous avez des filles à marier, faites comme moi : présentez leur des partis qui les refusent. Elles auront bien vite choisi celui que vous voulez. (Sortant.) Mais pourvu qu'elle soit heureuse !...

PRUDHOMME SPIRITE

Un salon bourgeois. — Fauteuil à droite. — Une table ronde au milieu.

SCÈNE PREMIÈRE

SOPHIE, TRÉMOU.

TRÉMOU

Alors subséquemment, mademoiselle Sophie, que monsieur Prudhomme, votre maître, est en train de vous signer une feuille de route pour Charenton.

SOPHIE

Vous êtes un insolent! monsieur Trémou, et vous n'avez pas la moindre idée du monde futur!

TRÉMOU

Le monde futur! C'est moi qui le suis le monde futur, puisque je me présente à cette seule fin que vous me donniez ce titre de futur, que j'ambitionne, et dont auquel j'ai celui d'être votre serviteur.

SOPHIE

Bon! Bon! nous en recauserons de ça!

TRÉMOU

Faudrait d'abord en causer! C'est pas des choses qui endorment les jeunesses comme les manigances de M. Prudhomme.

SOPHIE

De quoi? Des manigances? Du spiritisme, s'il vous plaît! Des choses d'esprit! quoi! Dès qu'on en parle, je dors!

TRÉMOU

Ça fait votre éloge! Mais c'est-y au moins vrai que vous dormez?

SOPHIE

Parbleu! demandez à mon maître?

TRÉMOU

Et vous parlez en dormant?

SOPHIE

Oui, je parle ! Je ne sais pas ce que je dis, mais je parle.

TRÉMOU

Les femmes, ça cause toujours! (A part.) Et ça cause surtout bien des désagréments !

SOPHIE

Qu'est-ce que vous rabâchez là, à part vous ?

TRÉMOU

Dame ! vous devez le savoir puisque vous êtes une femme espirituelle, une diseuse de bonne aventure, quoi ?

SOPHIE

Eh bien ! puisque je prédis l'avenir, je vous prédis que vous allez être mis à la salle de police en rentrant, parce que vous n'avez que la permission de dix heures et qu'il est dix heures sonnées.

TRÉMOU

Mille Chassepots! Pas de bêtise, c'est-y vrai?
(On sonne.)

SOPHIE

On a sonné ! c'est mon maître ! Il est dix heures et demie, cachez-vous !

TRÉMOU

Me cacher ! ah ! mais, où ça, s'il vous plaît ? Me

cacher? moi! un soldat français! Sophie... pas de bêtises!

(On sonne.)

SOPHIE

Tout ça c'est des mots. — Si mon maître vous voit, je suis compromise, si je suis compromise, vous me méprisez ; si vous me méprisez vous ne m'épousez pas! Or vous voulez m'épouser, donc il faut vous cacher!

TRÉMOU

Est-elle assez espirituelle! Je l'adore, cette femme-là!

SOPHIE

Allons! cachez vous vite, j'vas ouvrir. (Elle sort.)

TRÉMOU

Me cacher! me cacher où çà? — je la trouve bonne!... d'autant plus qu'elle l'est... Ah! les voici!... sous la table... j'vas un peu savoir c'qu'ils disent! (Il se cache sous la table.)

SCÈNE II

Les mêmes, M. PRUDHOMME.

MONSIEUR PRUDHOMME

En 1690, — du temps de Henri IV, j'étais lansquenet! Oh! j'ai beaucoup souffert! — Un duel me débarrassa de la vie. L'histoire spirite de l'humanité apprend que les existences se suivent sans se ressembler. C'est une grande vérité; ainsi aujourd'hui, moi ex-lansquenet tué en duel, on viendrait me provoquer que je refuserais, oh! mais là, net! — (Appelant.) Sophie! Sophie!

SOPHIE, entrant.

(A part.) Où diable Trémou est-il caché? — Me voici, monsieur?

MONSIEUR PRUDHOMME

Ma chère enfant, nous allons interroger les Esprits; j'ai besoin ce soir de révélations curieuses; il se passe au dehors dans le monde politique et même littéraire des faits graves que je voudrais élucider. Tu es un médium merveilleux! nous allons commencer. — D'abord, emporte la lumière, et va me chercher mon chapeau.

SOPHIE

Vous voulez faire tourner votre chapeau ?

M. PRUDHOMME

D'abord! puis je t'endormirai, puis nous ferons tourner la table

SOPHIE

Il finira par me faire tourner la tête. — (Elle emporte la lumière et rapporte le chapeau qu'elle place sur la table.)

M. PRUDHOMME

Plaçons nos mains... (Ils posent les mains sur le chapeau.) Sais-tu qui nous évoquons en ce moment-ci ?

SOPHIE

Non, monsieur!

M. PRUDHOMME

Nous évoquons l'esprit de Polichinelle.

SOPHIE

De Polichinelle, monsieur! Polichinelle a donc existé ?

M. PRUDHOMME.

S'il a existé, tu vas voir!... Le chapeau tourne!... il tourne !

SOPHIE.

Il tourne !... Ça c'est vrai, monsieur!

M. PRUDHOMME.

Tais-toi ! j'évoque ! — Cher Esprit, veux-tu me dire ton nom ?

VOIX DE L'ESPRIT.

Polichinelle.

M. PRUDHOMME.

Veux-tu me dire tes secrets ?

SOPHIE

Comment, monsieur, vous voulez savoir les secrets de Polichinelle !

M. PRUDHOMME

Tais-toi ! — Veux-tu me dire tes secrets ?

VOIX DE L'ESPRIT

Parfaitement !

SOPHIE

C'est merveilleux !

M. PRUDHOMME

Je t'ordonne de parler ! Parle ! Esprit ! parle !

VOIX DE L'ESPRIT

Tu n'aimes pas tes pareils et tu hais les imbéciles !

M. PRUDHOMME

Est-ce assez vrai ? — Continue !

VOIX DE L'ESPRIT

Tu es vaniteux et gourmand : le monde te trouve fier et gourmet! — Tu es fripon : le monde te trouve habile!

M. PRUDHOMME

Certainement que je suis fier et gourmet et habile. Mais ce n'est pas cela que je demande. Cher esprit, voyons, réponds-moi je vais te mettre sur la voie. — Les secrets que je veux connaître sont ceux-ci : — Toi Polichinelle, tu étais laid et bossu, et tu as été aimé; — tu étais sans le sou, et tu n'as jamais manqué de rien; — tu avais tous les vices qui font qu'on méprise les hommes, et ton nom est immortel. — Pourquoi?

VOIX DE L'ESPRIT

Cherche! tu m'en demandes trop long. Je m'en vais.

SOPHIE

Voyez-vous, monsieur, vous l'avez vexé, il s'en va.

M. PRUDHOMME

Peut-être suis-je allé un peu loin. — Enlève le chapeau, je vais te magnétiser. (Elle enlève le chapeau.)

SOPHIE

Soit, monsieur! (A part). Et Trémou qui est sous la table, comme il doit s'amuser!

M. PRUDHOMME

Assieds-toi !

SOPHIE, s'asseyant.

Voilà...

M. PRUDHOMME faisant des passes.

Attention ! je commence .. — (Sophie s'endort.) Elle dort ! Voyons si elle est lucide — (Il prend sa tête à deux mains.) Qu'est-ce que je tiens dans mes mains ?

SOPHIE

Un imbécile.

M. PRUDHOMME

Parfait ! Elle est lucide ! Maintenant, dis-moi, peux-tu faire venir ici les personnages que je t'indiquerai ?

SOPHIE

Oui, si ce sont des vivants...

M. PRUDHOMME

Et, si je les interroge, me répondront-ils ?

SOPHIE

Vous pouvez les évoquer ; — ils viendront et ils répondront.

M. PRUDHOMME

J'adjure donc.... de venir en ces lieux. — (Évocations diverses).

SOPHIE, à une dernière évocation :

Assez! assez! réveillez-moi! je souffre! je vais crier...

M. PRUDHOMME

Diable! je l'ai trop fatiguée! pauvre enfant! (Il la démagnétise.) Là, là, là!... voyons! C'est ça! Bien! Comment vas-tu?

SOPHIE, réveillée.

J'ai mal à la tête.

M. PRUDHOMME

J'en étais sûr!... Pour te remettre, interrogeons la table.

SOPHIE

Ah mais! monsieur! Si madame était ici nous ne veillerions pas si tard.

M. PRUDHOMME

C'est justement pour savoir ce qu'elle fait en ce moment-ci que je veux interroger la table... Allons! allons! les mains! (Ils posent leurs mains sur la table.) Voyons! Dis-moi, cher Esprit, que fait madame Prudhomme en ce moment ci? (La table frappe des coups.) Elle est en promenade... avec qui? — (Autres coups.) Avec son cousin! — A dix heures et demie du soir! diable! — Qu'est-ce qu'ils disent?... (Coups répétés.) Hein? quoi? bah!... Allons donc?... Ah! mais! ah! mais! mais non, mais je ne veux pas!...

Sapristi! mon chapeau, Sophie... Mon chapeau!
que j'aille un peu les déranger. (Il sort en courant.)

SCÈNE IV

SOPHIE, TRÉMOU.

TRÉMOU, sortant de dessous la table.

Maintenant, mademoiselle Sophie, trouvez-vous
que je sois un pur esprit, un vrai médium comme
vous dites?

SOPHIE

Comment c'était vous qui...?

TRÉMOU

Moi même qui...

SOPHIE

Eh bien! vous n'êtes pas précisément un esprit,
mais vous n'êtes pas tout à fait bête.

TRÉMOU

Et allons donc! c'est ce que je voulais savoir!
Voulez-vous me permettre maintenant, en ma qualité de médium, d'interroger votre cœur?

SOPHIE

Et que dit-il?

TRÉMOU

Il dit qu'on s'est assez occupé de tables et qu'on pourrait s'occuper de bans.

SOPHIE

Eh bien! je ne dis pas non...

TRÉMOU

Eh bien! alors, c'est que vous dites oui; du reste, je vas le savoir tout de suite, je vas interroger la compagnie.

AIR :

Messieurs, mesdames, qu'en pensez-vous
Si je devenais son époux?
Ça finirait bien cette pièce,
 Nous rentrerions chez nous
 Tous remplis d'allégresse.

Y a là quelqu'un qui meurt de peur
Dans l'attente de vot'r faveur.
Messieurs, mesdames, la compagnie,
 Dit's donc à notre auteur
 Qu'sa pièce est très-jolie.

Et si vous n'le lui dites pas,
 J'crois qu'il se le dirait tout bas;
Épargnez-lui sa politesse,
 Et ne vous gênez pas,
 Applaudissez sa pièce!

UNE COLLABORATION

SCÈNES DE LA VIE D'AUTEUR, EN CINQ TABLEAUX

PERSONNAGES

Crevinard, jeune auteur dramatique réaliste.
Rupignol, jeune auteur dramatique fantaisiste.
Grostiers, personnage muet.

Flanette.
Un coq.
Un ami.
Un autre ami.

PREMIER TABLEAU

Un cabinet chez Maire

CREVINARD

C'est qu'il n'y a pas à dire, il faut que le drame soit fait en quinze jours !

RUPIGNOL

On le fera ! il n'y a qu'à l'écrire ; nous nous partagerons la besogne.

CREVINARD

Et nous fichons le camp ce soir pour la campagne ; car je te connais : tant que tu seras à deux pas de ton café et à deux antichambres de tes victimes, je n'aurai plus mon Rupignol sous la main.

RUPIGNOL

Avec ça que tu serais bien tranquille, toi, avec Flanette ! Quand vous n'êtes pas à vous battre, vous vous mangez le nez de caresses !

CREVINARD

C'est bon ! As-tu retenu des places à la voiture ?

RUPIGNOL

Nous partons à 8 heures; du reste, la voiture part toutes les demi-heures.

CREVINARD

Bien! dirigeons-nous de ce côté-là, nous prendrons le café quelque part.

RUPIGNOL

Faisons mieux! Il faut que je passe chez moi : j'ai à prendre une paire de faux-cols, mon béret rouge et.....

CREVINARD

Pourquoi ton béret?

RUPIGNOL

Oh! mon cher, je ne puis pas travailler sans ça, et puis j'ai à donner de l'argent à mon concierge.

CREVINARD

Ah ça! es-tu fou? Nous empruntons de l'argent pour aller travailler à la campagne, et voilà que tu veux en donner à ton concierge...

RUPIGNOL

Oh! mon cher, il n'y a pas moyen, il faut que je l'apaise... je ne travaillerais pas tranquille sans cela.

CREVINARD

Au moins ne lui donne pas tout! Où te retrouverai-je?

RUPIGNOL

Dans une heure, aux Variétés.

CREVINARD

Soit ! moi, pendant ce temps, j'irai dire à Flanette...

RUPIGNOL

Ah ! si tu y vas, tu y resteras ; je la connais, ta femme, elle va pleurer, tu seras ému, nous ne partirons jamais ! Corbleu ! mon cher, quand on a la commande d'un drame, on laisse les femmes de côté, au moins pendant quelque temps.

CREVINARD

Ah ! tu sais, chacun sa manière ; je te laisse aller chez ton concierge, tu peux me laisser dire adieu à ma femme, c'est plus naturel !

RUPIGNOL

Eh bien ! soit, j'irai te reprendre chez ta femme ; elle nous fera du café, ce qui nous reviendra meilleur marché qu'au café, et nous commencerons à travailler.

CREVINARD

C'est convenu !

DEUXIÈME TABLEAU

Chez Flanette

FLANETTE

Tu reviendras dimanche?

CREVINARD

Ça dépendra de notre travail; tu comprends, nous devons lire trois tableaux lundi, et nous sommes aujourd'hui jeudi.

FLANETTE

Eh bien! vous êtes trois et vous avez trois jours devant vous.

CREVINARD

Oui, ma fille, mais ça ne se fait pas comme cela.

FLANETTE

Tiens! veux-tu que je dise, tu ne feras rien sans moi! Je te connais, quand tu n'as pas toutes tes aises, tu ne travailles pas. J'irai avec toi.

CREVINARD

C'est impossible, mon petit lapin !

FLANETTE

Alors, c'est que vous méditez une partie sans moi.

CREVINARD

Je te dis que nous allons travailler à la campagne, pour n'être pas dérangés; là! es-tu contente? Rupignol va venir, interroge-le, tu verras ce qu'il te dira.

FLANETTE

Parbleu ! vous vous donnez le mot.

CREVINARD

Ah ! c'est embêtant, à la fin ; j'ai dit non, et c'est non ! Fais le café, monte-nous des cigares et tais-toi.

FLANETTE, pleurant.

J'ai... ai... ai... pas d' sucre !

CREVINARD

Tiens, voilà vingt francs, va en chercher !

Flanette sort.

RUPIGNOL, entrant.

Eh bien ! qu'est-ce que je te disais?

CREVINARD

Quoi?

RUPIGNOL

Parbleu ! j'ai rencontré Flanette ; elle a les yeux rouges, donc elle a pleuré; elle ne m'a pas dit bonjour, donc elle est furieuse !

CREVINARD

Eh bien ?

RUPIGNOL

Eh bien ! quoi ? rien, je m'en doutais !

CREVINARD

C'est pas ça, nous allons prendre notre café et ficher le camp.

RUPIGNOL

C'est ça !

CREVINARD

Qu'est-ce que c'est que ces livres que tu as sous le bras?

RUPIGNOL

Ah ! voici un roman d'Eugène Sue, dans lequel il y a une scène de bal qui nous servira pour le troisième acte.

CREVINARD

Ah ! oüi.

RUPIGNOL

Ceci, c'est Victor Hugo, un maître !

CREVINARD

Un grand maître !

RUPIGNOL

J'emporte aussi les *Mariages de Paris*, d'Edmond About, pour le cinquième tableau, et puis un tas de pièces de tous les théâtres de Paris ; ça peut servir !

CREVINARD

Eh bien ! mon cher Rupignol, tu vas me faire le plaisir de laisser tout cela ici ; nous n'avons pas besoin des autres pour faire aussi bien qu'eux. Et puis nous perdrions un temps précieux à consulter toutes ces paperasses.

RUPIGNOL

Comme tu voudras ! Mais j'emporte toujours Victor Hugo, je ne peux pas travailler sans ça !

FLANETTE, entrant.

Voici le café et les cigares !

TROISIÈME TABLEAU

Auberge à Saint-Maur

Deux lits : l'un à droite, l'autre à gauche, une table sur laquelle il y a une assiette pleine de cigares, du café, une bouteille d'eau-de-vie, une main de papier, un encrier et une plume. Il est minuit trois quarts. Rupignol et Crevinard travaillent en fumant.

RUPIGNOL

Qu'est-ce que nous faisons du colonel ?

CREVINARD, bâillant.

Il est tué à Palestro par la cantinière des zouaves.

RUPIGNOL

Alors, il ne paraît que dans deux tableaux ?

CREVINARD

Qu'est-ce que ça fait ? Passe moi du cognac.

RUPIGNOL

Non, j'ai trouvé mon moyen de l'utiliser. Voici : après l'assassinat de la femme de *Pietro*, le colonel

s'élance par la fenêtre, mais au même instant arrive *Tape-à-mort.*.

CREVINARD

Mais *Tape-à-mort* est blessé au tableau précédent. Enfin... va toujours.

RUPIGNOL

Arrive *Tape-à-mort*, qui s'écrie: A moi, les amis! Le colonel croit avoir affaire à un régiment de Français, il est seul, il se rend. On le fait prisonnier, de sorte que nous pourrons nous en servir dans les tableaux suivants...

CREVINARD

Oui, mais qu'est-ce que nous en ferons? Il nous gêne.

RUPIGNOL

S'il nous gêne, il sera toujours temps de le faire tuer.

UN COQ, au dehors.

Cocorico.

CREVINARD

Tiens un coq! Comme c'est bien la campagne!

RUPIGNOL

Tu sais, j'aime ça, ça a un cachet agreste très-chique; je vais ouvrir la fenêtre.

CREVINARD

Quel bon air! comme tout cela est calme! Je vivrais bien ici.

RUPIGNOL

Vois-tu là-bas, dans les arbres, cette petite ligne blanche qui reluit? C'est la Marne, une petite rivière très-accidentée ; nous nous y promènerons demain matin, avant déjeuner.

CREVINARD

Oh! pas de flâne, surtout!

RUPIGNOL

Non! mais quand je suis à la campagne, il faut toujours que je me promène avant le déjeuner ; je ne peux pas travailler sans ça!

CREVINARD

Voyons! revenons au colonel, qu'est-ce que nous décidons?

RUPIGNOL

Veux-tu que je te dise? Retranchons-le, il fait longueur.

CREVINARD

Non! j'y tiens.

RUPIGNOL

Cependant, mon cher, il faut être logique. Ce personnage-là me semble totalement inutile. Pen-

dant trois tableaux il est tout seul au milieu des Français, et personne ne le voit : ça n'est pas naturel! Ensuite, où est son régiment? Comment est-il là? Pourquoi y est-il? A quoi sert-il dans l'action?

CREVINARD

Tout ça, ça ne fait rien, l'important est qu'il intéresse. Et puis, sans lui, la scène trois du deuxième tableau est impossible.

RUPIGNOL

On l'ôtera.

CREVINARD

Non, j'y tiens! Du reste, je t'ai bien laissé ton sergent de zouaves, tu peux bien me laisser mon colonel autrichien.

RUPIGNOL, vexé.

Tout ce que tu voudras!

(Il va se jeter sur le lit de droite.)

CREVINARD

Tu ne travailles plus?

RUPIGNOL

Si, mais je me jette un peu sur le lit, je suis fatigué d'être assis.

CREVINARD, se jetant aussi sur son lit.

Ainsi, nous avons les trois premiers bien établis et un grand effet dans chaque tableau. Tu dors?

RUPIGNOL

Non, va toujours! Un grand effet!...

(Il bâille.)

CREVINARD

La scène de la vicomtesse au premier, la scène comique au second, et le duel au troisième, n'est-ce pas?

RUPIGNOL

Ah!... oui... ah!

(Il bâille.)

CREVINARD

Où mettra-t-on le ballet?

RUPIGNOL

Derrière la porte!

CREVINARD

Ah! voyons, causons sérieusement.

RUPIGNOL, se déshabillant.

Mon cher, je tombe de sommeil, nous travaillerons mieux demain matin, couchons-nous. D'abord, moi, il faut que je dorme. Je ne peux pas travailler sans ça!

13.

CREVINARD

Soit ! Je te réveillerai.

<div style="text-align:right">(Ils se couchent.)</div>

<div style="text-align:center">LE COQ, au dehors.</div>

Cocorico !

<div style="text-align:right">(Le jour paraît.)</div>

QUATRIÈME TABLEAU

Six semaines après. — La chambre de Crevinard à Paris. — Intérieur de garçon.

CREVINARD

J'ai refait les six premiers tableaux. — Où en es-tu ?

RUPIGNOL

J'attends. J'arriverai en même temps que toi, sois tranquille ! On nous coupera tout cela, j'en suis convaincu ; tu fais une besogne inutile.

CREVINARD

Ça m'est égal !

RUPIGNOL

Voyons ! lis-moi le trois.

CREVINARD, lisant.

« Scène première. — Le colonel, Margarita, essuyant la vaisselle. — Le colonel : Bonjour, ma belle enfant ! — Margarita : Bonjour, colonel. —

Le colonel : La vicomtesse est-elle rentrée chez elle ? »

RUPIGNOL

Pardon, si je t'interromps, mais il me semble qu'en temps de guerre un colonel autrichien ne s'amuse pas à dire bonjour aux Italiennes. Les journaux nous ont assez entretenus de l'impolitesse de ces messieurs pour que nous leur donnions le caractère brutal qu'ils ont réellement.

CREVINARD

Cependant je suppose qu'un homme, Autrichien ou Français, met des formes en parlant à une femme, surtout quand il a besoin d'elle ; puis il lui fait la cour... Du reste, écoute la suite, je tiens au commencement.

RUPIGNOL

Et ma tirade, où la mets-tu ?

CREVINARD

Je l'enlève, elle fait longueur.

RUPIGNOL

Ah ! par exemple, c'est trop fort !

CREVINARD, s'animant.

Oui, c'est trop fort ; jamais un sergent de zouaves ne dira une phrase comme celle-là :

« Vous me demandez qui je suis ? Après avoir passé l'aurore de ma jeunesse dans les ténèbres de

l'ignorance, je sentis un beau jour, en sortant des bras d'une Laïs de carrefour, le serpent de l'ambition mordre mon cœur désabusé ; la voix du canon français labourant les sables africains, comme l'éclair déchire la nue orageuse, eut un écho dans mon âme ! Je revêtis ce glorieux uniforme, dont la couleur est celle du sang, et livrai mon existence aux hasards de la guerre juste, noble et magnanime. La veille, j'aurais pu mourir dans un drap d'hôpital ; aujourd'hui, je ne veux pour linceul qu'un drapeau français sanglant et déchiré ! Ma maîtresse, c'est la France ! Je connais assez les femmes, Monsieur, pour savoir que si les autres m'ont trompé, celle-là me sera toujours fidèle ! »

RUPIGNOL

Eh bien ?

CREVINARD

Eh bien ! c'est trop long et trop littéraire !

RUPIGNOL, vexé.

Ah ! que veux-tu, je suis de ceux qui croient qu'on peut faire de la littérature à côté d'une bataille et des décors, et qu'on a trop longtemps parlé auvergnat au théâtre !

CREVINARD

Soit ! mais je continuerai comme j'ai commencé.

CINQUIÈME TABLEAU

Un café

UN AMI

Eh bien! où en es-tu avec Rupignol?

CREVINARD

J'en suis aux regrets! C'est un collaborateur impossible!

UN AUTRE AMI, dans le fond.

Dis donc, Rupignol, et ta pièce avec Crevinard?

RUPIGNOL

Ah! si j'avais su!... Je le laisse faire maintenant, je fais à ma façon, de mon côté; on collationnera après.

L'AMI

Et quand commençons-nous ensemble?

RUPIGNOL

Eh bien! hier j'ai travaillé, ma grande machine

est finie : aujourd'hui je me repose ; nous commencerons demain.

L'AMI

Pourquoi te reposer aujourd'hui ? c'est un jour de perdu.

RUPIGNOL

Oh ! je ne peux pas travailler sans ça !

LES
INDISCRÉTIONS PARISIENNES

REVUE DE L'ANNÉE

PROLOGUE

Le théâtre représente le boulevard des Italiens

M. PRUDHOMME s'avance d'un air contrit

Mesdames, — Messieurs! — La Revue que nous allions avoir l'honneur de jouer devant vous ne pourra être représentée, — ce soir du moins. — Je viens de voir l'auteur entre deux gendarmes! — Je ne vous cache pas que, pour ma part, je suis fort contrarié! — Vous comprenez, un homme qu'on a vu dans le monde, et qu'on retrouve ensuite entre deux gendarmes, — ça donne à penser. Je sais bien que c'est pour une affaire de censure théâtrale, mais

c'est égal, voyez-vous! on peut croire qu'il tenait la caisse du théâtre. Quand, dans une affaire, on voit passer la gendarmerie, il en reste toujours une trace... Pourtant, je vous assure — car j'ai vu les répétitions de cette pièce, — il n'y a rien de compromettant dans ce petit libretto ; — ce n'est pas fort, mais c'est sans prétention.

Avouez cependant avec moi qu'on a tort de faire ainsi légèrement connaissance avec les gens. — Cet homme qui a écrit cette revue va me compromettre. Désormais je verrai toujours les gendarmes à ses côtés !

Tenez, — l'hiver dernier je fus présenté dans un salon du meilleur monde. — Il y avait là les représentants les plus remarquables de la musique, de la littérature et de la peinture : *Tartempion, Passe-Partout, Trois-Sous-la-ligne, Ut-Dièze* et *Chaudeton.* — L'élite, enfin ! On recevait tous les mardis. — C'était charmant ! — Un mercredi, un provincial me tombe sur les bras et m'emmène au café-concert. — Qu'est-ce que je vois sur les planches ? — Je vous le donne en mille... — La dame du monde chez laquelle j'avais été présenté : — Thérésa, — Thérésa elle-même ! Vous comprenez ma stupéfaction. — Enfin, je ne vais pas chez Thérésa, moi ! Je la fais venir chez moi. — Aussi, méfiez-vous. — Maintenant que notre auteur est entre les mains des gendarmes, je ne donnerais pas deux sous de lui.

VOIX A L'INTÉRIEUR

M. Prudhomme! — Place. au théâtre, on va commencer la Revue.

M. PRUDHOMME

Ah! il paraît qu'on l'a relâché. — C'est du reste un charmant garçon, plein d'esprit et de talent, et dont je suis fier d'être l'ami!

VOIX A L'INTÉRIEUR

Place au théâtre! place au théâtre!

M. PRUDHOMME

Je vais prudemment dans la salle. — Un mot avant de vous rejoindre. — Encourageons ce brave garçon ; je l'ai vu entre deux gendarmes, c'est vrai, mais puisqu'ils l'ont relâché, c'est qu'il est doublement innocent. — Je me hâte d'aller dans la salle.

(Il sort.)

Nota. Le décor reste le même, contrairement à l'ordre habituel des Revues.

PREMIER TABLEAU

PARIS CANCANS

ADRIEN MARX

Je suis Adrien Marx! l'indiscret du *Figaro*. — Vous voyez, j'ai ma lorgnette, seulement, comme je suis petit, je regarde par le gros bout. — Rien ne m'oblige à être curieux, mais j'ai pris cette spécialité pour donner une leçon à certains de mes confrères qui manquent de curiosité... Aïe! je parle de mes confrères, et voici un Prussien! Ça doit être Albert Wolf : — un étranger français!

LE PRUSSIEN

Non! — Che zuis l'inventeur t'une nouvelle fusille à aiguille.

MARX

Mes excuses!... mais vous parlez si bien français que je vous prenais pour un rédacteur du *Figaro*, comme moi...

LE PRUSSIEN

Fi donc! Je parle le français de la grammaire et non celui du boulevard (1).

MARX

Le fait est que, sur le boulevard, la Prusse n'est pas à l'ordre du jour. — Mais vous avez une certaine façon de dire : *Il faut en finir avec ceci; il serait temps de mettre un frein à cela! Nous la connaissons! Elle est vieille! Elle est usée! A Chaillot, l'idée nouvelle!* etc., et le tout sans proposer de remède, que l'idée nous vient qu'en qualité de compatriote d'Henri Heine, vous me faites l'effet d'être *Heineux!* — C'est un mot!

LE PRUSSIEN

Non, c'est un mal!

MARX

Eh bien, voyons votre fusil?

(1) Lire les *Odeurs de Paris* de Louis Veuillot.

LE PRUSSIEN

Eh bien! jusqu'à ce jour on a bien songé à tirer beaucoup de balles en peu de temps, mais on n'a pas songé au nombre d'ennemis que ces balles atteignaient. — Moi je charge mon fusil avec la balle et l'ennemi, de sorte que je n'ai pas une balle perdue.

MARX, à part.

Très-ingénieux! Quelle bonne indiscrétion!

LE PRUSSIEN

Je vais proposer mon système à l'Angleterre!

(Il sort.)

MARX

Oh! ces Prussiens! Ils ne veulent jamais travailler pour leur roi!.. — Qu'entend-je? des orphéonistes... — Non! ils chantent juste!

CHŒUR DES THUGS

AIR : *Chœur des soldats de Faust.*

Oui, nous sommes les étrangleurs! (*ter.*)
Les étrangleurs (*ter.*)

(Ils sortent.)

MARX

Ciel! les Thugs! Les Thugs de Paris, peut-être!

Ce sont les Thugs... Partis!... où sont-ils?... Chez Ponson du Terrail, sans doute. — Courons (1) !

(Il sort.)

(1) Inutile de dire que ce cadre est élastique et me permet d'introduire tous les personnages possibles pour converser avec Adrien Marx.

DEUXIEME TABLEAU

PARIS JOURNAUX

I

LE DUEL

L'orchestre joue l'air : *On va lui percer le flanc.*

Le rideau se lève. — On entend dans la coulisse des gifles et des provocations.

Vous êtes un insolent ! — Vous êtes un drôle !

— Voici ma carte! — Je ne vous donne pas la mienne. — Vous m'avez l'air de l'avoir perdue !

(Nouvelles giffles. — L'orchestre continue l'air.)

(Deux couples de témoins entrent en scène, les uns à droite les autres à gauche.)

TÉMOINS BLONDS

Nous sommes messieurs de Rouspignolles et de Boismoisi, nous venons au nom de notre ami, que vous avez souffleté, vous demander réparation de cet outrage.

TÉMOINS BRUNS (accent gascon)

Parfaitement. — Nous sommes Messieurs de Blagagnac et de Mortnaissant, nous représentons notre ami qui vous a souffleté. Et d'abord avant toute chose nous nous présentons comme insultés.

TÉMOINS BLONDS

Comment cela ! — Vous ? insultés ! Quand vous nous avez donné une raclée de coups de canne, de coups de poings, et des giffles par-dessus le marché ; quand vous nous avez appelés brigands, pendards et assassins, et vous vous prétendez insultés ?

TÉMOINS BRUNS

Parfaitement ! Nous obliger à en venir à des voies de fait et à proférer des appellations peu parlementaires, — c'est nous insulter. Nous avons donc le choix des armes.

TÉMOINS BLONDS

Pardon ! C'est nous qui sommes venus vous trouver, c'est nous qui avons reçu les coups et les injures, — la provocation vient de vous.

TÉMOINS BRUNS

Nullement ! Puisque vous venez nous trouver, — vous nous provoquez, c'est clair ! Or, si vous nous provoquez, nous nous déclarons insultés, et comme insultés nous avons le choix des armes !

TÉMOINS BLONDS

Cependant...

TÉMOINS BRUNS

Pardon, messieurs, insister davantage serait blessant pour nous ! Et d'ailleurs, quelles armes nous proposez-vous ?

TÉMOINS BLONDS

L'épée... à quinze pas !

TÉMOINS BRUNS

A quinze pas ! — Parfaitement ! c'est du reste ce que nous allions vous offrir.

TÉMOINS BLONDS

Puisque nous sommes d'accord sur le choix des armes, n'y aurait-il pas moyen d'arranger l'affaire ? Le sang répandu... Le duel... ce préjugé, cette coutume barbare... quoique nécessaire, nous en con-

venons, puisque nous venons vous trouver, — mais enfin, des excuses...

TÉMOINS BRUNS

Des excuses ! soit ! — Nous les attendons.

TÉMOINS BLONDS

Pardon! c'est nous !

TÉMOINS BRUNS

Ah ! vous voulez recommencer? — Inutile, alors ! Forts de notre bon droit, gardiens de notre honneur, nous ne nous laisserons pas ravir l'un et l'autre ! Messieurs, le combat aura lieu.

TÉMOINS BLONDS

Soit, messieurs! Quand cela ?

TÉMOINS BRUNS

Dans une heure.

TÉMOINS BLONDS

Au premier sang?

TÉMOINS BRUNS

A outrance !

TÉMOINS BLONDS

Messieurs, nous avons l'honneur de vous saluer.

TÉMOINS BRUNS

Messieurs, nous ne sommes pas moins les vôtres?

(Ils se saluent et se retirent.)

II

LE COMBAT

(Les témoins se placent. — Les deux adversaires se battent. — Musique. — L'un des deux, — le brun, — est blessé.)

TÉMOINS BRUNS

Messieurs, — vous avez dit au premier sang ! Le combat doit cesser.

TÉMOINS BLONDS

Est-il blessé à mort ?

TÉMOINS BRUNS

Oh ! non ! A peine une égratignure. — Mais vous n'avez pas été blessés, vous, — reprenons !

(Le combat reprend. — Le blond tombe.)

TÉMOINS BLONDS

Touchés ! Nous sommes touchés.

TÉMOINS BRUNS

Est-il blessé à mort ?

TÉMOINS BLONDS

Non, rien ! — Allons faire notre article.

<div style="text-align:right">(Ils sortent.)</div>

TÉMOINS BRUNS

Allons faire notre article. (Ils sortent.)

LES ADVERSAIRES

Et nous, allons acheter l'ART DE RACCOMMODER LES RESTES. (Ils sortent.)

III

LES BUREAUX DE LA LIBERTÉ

Bureau de rédaction, entouré d'armes de toutes sortes. — Plusieurs rédacteurs écrivent sur la table du milieu, couverte de poignards.

ADRIEN MARX, entrant.

Ne vous dérangez pas, messieurs, je suis Adrien Marx, l'indiscret! C'est moi qui suis le mieux informé de tout Paris. Je ne connaissais pas votre arsenal, — pardon, votre bureau de rédaction, et je viens le voir, excusez-moi... Ah! où est l'entrée de la cuisine?... Par ici... Mille excuses! (Il sort.)

GIRARDIN, entrant.

Où est Chose? — Et Machin? — Et... (Silence.) Messieurs, plus un mot! On a encore fait des folies! Trois rédacteurs absents! — Je sais ce que cela veut dire! — On est allé se battre! Et pour qui? Pour moi! Moi qui vous ai dit cent fois : Vous avez une arme, *La Presse !* dont j'ai fait aujourd'hui *La Liberté !* — Quand j'ai fondé *La Presse*, c'était pour avoir *La Liberté ;* — mais dans *La Presse*, n'oubliez pas que *La Liberté* est

une arme, une arme menaçante, terrible, puissante, incorruptible, indestructible, éternelle! Que serait *La Presse* sans *La Liberté?* — *La Liberté,* c'est le journal nouveau! *La Presse,* c'est le journal ancien! Mais *La Presse* a précédé *La Liberté,* et *La Liberté* a succédé à *La Presse.* — Sans *Presse* point de *Liberté,* — mais sans *Liberté* que deviendrait *La Presse?* Pesez toutes ces raisons, messieurs! — Voici le baron Brisse. — Quoi de nouveau, baron?

LE BARON BRISSE

La Halle baisse, le poisson est moins beau de qualité, les huîtres d'Espagne ne sont pas encore arrivées. — Le bœuf et le veau vont doucement. Le cheval s'emporte. — J'ai trouvé un plat nouveau,

— *La macreuse au chocolat.* — Dans un couvent, que je ne veux pas nommer, on servait aux jeunes pensionnaires des macreuses décorées du nom pompeux de canards sauvages. — Une jeune pensionnaire, par espièglerie, s'avisa de jeter une tablette de chocolat dans le ragout. — L'huile du chocolat s'unit à l'huile de la macreuse et produisit un coulis délicieux. — Ce mets est digne des meilleures tables.

On sait que ce sont les couvents qui ont le plus développé l'art culinaire, surtout dans la partie des entremets sucrés. — Tout le monde connaît les *Soupirs de nonnes*. — Je n'insisterai pas!

####### GIRARDIN

Allons! allons! Trois mille abonnés de plus.

####### LE BARON BRISSE, offrant une branche de laurier-sauce.

Et maintenant, cher maître, permettez-moi de vous offrir pour votre jardin la bouture d'un arbre précieux!

####### GIRARDIN

Ça! — Mais c'est du laurier... du laurier-sauce!

####### BRISSE

Oui, cher maître! et mon vœu est qu'à l'avenir il devienne l'arbre de la liberté!

TROISIÈME TABLEAU

PARIS THÉATRES

Parodie d'une pièce en vogue, comme *Nos Bons Villageois* et *Maison neuve*. — A la fin de *nos Bons Villageois*, Sardou revenait dire ce speach au public. (Allusion à l'incident de *Maison neuve*, du même auteur.)

SARDOU

Messieurs, la pièce qu'on vient de représenter devant vous est de moi; je regrette vivement que vous l'ayez vue. La critique demain va m'éreinter, m'accuser d'emprunts, de réminiscences, que sais-je, d'une foule de niaiseries dont je ne m'occupe guère. A l'avenir, pour la dérouter, je ferai des pièces, je les ferai recevoir et on ne les jouera pas! — C'est la critique qui sera jouée. — Seulement, je réclamerai les mêmes droits d'auteur que si elles avaient du succès. — Ceci dit, Messieurs, j'ai l'honneur de vous saluer et vous attends à ma première œuvre.

QUATRIEME TABLEAU

PARIS PARNASSE (1)

Le théâtre représente la grotte d'azur.

(1) « Il s'est formé à Paris un mystérieux clan de jeunes adeptes de la poésie gallo-indienne, qui excluent de l'art la passion, n'y admettent guère le sentiment, en bannissent l'émotion, et pour qui l'art pur, ou ce qu'ils appellent ainsi, ne gît que dans le relief, le contour et la couleur. De là leur dénomination d'*Impassibles*. »

(*Figaro* du 8 décembre 1866.)

Voir en outre leur publication : *Le Parnasse contemporain*.

THÉODORE DE BANVILLE, une lyre à la main.

I

Laissez chanter les Porte-Lyres !
Laissez s'émousser les satires
Sur leur sein bronzé par les Dieux !
Qu'ils sont beaux ! Quelles vagabondes
Que ces crinières brunes, blondes,
Que d'autres nomment des cheveux !

CHŒUR

Hymen o Hymenœe,
Hymenœe o Hymen,
Amen !

II

Car ils vont épouser la Muse.
Ce mariage n'est pas use...
...ité le long du Boulevard.
Chacun du reste aura la sienne :
La Grecque ici, là l'Indienne ;
Ailleurs, la Muse Mouffetard !

CHŒUR

Hymen o Hymenœe,
Hymenœe o Hymen,
Amen !

III

Evoï, Saboï, Hyès !
Sabazius ! Attès ! Attès !
Je t'aime, ô Saraçouati !
Toi qu'on nomme Vath, — la parole,
Ou bien encor Ghi, — l'hyperbole,
Vakervani, puis Bhavati ! (1)

CHŒUR

Hymen o Hymenæe,
Hymenæe o Hymen,
Amen !

IV

Car l'Ombre, c'est le Grand Mystère,
C'est l'Obscur ! — Au bout de la Terre

(1) Cette strophe est du genre de celles qu'émet dans le *Parnasse contemporain* un jeune poëte blond nommé Catulle Mendès. Il fait des vers indiens en français, — on n'y comprend rien. — Quant à moi, je puis traduire ma strophe. Evoï, Saboï (mon père, mon nourricier). Hyès (il est le feu ou la lumière). *Sabazius! Attès! Attès!* — Sabazius ! tu es le feu ou la lumière ! *Sabazius* est le même Dieu qu'Adonis. — Saraçouati, qui est la sœur et la fille de Brahma, est la déesse de l'harmonie divine ; aussi lui donne-t-on les différents noms de Vath (la voix), de Ghi (l'éloquence), de Vakervani (rectrice de la parole), et de Bhavati (l'histoire). — Cet étalage d'érudition tend à prouver qu'on est aussi malin que d'autres... avec un dictionnaire.

Est le Noir! — Le Noir! la Clarté!
L'Harmonie incommensurable!
L'Amour puissant, doux, ineffable!
Le Noir! c'est Vénus Astarté! (1)

CHŒUR

Hymen o Hymenæe,
Hymenæe o Hymen,
Amen!

V

Qu'Éros et que Zeus vous protégent
Et vous donnent, — si vous assiégent
Les ennuis, — le dard d'ΑΧΙΛΛΕΥΣ!
Ce grand ΠΟΔΑΣ ΟΧΥΣ, qu'Homère
A tant exalté sur la terre,
Qu'il en a fait l'égal de ΖΕΥΣ!

CHŒUR

Hymen o Hymenæe,
Hymenæe o Hymen,
Amen!

(1) A l'adresse des imitateurs (pardon!) pasticheurs d'Hugo.

VI

Que nos lyres restent muettes,
Maintenant ! — Aimez, ô poëtes ! —
Dans notre siècle perverti.
L'amour est la blanche colombe,
Avec le rameau ! — c'est la Tombe !
C'est l'o μυθος δ'ηλοι οτι...!

CHŒUR

Hymen o Hymenæe,
Hymenæe o Hymen,
Amen!

CINQUIEME TABLEAU

PARIS ROMANS

Le théâtre représente les carrières d'Amérique.

ADRIEN MARX, entrant.

J'observe toujours, je regarde sans cesse et ne vois rien ! Ah ! si j'étais somnambule, quelles révélations ! — Cachons-nous pour mieux voir. (Il sort.)

(Ponson du Terrail entre d'un côté, Aurélien Scholl de l'autre.)

PONSON DU TERRAIL

Voici l'entrée des carrières d'Amérique. — Je suis le premier ; personne ne m'a suivi, personne ne m'a devancé. Quels feuilletons splendides vont sortir de cet amas de pierres! Rocambole, tu seras content!... Entrons dans le gouffre! (Il entre dans la carrière.)

AURÉLIEN SCHOLL, entrant.

Il m'a semblé voir Ponson du Terrail! — Erreur, sans doute! Et qu'importe, après tout. Scholl n'a rien à redouter de personne. Entrons dans ces cavernes, et allons apprendre le moyen de gagner beaucoup d'argent en faisant de mauvais romans!

(Il entre dans la carrière.)

ADRIEN MARX, revenant.

Pour le coup! je crois avoir vu quelque chose. C'est Ponson du Terrail et Aurélien Scholl, qui vont travailler d'après nature. Par Mercier et Retif de la Bretonne, mes aïeux en indiscrétions, je vais les suivre. A moi, mon courage, ma plume et ma lorgnette de Tolède! En route! (Il entre dans la carrière.)

ADRIEN MARX, revenant.

Où sont-ils?.. J'ai perdu leurs traces!... Mais je ne sais ce que j'éprouve... Est-ce l'air qui me manque? j'ai comme des éblouissements... Chose bizarre, il me semble que ces pierres s'animent et qu'un

roman étrange et mystérieux se forme dans ma tête.

(Pendant le rondeau suivant, un panorama de trois mètres de longueur se déroule et montre les différents motifs que le rondeau décrit.)

<center>Air *de Saltarello.*</center>

Rocambole arrive dans l'ombre
Pour obéir à son destin...
Des voleurs il compte le nombre,
Et leur dit : — *La suite à demain.*

Et leur dit : — Mes amis je monte
Dans cet horrible souterrain.
Songez que sur vous tous je compte,
Ainsi donc... *La suite à demain.*

Ainsi donc faites bonne garde,
Veillez sur notre saint frusquin ;
Mais je m'amuse à la moutarde,
Au revoir ! — *La suite à demain.*

Passons à d'autres exercices :
Rocambole a ganté sa main,
On sent qu'il va dorer ses vices
Et qu'il va... *La suite à demain.*

Et qu'il va se battre, le drôle,
Courageusement, le faquin !
Mais le fer touche son épaule,
Il tombe... *La suite à demain.*

Pendant ce temps, au clair de lune,
Les ennemis, venus soudain,
S'emparent de la belle brune,
Quand voici... *La suite à demain.*

Quand voici l'ardent Rocambole
Qui terrasse chaque assassin.
La belle brune en devient folle,
Et lui! lui!... *La suite à demain.*

Et lui!... Pris d'un dégoût immense,
Au bord d'un lugubre ravin,
Pour finir le roman, s'élance,
Mais alors... *La suite à demain.*

Mais alors, étrange hyperbole!
On l'attaque et le tue enfin!
Et les exploits de Rocambole
Enfin arrivent à leur fin!

M. PRUDHOMME

Assez! assez!... Je vous demande pardon si je m'en mêle, mais je trouve toutes ces choses-là complétement ridicules... Qu'est-ce que tout cela nous fait?... Les journaux? pourvu qu'ils soient intéressants et amusants, qu'importe qu'ils soient rédigés par tel ou tel, et que monsieur X se batte avec monsieur Z, et que M. Ponson du Terrail et M. Scholl fassent des romans sans queue ni tête...

MARX

Alors que feriez-vous, monsieur Prudhomme?

M. PRUDHOMME

Ce que je ferais? Je ferais ce que je vais faire!... Mesdames et Messieurs, je sollicite votre indulgence pour un auteur, qui ne pouvant parler

politique avec indépendance, littérature avec autorité et morale avec gaieté, vous a raconté une foule de billevesées pour vous faire agréablement passer le temps. Et si vous vous êtes amusés, il estime qu'il a réussi! (Il salue.)

LA MAISON

ROBERT MACAIRE et C^{IE}

ACTE PREMIER

L'IDÉE

Chez Robert Macaire. — Salon.

SCÈNE PREMIÈRE

ROBERT MACAIRE, entrant.

Ma femme dort ! ma fille dort, mes domestiques sont absents, je suis seul... ab-so-lu-ment seul,... je puis penser tout haut!... (Au public.) Eh bien ! je ne tiens plus! quand je dis je ne tiens plus, je n'ai jamais tenu, mais aujourd'hui ! n—i, ni, la mèche est éventée, demain il faudra fermer boutique ! — Et pourtant un rien me relèverait. — Si encore ma fille me secondait, mais elle ne comprend rien, car je l'ai bien élevée. J'ai failli la marier au vicomte Anténor de Petit-Crévé, — heureusement que j'ai connu à temps la fortune du vicomte... L'infortuné comptait sur moi ! Comment sortir de là ! Enfin il n'y a pas à dire, demain à onze heures du matin tout Paris saura la déconfiture de la maison Macaire et Ce. Qui me dérange ?

SCÈNE II

ROBERT MACAIRE, BERTRAND

BERTRAND

C'est moi, patron ! je viens vous demander si vous ne pourriez pas me prêter quarante sous.

ROBERT MACAIRE

Prêter, malheureux ! Donner ! veux-tu dire ! mais je ne les ai pas.

BERTRAND

Mais à la caisse on les a. — Ces vingt pièces de cent sous qu'on compte du matin jusqu'au soir.

ROBERT MACAIRE

Jamais ! jamais je ne me dégarnirai de mes fonds ! Écoute, Bertrand, mon vieil ami, je n'ai rien de caché pour toi... je suis ruiné !

BERTRAND

Patron, vous m'étonnez !

ROBERT MACAIRE

Ruiné ! te dis-je ! J'ai un passif effrayant ! Tu doutes ? eh bien, sache donc, malheureux ! que si mon caissier n'a pas levé le pied c'est qu'il n'a rien trouvé dans la caisse...

BERTRAND

Mais les vingt pièces de cent sous ?...

ROBERT MACAIRE

Elles sont fausses !...

BERTRAND

Il l'ignore !

ROBERT MACAIRE

Allons donc ! il a essayé d'en changer une

BERTRAND

Alors, nous n'avons que le temps de filer.

ROBERT MACAIRE

Voilà ce qu'il te reste d'idées?

BERTRAND

Au fait! cherchons!... Si nous fondions un journal?

ROBERT MACAIRE

Et le cautionnement?

BERTRAND

Oh! ça se trouve! Mais l'idée est mauvaise. Il y a déjà trop de journaux! Il en faudrait un qui répondît à un besoin.

ROBERT MACAIRE

Parbleu celui-là répondrait au besoin que nous avons de nous tirer d'affaire.

BERTRAND

Besoin qu'on ne comprendrait pas! Cherchons autre chose. Que dites-vous d'un aquarium monstre? — La mer à Paris?

ROBERT MACAIRE

Connu! ces affaires-là tombent dans l'eau!

BERTRAND

Une assurance quelconque? contre le mal de dents par exemple.

ROBERT MACAIRE

Et de l'argent? malheureux! de l'argent?

BERTRAND

Que faire?... (Après un moment de silence.) **Nous sommes sauvés!**

ROBERT MACAIRE

Dis-tu vrai?

BERTRAND

Sauvés, vous dis-je!... Écoutez-moi. Dès aujourd'hui nous arpentons Paris, et nous achetons, à vil prix, toutes les marchandises défraîchies ou hors de mode de tous les magasins de Paris : soldes, liquidations, fins de bail, cessation de commerce, etc. Nous rachetons le tout en bloc et par conséquent à bon marché. Immédiatement nous fondons les Docks du bon marché et nous revendons tout cela horriblement cher.

ROBERT

Nous revendons... nous revendons...

BERTRAND

Parbleu! nous donnons des primes!

ROBERT MACAIRE

Et quelles primes?

BERTRAND

Des abonnements gratuits aux journaux qui di-

sent du bien de nous ! Et l'affaire s'appellera : *La Société du Rossignol !*

ROBERT MACAIRE

Assez ! j'ai compris. Tu es un héros ! Bertrand ! Plus encore ! tu es un Dieu ! Vite à l'imprimerie ! des annonces ! des prospectus ! des réclames ! je suis sauvé ! et c'est toi...! ah cher ami ! — Tiens, voilà quarante sous.

BERTRAND

Merci, patron !

ROBERT MACAIRE

Prends une voiture !

ACTE II

LE CABINET DE ROBERT MACAIRE

SCÈNE PREMIÈRE

ROBERT MACAIRE, devant son bureau.

Vingt-cinq millions et vingt-cinq millions font cinquante millions — cinquante millions et cinquante millions font cent millions ! — Cent mil-

lions, cent millions... Il me manque... Qui vient ici?

SCÈNE II

ROBERT MACAIRE, PETIT-CREVARD.

PETIT-CREVARD

Monsieur, je desirerais vous parler un instant; mais d'abord êtes-vous bien seul?

ROBERT MACAIRE

Pardon! mais je suis très-occupé : qui êtes-vous? que voulez-vous? d'où venez-vous?...

PETIT-CREVARD

Ah! très-bien! — Vous êtes Robert Macaire, je suis Petit-Crevard, je désire être votre caissier, j'arrive d'Amérique.

ROBERT MACAIRE

Ah! Petit-Crevard! Petit-Crevard! Attendez-donc? n'est-ce pas vous qui avez dans le temps emprunté un petit million à la Caisse des?...

PETIT-CREVARD

Des Docks de la charcuterie!... C'est moi!

ROBERT MACAIRE

Donnez vous donc la peine de vous asseoir... et qui me vaut l'honneur?

PETIT-CREVARD

Je crois vous l'avoir dit, monsieur : je désirerais avoir la place de caissier.

ROBERT MACAIRE

Diable! mais c'est que nous en avons déjà un!

PETIT-CREVARD

Vous avez le petit Chipmann, je sais; — mais je vous ferai observer que j'offre bien plus de références que lui. — Chipmann de la maison Pigetout n'a emprunté jadis qu'une centaine de mille francs qu'il a croqués en un an en Belgique, c'est mesquin! Il n'a eu que deux ans de prison, une misère! Tandis que moi j'en ai eu cinq que j'ai purgés en Amérique.

ROBERT MACAIRE

Monsieur, je m'incline; — Chipmann en effet n'est pas à votre hauteur. Il faut à notre Compagnie des hommes... éprouvés, — et, à ce titre vous méritez d'en faire partie... Je vais à l'instant expédier son congé à cet enfant et vous installer à sa place.

PETIT-CREVARD

Monsieur, je...

ROBERT MACAIRE

Oh! ne me remerciez pas! Je m'y connais en homme et sais d'avance que vous ferez mon affaire...

PETIT CREVARD

Et la mienne!

ROBERT MACAIRE

Bien entendu! Allez vous installer à la caisse, monsieur de Petit-Crevard, et conduisez-vous comme il convient; vous avez des antécédents qui obligent! (Petit-Crevard sort.) Qui me dérange encore? (A part.) Ah! un actionnaire!

SCÈNE III

ROBERT MACAIRE, M. GOGO.

M. GOGO

C'est moi, monsieur! M. Gogo!... J'ai lu vos affiches annonçant l'émission des actions de la *Société du Rossignol*, et je viens vous demander de m'en réserver quelques-unes.

ROBERT MACAIRE

Impossible, cher monsieur, impossible! Nous sommes débordés! Que voulez-vous? Les bonnes affaires sont rares!

M. GOGO

Oh! ça! je le sais!... J'ai déjà perdu beaucoup d'argent dans les divers placements que j'ai faits. Les mines de Bordenbock m'ont pris vingt mille francs, la Banque des pauvres dix mille ; les Docks de la charcuterie, trente mille, il est vrai que je n'avais pu prévoir les trichines, en un mot, je n'ai pas eu de chance! il ne faut qu'une fois! et comme on dit : Qui ne risque rien n'a rien !

ROBERT MACAIRE

N'a rien! Vous l'avez dit ! — Vous avez, je le vois, une grande intelligence des affaires, monsieur Gogo!

M. GOGO

Intelligence! n'est pas le mot; mais on ne m'en fait pas accroire!

ROBERT MACAIRE

Ah! si tous les actionnaires vous ressemblaient! Monsieur que je suis désolé de ne pouvoir vous délivrer les actions que vous me demandez, je n'en ai plus.... mais pas la moindre !

M. GOGO

Cependant je croyais ne pas arriver en retard. — Vos affiches sont posées d'hier.

ROBERT MACAIRE

Oui! mais les gros capitalistes sont venus,...

ils ont fait main basse ! — Ah ! je suis vraiment contrarié ! Cependant il y a peut être un moyen : si M. Bertrand de l'Aube est encore ici, je pourrai peut être le décider à vous en céder quelques-unes...

M. GOGO

Ah ! monsieur ! quelle reconnaissance !

ROBERT MACAIRE

Veuillez m'attendre quelques instants ! (A part.) Et allons donc ! l'affaire est lancée ! (Il sort.)

SCÈNE IV

M. GOGO seul, puis M. JOBARD.

M. GOGO

Un homme très-bien que ce M. Robert Macaire ! — Poli, affable, serviable ! Quelle différence avec ces faiseurs qui ont plus d'arrogance que d'argent ! Je mettrai volontiers une trentaine de mille francs dans cette affaire ! (M. Jobard entre.) Quel est ce monsieur ?

M. JOBARD

Monsieur Robert Macaire ?

M. GOGO

Il est absent! je l'attends, monsieur. (A part.) Encore un qui voudrait des actions; mais bernique.

M. JOBARD

Sans doute, monsieur est ici dans la même intention que moi! Vous venez souscrire à la *Société du Rossignol.*

M. GOGO

Monsieur, toutes les actions sont souscrites. — Il n'en reste plus!

M. JOBARD

Déjà! Mais pardon, monsieur, il me semble avoir déjà eu l'honneur de me rencontrer avec vous quelque part... Attendez donc! n'était-ce pas à l'assemblée générale des Docks de la charcuterie...

M. GOGO

En effet!... vous êtes M. Jobard?

M. JOBARD

Lui-même... et vous M. Gogo?

M. GOGO

J'ai cet honneur! Ah! monsieur! quelle déplorable affaire! heureusement que celle-ci va me remettre à flot! Bonne maison, gens intègres, direction excellente, le confortable sans le luxe, l'économie bien entendue! Une affaire d'or!

M. JOBARD

Et il n'y a plus d'actions?

M. GOGO

Je viens de retenir les dernières!

M. JOBARD

J'arrive trop tard!

SCÈNE IV

Les Mêmes, ROBERT MACAIRE.

ROBERT MACAIRE

Monsieur Gogo, veuillez, je vous prie, passer de ce côté, vous êtes attendu!

M. GOGO

Ah! monsieur, que de remerciements! — Monsieur Jobard, je vous salue! (Il sort.)

SCÈNE V

ROBERT MACAIRE, M. JOBARD.

ROBERT MACAIRE

Monsieur, à qui ai-je l'honneur de parler?

M. JOBARD

Jobard, Prosper, rentier ! Je venais pour les actions, mais s'il n'y en a plus ?...

ROBERT MACAIRE

Il n'y en a plus !

M. JOBARD

Je suis désolé ! d'autant plus que c'est une excellente affaire, comme monsieur Gogo me disait tout à l'heure !

ROBERT MACAIRE

Excellente ! excellente ! Ah ! les bonnes affaires sont rares.

M. JOBARD

Oui, monsieur ! c'est bien désolant qu'il n'y en ait plus.

ROBERT MACAIRE

Je vois que vous y tenez !.... Il y a bien un moyen...

M. JOBARD, vivement.

Un moyen ! lequel ?...

ROBERT MACAIRE

Oh ! d'abord il est peut-être trop tard, mais enfin on peut essayer ! Connaissez-vous M. Bertrand de l'Aube ?

M. JOBARD

Non, Monsieur !

ROBERT MACAIRE

C'est un de nos plus forts actionnaires ! — S'il consentait à vous en céder quelques-unes.

M. JOBARD

Au pair ?

ROBERT MACAIRE

Je ne le pense pas ! Avec une légère prime !... Combien en voulez-vous ?

M. JOBARD

Une cinquantaine.

ROBERT MACAIRE

Hum ! c'est beaucoup ! enfin, essayez ! Il est dans mon cabinet, je vais l'appeler.

M. JOBARD

Du tout ! monsieur ! je vais le trouver moi-même ! Le déranger ? jamais ! Monsieur, mes salutations ! (Il sort.)

SCENE VI

ROBERT MACAIRE

Allons ! ça marche ! ça marche ! si ça continue ainsi je finirai par trouver l'affaire bonne moi-

même! Maintenant, il ne faut pas rester en chemin! Demain j'ouvre mes salons! Je donne une grande soirée, bal, souper, comédie, etc.; la presse, la finance, l'industrie, la magistrature, l'aristocratie, la politique, le monde entier y sera. — Et après demain on fera queue au seuil de mes bureaux! Banquiste, soit! puisque je n'ai pas pu tenir étant banquier!

SCÈNE VII

ROBERT MACAIRE, BERTRAND.

ROBERT MACAIRE

Eh bien?

BERTRAND

C'est fait!

ROBERT MACAIRE

L'argent est dans la caisse.

BERTRAND

Dans la caisse!

ROBERT MACAIRE

Bertrand, tu es un grand homme; va te faire faire un habit pour paraître au bal, demain.

BERTRAND

Au bal ! mais je ne sais pas danser !

ROBERT MACAIRE

Imbécile ! tu resteras dans la salle de jeu !

ACTE III

L'ASSEMBLÉE GÉNÉRALE

BERTRAND, ROBERT MACAIRE, M. PRUDHOMME,
ACTIONNAIRES.

ROBERT MACAIRE

Messieurs ! Conformément à nos statuts nous venons vous rendre compte des premières opéra-

tions de la *Société du Rossignol*, mais auparavant nous éprouvons le besoin de dire quelques mots sur l'opportunité de notre affaire et la place qu'elle doit prendre au milieu des opérations financières de notre époque.

Nous sommes partis de ce principe, connu d'ailleurs : — « Le capital doit être demandé à ceux qui l'ont par ceux qui ne l'ont pas ! » Or, messieurs, si nous sommes, nous promoteurs de l'idée, l'un des termes de cette proposition, vous, actionnaires, vous êtes nécessairement l'autre... — Comment maintenant avons-nous procédé ?

Nous aurions pu hypothéquer la propriété foncière pour dix millions et lui donner en échange pour environ un milliard de papier gravé en taille-douce et orné de notre signature bien connue, mais il nous a semblé que, sous cette forme, l'opération laissait par trop entrevoir que c'était nous qui demandions qu'on nous fît crédit...

Nous aurions pu encore essayer d'un appel de 120 millions dans le but de développer le travail national... mais... des sommités financières se sont habilement emparées de cette opération.

Nous avons trouvé mieux sans imiter personne.

La Société du Rossignol a pour but d'acheter et d'emmagasiner les objets défraîchis, hors de mode, pour les revendre plus tard avec une plus-value considérable ! — Messieurs, il ne faut pas se le dissimuler, le siècle marche à pas de géant et la

Mode, qui est une des faces du siècle, suit le torrent avec une rapidité qui n'a d'égale que celle des mouvements précipités et périodiques des astres ! — Voici pourquoi les modes passent vite pour revenir avec une vitesse plus grande encore ! — Or, saisissez bien mon raisonnement ! — En emmagasinant les modes vieillies, nous sommes précautionnés fatalement pour les modes futures ! Ce n'est pas le passé que nous recueillons ! c'est l'avenir ! Galilée l'a dit : la terre tourne ! Aussi, vous n'hésiterez pas à dire avec moi, que ce que nous entreprenons est une œuvre de progrès !

TOUS

Bravo ! Très-bien !

ROBERT MACAIRE

Notre société est anonyme ! Nous n'avons pas besoin, Messieurs, de vous déduire ici les raisons qui nous ont fait choisir la forme de l'anonymat. — Il n'en existe pas de plus commode pour mettre à couvert et hors de toute atteinte la responsabilité des auteurs et des directeurs d'une affaire de longue haleine.

Notre société, finalement, est fondée pour une durée de 2466 ans, c'est-à-dire qu'elle ne prendra fin qu'en l'an 3333.

Ainsi, messieurs, vous allez pendant 2466 ans, jouir d'un énorme capital sans avoir à distribuer aucun dividende. Et puis, autre considération :

Une société qui s'engage à liquider et à rembourser au bout de 99 ans ne s'engage véritablement à rien. Qui a mémoire aujourd'hui des traitants, des fermiers généraux, des financiers et des banqueroutiers du temps de Louis XV ? A quoi donc vous engagez-vous en vous engageant à rendre compte dans 2466 ans des capitaux qui vous auront été confiés ? je me le demande.

<center>TOUS</center>

Bravo ! Très-bien !

<center>ROBERT MACAIRE</center>

Maintenant, Messieurs, le gouvernement...

<center>M. PRUDHOMME</center>

Je demande la parole !

<center>ROBERT MACAIRE</center>

Si c'est pour appuyer mon discours, je vous l'accorde volontiers ; mais, si c'est pour parler contre, d'après les marques de sympathie que je viens d'obtenir tout à l'heure de cette honorable assemblée, je me vois forcé de ne point vous laisser parler.

<center>M. PRUDHOMME</center>

Je ne veux pas vous interrompre ; je parlerai après vous, et dans des termes qui ne sont nullement hostiles à nos statuts.

ROBERT MACAIRE

Je disais, messieurs, le gouvernement ne peut voir cette entreprise que d'un bon œil ; elle met en lumière l'intelligence d'une foule de citoyens restés dans l'ombre jusqu'alors.

Messieurs ! La Société est en voie de prospérité ! Vous nous avez déjà apporté dix millions qui sont convertis en richesses incalculables ! Richesses latentes, mais dont la valeur se décuple de jour en jour ! Nos bénéfices, je vous l'avouerai franchement, ne sont pas encore en proportion de votre apport. (*Murmures*).

Rassurez-vous pourtant, ils sont suffisants et au-dessus même de ce que vous pouviez espérer; nous vous offrons 25 o/o de dividende.

TOUS

Ah ! Ah !

ROBERT MACAIRE

Mais ce n'est pas assez ! Pour que nous puissions remplir nos promesses et vous donner cent pour cent, comme nos calculs nous le font présager, nous allons émettre un nombre égal d'actions à celui de l'émission première, afin de n'être pas entravés dans nos opérations par des considérations mesquines et des retards dans nos transactions !

MM. les actionnaires sont priés à l'issue de la séance, de passer à la caisse pour y toucher leurs premiers dividendes et se faire inscrire pour la

deuxième émission d'actions. — Les fonds seront touchés à domicile. — La parole est à M. Prudhomme, membre du conseil de surveillance.

M. PRUDHOMME

Messieurs ! l'honorable Directeur-gérant de notre Société, dans un discours plein d'éloquence et très-complet, a oublié cependant de vous parler du côté politique de l'affaire.

Ce côté politique est très-étendu, et je vous demanderai la permission de le développer.

Je croirais m'être trompé de porte, si je ne voyais pas en vous des libéraux avancés, mais aimant l'ordre et le progrès.

Je vais plus loin que M. Robert Macaire, je dis que l'opinion du gouvernement dans notre affaire nous est indifférente, car, avec les fautes qu'il commet, son approbation est nécessairement infirmée.

Sans aller bien loin, messieurs, le choléra, cette épidémie qui devient annuelle, que fait-on pour la prévenir ? Rien ! On promet des prix au meilleur remède, mais voilà tout ! — Est-ce suffisant ? je vous le demande ? — Ce n'est pas un prix, mais bien un remède qu'il faut donner. — Donc, si le choléra existe toujours, c'est la faute du gouvernement !

Je ne veux pas être excessif, mais cependant il faut bien parler des inondations ! On se contente de les subir, on ne fait rien pour les combattre.

Les savants les prévoient, mais la science et le gouvernement n'ont rien de commun ; et d'ailleurs, si les villes étaient éloignées des fleuves, elles n'auraient pas à en souffrir! allez dire cela au gouvernement, il vous rira au nez, et cependant... avouez que c'est sa faute !

On a beaucoup parlé de la direction des ballons, mais qu'a-t-on fait pour eux? De ce nouveau moyen de locomotion, cependant, tout un monde nouveau doit sortir! Il n'y aura plus de distances ! plus de frontières ! Les impôts mêmes deviendront insaisissables! La terre deviendra la banlieue de l'air dans lequel il y aura des villes flottantes, — et la terre alors pourra être tout entière livrée à l'agriculture. Pourquoi cette négligence dans l'acquisition de cette richesse? C'est la faute du gouvernement!

Vous parlerai-je des modifications étranges apportées à la langue française? la première langue du monde! Ne devrait-on pas réagir contre l'abus de ces mots communs et barbares employés de nos jours? Que signifient, entr'autres, ces locutions que ne dédaignent pas nos meilleurs écrivains : *Ous qu'est mon fusil ? — Je me l'demande ! — Je la trouve raide! — Tu vas me l'payer, Aglaé ! — L'épidémie fait merveille,* etc. — De mon temps on était plus châtié dans son langage, et si aujourd'hui ces expressions sont devenues populaires, c'est la faute du gouvernement!

Aussi, messieurs, dans notre affaire je vous demanderai une excessive retenue, car si le gouvernement s'en mêlait, ce serait la dernière faute qu'il aurait à commettre !

TOUS

Adopté ! Bravo !

ROBERT MACAIRE

Messieurs, la séance est levée, vous pouvez passer à la caisse ! (Les actionnaires sortent.) Eh bien ! qu'en dis-tu, Bertrand ?

BERTRAND

Je dis, je dis qu'à la caisse on n'aura pas de quoi payer les dividendes.

ROBERT MACAIRE

Imbécile ! on les paiera à domicile en touchant les nouvelles actions !

BERTRAND

Patron ! vous êtes un grand homme, vous irez loin !

ROBERT MACAIRE

Oh ! en Belgique seulement. — Si j'ai le temps !

ACTE IV

LA CAISSE DANSE

PERSONNAGES

Robert Macaire
Bertrand
E. Ollivier

J. Favre
Actionnaires, invités,
dames du monde, etc.

Salon mauresque brillamment illuminé. — Groupes de dames en toilette de bal. — Groupes d'hommes en tenue de bal.

SCÈNE PREMIÈRE

ROBERT MACAIRE

Une fête! une fête sur un volcan! Il le fallait! Ce qui est construit par l'audace se soutient par l'audace! Je ne puis pas tomber comme un autre, moi! Que voulez-vous? ce qui manque aujourd'hui à toutes les entreprises c'est la confiance!

Autrefois, toutes les spéculations patronées par moi, Robert Macaire, auraient réussi; aujourd'hui on les conteste, on les discute, — c'est la mort du crédit public! Mon conseil de surveillance est en fuite... il paraît qu'on veut le rendre responsable des opérations de la société... Or moi, je ne puis rien sans mon conseil de surveillance! Lutter, c'est impossible; il vaut mieux sauter! Une fête est un merveilleux tremplin pour ce genre d'exercice. — Ah! Bertrand! te voilà! Quoi de nouveau, mon ami?

SCÈNE II

ROBERT MACAIRE, BERTRAND.

BERTRAND

Les salons regorgent de monde... on étouffe, on s'entasse, les plateaux de rafraîchissements sont assiégés, les glaces fondent avant d'être présentées.

ROBERT MACAIRE

Bravo! Et le jeu?

BERTRAND

On joue un jeu d'enfer, j'ai perdu dix mille louis sur parole.

ROBERT MACAIRE

Ce n'est pas assez.

BERTRAND

C'est tout ce que j'ai pu faire.

ROBERT MACAIRE

Soigne-t-on monsieur de Senonches? Tu sais que le préfet de l'Eure est très-influent.

BERTRAND

Il est en train de faire le menu du souper.

ROBERT MACAIRE

Parfait! — Laisse-moi, j'aperçois Émile Ollivier, c'est un futur ministre, et par conséquent une planche de salut.

BERTRAND

Une planche!... Le radeau de la Méduse. — Je retourne au jeu.

ROBERT MACAIRE

Tâche de gagner!

BERTRAND

Pas si bête! (Il sort.)

SCÈNE III

ROBERT MACAIRE, E. OLLIVIER.

ROBERT MACAIRE

Eh bien, cher maître.

ÉMILE OLLIVIER

Cher maître! pas encore, cher financier, mais cela peut venir.

ROBERT MACAIRE

Oui, tout vient à point à qui sait...

ÉMILE OLLIVIER *l'interrompant.*

Précisément. — Et puis moi, si je ne suis pas l'homme des principes, je suis au moins l'homme de l'idée.

ROBERT MACAIRE

Les principes... l'idée...

ÉMILE OLLIVIER

Oui, les principes sont les fondations d'un édifice quelconque, les idées viennent s'asseoir dessus et embellir le monument. Je ne suis ni entrepreneur, ni maçon, ni architecte, je suis ornemaniste.

ROBERT MACAIRE

C'est comme ornemaniste que vous êtes du bâtiment.

ÉMILE OLLIVIER

Oui, c'est cela. Excusez-moi... j'ai promis un tour de valse.

ROBERT MACAIRE

Quoi ! vous tournez encore ?

ÉMILE OLLIVIER

Oh ! sur place, seulement. (Il sort.)

ROBERT MACAIRE à part..

En attendant qu'il tourne en place... mais j'aperçois Jules Favre, le nouvel académicien; quel homme, celui-là ! et qui pourra jamais sonder la profondeur de ses idées !... Comme une fête pareille enterre bien une maison de banque !

SCÈNE IV

ROBERT MACAIRE, J. FAVRE.

ROBERT MACAIRE

Salut à l'immortalité !

JULES FAVRE

L'immortalité, soit! j'eusse préféré une autre formule.

ROBERT MACAIRE

Je voulais dire : Salut à l'Éloquence! salut à l'Éloquence immortelle ! — Salut à la Pensée !

JULES FAVRE

Hélas ! cher monsieur, penser n'est rien ! — Tout réside dans l'accouplement des mots, le maniement des tropes, l'équilibre des périodes !

Parler est le grand point et le grand art !

Et quant à moi, lorsque j'ai quelque matière politique ou judiciaire à examiner et à produire, je ne me préoccupe — ni de ses origines historiques, — ni de ses points de contact avec les diverses idées de l'esprit humain, — ni des conséquences politiques ou sociales qu'elle peut engendrer. — Je me contente d'y introduire certains lieux communs rafraîchis, dont le développement précipité et véhément, mélangé du cliquetis retentissant des mots les plus sonores, — déconcerte et ravit l'auditoire !

Et tout de même que vous n'êtes pas sans avoir assisté à ces jeux prestigieux du cirque dans lesquels un jongleur rompu à toutes les finesses de son art, lance à travers l'espace une superbe plume empanachée qui monte vers la voûte, puis redescend et retombe juste sur le nez de l'histrion ; — de même

l'orateur, tel que je le comprends, lance sa période avec une apparente spontanéité. — On craint qu'elle ne soit perdue et qu'il se trouble... La victoire, en haleine, n'a pas assez de bravos lorsqu'elle vient lentement s'enrouler dans une queue majestueuse! — Auditoire du cirque, auditoire de tribune, — charmants mortels! vous n'avez pas aperçu que l'histrion et l'orateur avaient caché une balle à la tige de la plume ou de la période, et avez pris pour supériorité de l'exécutant ce qui n'était tout au plus qu'un agréable secret de prestidigitation!

(Il s'incline et sort.)

SCÈNE V

ROBERT MACAIRE seul.

Quel génie! quelle force! quelle habileté sans opérations compromettantes, sans écrits qu'on peut regretter, sans combats dans lesquels on peut succomber; avec des mots, des mots, des mots! (1)

(1) Les personnages se succèdent à volonté; suivant le désir des spectateurs ou les besoins de l'actualité. Ce tableau sert de cadre à leur exhibition.

SCÈNE VI

ROBERT MACAIRE, BERTRAND.

BERTRAND

Patron! patron!

ROBERT MACAIRE

Qu'y a-t-il, monsieur Bertrand de l'Aube?

BERTRAND

Les huissiers!

ROBERT MACAIRE

Déjà! sont-ils bien mis?

BERTRAND

Ils sont en habit...

ROBERT MACAIRE

Faites-leur servir des glaces.

BERTRAND

Patron!

ROBERT MACAIRE

Quoi encore?

BERTRAND

La police!

ROBERT MACAIRE

Alors c'est différent! — Filons!

(Ils se sauvent. — Rideau.)

ACTE V

La frontière de Belgique.

SCÈNE PREMIÈRE

DEUX GENDARMES

GENDARME BELGE

Atout.

GENDARME FRANÇAIS

Je coupe !

GENDARME BELGE

Reatout !

GENDARME FRANÇAIS

Je surcoupe !

GENDARME BELGE

Ratatout !

GENDARME FRANÇAIS

Je contrecoupe ! Ça me fait gagné !

GENDARME BELGE

Ah ça ! savez-vous que tu es un tricheur ? Avec quoi donc, pour une fois, que vous avez coupé mes atouts ?

GENDARME FRANÇAIS

Silence, fiston ! C'est avec de l'atout français ! C'est le meilleur !... — Allons ! la revanche.

(Ils jouent)

SCÈNE II

ROBERT MACAIRE ET BERTRAND

BERTRAND, il veut se sauver.

Oh ! les gendarmes !

ROBERT MACAIRE

Veux-tu bien rester! Le gendarme est l'ami de l'homme, car s'il n'y avait pas d'hommes il n'y aurait pas de gendarmes. — Seulement ce qui distingue le gendarme de l'homme, c'est que le gendarme a des bottés toute sa vie, et que toi tu n'en a pas aux pieds...

BERTRAND

Oh! mes escarpins de bal sont encore solides.

ROBERT MACAIRE

Tu m'as l'air intimidé, Bertrand...

BERTRAND

Ces messieurs, en effet, ne laissent pas que de me contrarier quelque peu.

ROBERT MACAIRE

Poltron! va moi t'habiller en sauvage, pendant ce temps je vais faire un appel chaleureux à ces braves militaires! Deux gendarmes! c'est trop peu! J'en veux mille autour de moi..

BERTRAND

Mais comment les attirerez-vous?

ROBERT MACAIRE

Crie : au voleur!

BERTRAND

Vous voulez que je crie : au voleur! Mais c'est une imprudence.

ROBERT MACAIRE

Est-ce que j'en commets jamais? Crie : au voleur!

BERTRAND

Au voleur!

ROBERT MACAIRE

Encore!

BERTRAND

Au voleur! Au voleur! Au voleur!

ROBERT MACAIRE

Tu vois! Personne ne vient! Tu croyais qu'ils viendraient! Ils ne viennent pas! Apprends une chose, Bertrand, c'est qu'un gendarme ne vient que lorsqu'on ne l'appelle pas! — Va te vêtir, le reste me regarde.

(Bertrand sort.)

BERTRAND

Oui, patron!

SCÈNE III

ROBERT MACAIRE, LES GENDARMES, LE BRIGADIER

ROBERT MACAIRE

Au feu! Au feu! Au feu!...

LES GENDARMES

Qu'y a-t-il ? Qu'est-ce qui brûle ?

ROBERT MACAIRE

Rien, gendarme! Rien du tout! Histoire de me faire la voix !

LE BRIGADIER

Qu'est-ce que c'est ? Une forfanterie, alors ! apprenez subséquemment que cette conduite légère me semble latéralement illégale. De pour lors que vous allez m'expliquer le pourquoi et le comment de cette acclamation intempestive !

ROBERT MACAIRE.

Gendarmes, vous êtes des bons enfants, mais vous me semblez totalement dépourvus de bon sens. — On crie au voleur, vous n'entendez pas, on crie au feu, et vous accourez ! Vous n'êtes pas des gendarmes, vous êtes des pompiers !

LE BRIGADIER

AIR de *Pandore*.

Jamais une pareille injure
Ne vint accabler notre corps!
On n'a jamais, je vous le jure,
Aux gendarmes trouvé des torts!
Non jamais semblable *épictète*
Ne vint souiller notre blason !

LES GENDARMES

Brigadier, calmez votre tête, } *bis.*
Brigadier, vous avez raison! }

LE BRIGADIER

Je le crois bien, que j'ai raison, et la preuve c'est que le quidam ici présent va nous suivre incontinent, à moins qu'il ne nous montre ses papiers!

ROBERT MACAIRE

Des papiers? Et ma parole!... Elle est bien plus timbrée que mes papiers! Toutefois, je suis bon, et comme je vois que vous vous ennuyez sur cette frontière, je vais vous dévoiler mon chœur. .

LE BRIGADIER

Votre cœur! S'il n'est pas pur comme l'eau de roche, vous allez voir comme quoi nous n'allons en faire qu'une bouchée.

ROBERT MACAIRE

Mon chœur, amour de brigadier! Chorus, chœur, un chœur de ma composition, s'il vous plaît! Vous êtes tous orphéonistes, n'est-ce pas? Attention au refrain! — Cela s'appelle: *le joyeux chant des gendarmes.* — Attention! — Premier couplet :

Air : *Gentille Annette.*

I

Pleins de vaillance
Et de prudence,
Pour l'élégance
Sur tous vous avez le prix.

CHŒUR

C'est évident! Dans la gendarmerie, ⎫
 Quand un gendarme rit, ⎬ *bis.*
Tous les gendarmes rient. ⎭

ROBERT MACAIRE

II

Jamais les belles,
A tous cruelles,
Ne sont rebelles
Aux efforts de votre esprit.

CHŒUR

C'est évident, etc.

ROBERT MACAIRE

III

Braves gendarmes,
Remplis de charmes,
Je vous rend les armes,
Car tout en vous me séduit.

CHŒUR

C'est évident, etc.

LE BRIGADIER

Bravo ! bravo ! Tous ! tous !

ROBERT MACAIRE

Et maintenant, brigadier, et vous messieurs les gendarmes, je m'en vais vous montrer dans la maison ci-jointe le célèbre lutteur Bertrando, grec de naissance et d'instinct. Bertrando ! Bertrando ! venez vous montrer à ces messieurs !

SCENE IV·

Les Mêmes, BERTRAND.

ROBERT MACAIRE

Vous le voyez, messieurs, il est faible de complexion et cependant personne encore n'a pu le faire tomber. Bertrando, montrez vos bras ! Voyez ! tout os, mais tout nerf ! C'est lui qui, sur ces bras qui semblent débiles, a soutenu pendant un temps relativement très-long, les compagnies financières qui avaient un passif d'une lourdeur exagérée; on l'a vu encore dans des assemblées diplomatiques soutenir des questions qui auraient cassé les reins à bien d'autres.

Bertrand n'est pas un homme comme un autre. Il a assoupli son corps à sa volonté, il en fait ce

qu'il veut. C'est un corps législatif! Et si parfois ses forces le trahissent, il a bientôt renversé cette opposition de quelques muscles rebelles à son implacable volonté. Bertrando, messieurs, qui paraît être vieux, est plus vieux encore! Je ne vous dirai pas son âge, mais dans la séance que nous allons vous offrir vous verrez, comme dit un grand poëte, que

> Dans les âmes bien nées,
> La valeur suit toujours le nombre des années.

Entrez donc, messieurs les gendarmes! Entrez! Entrez! Entrez! Les brigadiers ne payeront pas! Les simples gendarmes donneront un sou au bénéfice des contrebandiers, et le reste des spectateurs ne sera pas admis! — Un sou! Un sou! Un sou! Entrez!

REPRISE DU CHANT

> Braves gendarmes,
> Remplis de charmes,
> Entrez sans armes,
> Si mon discours vous séduit.

CHŒUR

C'est évident, etc.

(Le chœur se répète et les gendarmes entrent tous dans la cabane précédés par Bertrand.)

SCÈNE V

ROBERT MACAIRE, BERTRAND, revenant.

BERTRAND

Eh bien ! ils sont tous entrés, que faut-il faire ?

ROBERT MACAIRE

Comment, imbécile ! Tu ne comprends pas ? Tous les gendarmes qui gardent la frontière sont dans cette maison.

BERTRAND

Oui. Eh bien ?...

ROBERT MACAIRE, fermant à clef la porte de la maison.

Eh bien qu'ils y restent ! Et nous, pendant ce temps, passons la frontière.

BERTRAND

Oh ! vous êtes un génie.

ROBERT MACAIRE

Parbleu !

> Par la frontière,
> Libre, j'espère,
> Fuyons la terre,
> La terre qui nous a bannis.
> Et puis rions de la gendarmerie ⎫
> Dont les gendarmes rient, ⎬ bis.
> Quand un gendarme rit. ⎭

UNE CABINE POUR DEUX

SCENES DES BAINS DE MER

Une plage. — Une cabane à droite

SCÈNE PREMIÈRE

M. PRUDHOMME, en peignoir.

Excellente ! L'eau est excellente ! Non ! mais vous me croirez, si vous voulez, entrez-y, moi j'en sors ! — Elle... est... ex...cellente ! Il n'y a qu'ici qu'elle est ainsi ! — Tenez ! vous allez au bord de la mer, vous vous dites : je vais me baigner, — vous vous jetez à l'eau... vous croyez... eh bien non ! ce n'est plus ça... c'est-à-dire, si ! c'est ça ! — C'est ça et ce n'est pas ça, c'est ça sans l'être ! — Évidemment c'est un bain... puisque c'est dans l'eau que... mais ce n'est pas un bain qui... Enfin, vous me comprenez. — L'ennui, c'est de venir ici... Il y a

du temps de perdu, je sais bien qu'il faut encourager les compagnies de chemins de fer, mais... Tenez ! si j'étais M. Haussmann, je ferais venir la mer à Paris. — Vous me direz qu'il faudrait beaucoup exproprier; eh bien! on exproprierait... Qu'importe ? On y est habitué, maintenant! A Paris, on aurait ses aises, ici on ne les a pas! Ainsi j'ai la dernière chambre de l'hôtel et la dernière cabine de la plage. Encore heureux ! mais ne récriminons pas! La mer est belle, le temps est doux, et la vague est clémente ! — J'ai encore une demi-heure avant le déjeuner, déposons le pallium dans ma tente et allons de rechef embrasser le sein d'Amphitrite.

(Il dépose son peignoir dans la cabane et va se jeter à l'eau.)

SCÈNE II

MADAME BENOITON, toilette de bains de mer.

(Regardant de tous côtés.) Personne dans cet endroit ? — Je puis me mettre en colère ! — Eh bien ! oui, oui, je me mets en colère, et j'en ai le droit, et personne ne m'empêchera d'avoir ce droit-là !... Figurez-vous qu'il y a quinze jours, le docteur arrive chez moi et me dit : Chère madame, — ces docteurs ont toutes les impertinences, — ils savent qu'ils

nous tiennent. — Chère madame, dit le docteur, les bains de mer vous feront le plus grand bien ! — Moi, naïve, je crois à cela, je me fais faire une douzaine de toilettes, j'achète des cannes, des éventails, des ombrelles, je me munis de cigarettes, des cigarettes ottomanes, du boulevard des Italiens! j'envoie mon mari en Allemagne et mes filles en Suisse, chez des amies, je donne des ordres à mon intendant. — (Vieux style, — aujourd'hui l'intendant c'est l'homme d'affaires, l'huissier, le notaire parfois, ou ordinairement un ami)! — Je donne donc des ordres à mon intendant et j'arrive ici! — Pas une maison de vacante, — pas même un chalet. — Je vais à l'hôtel, pas une chambre, pas un cabinet. — — Je descends sur la plage, pas une cabine! — Je la trouve raide! comme disent les gens d'esprit. Aller ailleurs, c'est la même chose; retourner à Paris, serait conspirer contre ma santé. Que faire? Mais voici une cabine entr'ouverte ; ma foi, tant pis, je m'y glisse; si son possesseur est un homme, il sera galant, je l'espère; si c'est une femme, ma foi, je dirai que je suis madame Benoiton! — Comme je suis toujours dehors, j'aime à croire que, pour une fois, on ne sera pas fâché de me voir dedans. Allons, allons, pas de fausse timidité! Allons revêtir le costume consacré! A la cabine! A la mer! A la vague! Et puis après à l'hôtel, s'il y a de la place!

(Elle entre dans la cabine.)

SCÈNE III

M. PRUDHOMME, MADAME BENOITON.

M. PRUDHOMME, sortant de l'eau.

L'eau est excellente, c'est vrai, mais elle commence à se refroidir. C'est l'image de tous les enthousiasmes ! Ils n'ont pas la résistance de la conviction ! Allons nous r'habiller. — Tiens, ma cabine est fermée. (Il agite la porte.)

MADAME BENOITON, dans la cabine.

Il y a quelqu'un !

M. PRUDHOMME

Me serais-je trompé ! — Non ! c'est bien ma cabine ! Nom d'un petit bonhomme ! Je suis exproprié ! Pourtant, je ne suis pas à Paris ! Voyons ! voyons ! pas de bêtises ! je sors de l'eau, je grelotte, laissez-moi prendre mes vêtements.

MADAME BENOITON, Id.

Veuillez attendre, cher monsieur, que j'aie quitté les miens.

M. PRUDHOMME

Une voix de femme ! C'est une femme ! Une femme dans ma cabine ! Sapristi, mes habits vont être incendiés ! — Voyons, belle dame, si j'avais

celui de vous connaître, je vous demanderais l'hospitalité dans ce réduit maritime et d'une élégance... contestable.

MADAME BENOITON, Id.

Allez vous mettre à l'eau ! ça vous réchauffera.

M. PRUDHOMME

(A part.)

Je connais cette voix-là ! Mais où diable l'ai-je entendue ! Ça ne peut être que du corps de ballet... (Haut.) Voyons, Ernestine, rends-moi ma cabine, je te la prêterai tout à l'heure !

MADAME BENOITON, Id.

Ça n'est pas Ernestine, mon cher !

M. PRUDHOMME

(A part.) Sapristi ! j'aurais bien cru que c'était Ernestine ! — Mais si ce n'est pas Ernestine, qui ça peut-il être ? Car enfin, je connais bien tout l'Opéra, mais je n'ai pas le droit de dire : Ernestine ! à tout l'Opéra ! Voyons ! Voyons ! — Tiens ! je suis bête ! — C'est Chouchoute ! parbleu ! — (Haut.) Voyons, je sais bien que tu n'es pas Ernestine, ma petite Chouchoute, c'était pour te faire enrager ! Rends-moi ma cabine.

MADAME BENOITON, Id.

Qué que tu m'donneras ?

M. PRUDHOMME

(A part.) Je savais bien que c'était Chouchoute ! C'est une femme qui n'ouvre la bouche que pour demander quelque chose ! (Haut.) Je te donnerai tout ce que tu voudras, mais ouvre-moi, je vais m'enrhumer !

MADAME BENOITON, Id.

(A part.) C'est une voix que je connais, mais laquelle ? Il y a un boursier de ma connaissance qui... mais non, il ne va qu'aux eaux d'Asnières !

M. PRUDHOMME

Voyons ! Chouchoute, ouvre-moi, je te donnerai ce que tu voudras, là !

MADAME BENOITON, Id.

Je vais vous ouvrir ! Mais dites-moi votre nom !

M. PRUDHOMME

Mon nom ? — Tu le sais bien, parbleu ! Tu ne reconnais donc pas ton petit Joseph ?

MADAME BENOITON, Id.

Joseph ! Qui ça, Joseph ? — Joseph qui ?

M. PRUDHOMME

Parbleu ! Joseph Prudhomme, qui t'a donné des leçons d'écriture, petite diablesse ! Même que tu écrivais toujours mon nom avec un g. — Je t'ai pourtant assez dit que le g est dur toutes les fois qu'il n'est pas suivi d'un e.

MADAME BENOITON, Id.

Ah ! vous m'avez donné des leçons d'écriture ?

M. PRUDHOMME

Oui, ma petite Chouchoute ! et d'orthographe aussi !

MADAME BENOITON, sortant en costume de bain.

Eh bien ! vous avez un rude toupet, M. Prudhomme !

M. PRUDHOMME

Madame Benoiton !... Madame, oh ! de grâce !

MADAME BENOITON

Ainsi, vous protégez mademoiselle Ernestine, et mademoiselle Chouchoute, et mademoiselle... J'ai eu pitié de vous, je vous en aurais fait nommer une douzaine... N'est-ce pas honteux ? Vous, un homme marié, un père de famille. — Ne pouvez-vous donc pas laisser ces erreurs-là aux petits crevés ?

M. PRUDHOMME

Mais, madame, je protége en tout bien tout honheur, croyez-le bien.

MADAME BENOITON

Oh ! je le crois, monsieur Prudhomme, je le crois ! Mais vous vous compromettez ! — Allons, grand enfant, ne rougissez plus, je n'ai rien entendu,

je n'en dirai rien à madame Prudhomme. Allez moi chercher un baigneur !

M. PRUDHOMME

Un baigneur, madame, pourquoi faire quand je suis là ?

MADAME BENOITON

Ah ! si vous voulez me donner le baptême et me guider sur la plage ?... au moins, savez-vous nager ?

M. PRUDHOMME

Comme un poisson.

MADAME BENOITON

Et puis, est-ce bien convenable ?

M. PRUDHOMME

Mon Dieu, madame, dans l'eau, tous les chats sont gris... c'est-à-dire... qu'un baigneur en vaut un autre.

MADAME BENOITON

Allons, pas de phrases, vous n'en savez pas faire. — Je vous prends pour baigneur, mais vous répondez de moi.

M. PRUDHOMME

Comme de moi-même !

MADAME BENOITON

Merci ! prenez une autre comparaison, car d'après ce que je viens d'apprendre... Je ne répondrais

pas de vous, moi! Prenez ma main et guidez-moi!
L'eau est-elle bonne?

M. PRUDHOMME

Elle est excellente! — Une vraie lessive!

MADAME BENOITON

Vous savez que je ne sais pas nager, moi! Je lis tous les jours dans les journaux un désastre financier sous ce titre : *Encore un homme à la mer!* Et trois mois après le naufragé est encore sur l'eau! — Je ne suis pas de cette force-là, et je vous préviens que si je bois un coup ce sera le dernier, vous répondez de mon existence!

M. PRUDHOMME

Je l'endosse, madame, je l'endosse! et si le billet est protesté, l'huissier retombera sur moi!

MADAME BENOITON

Cela m'est égal! Arrangez-vous pour que l'huissier ne tourmente personne... Voici du monde, éloignons-nous, je ferais rire la galerie.

M. PRUDHOMME

N'en croyez rien, chacun est ici pour son compte.

MADAME BENOITON

En attendant, donnez-moi ma première leçon de natation.

(Ils sortent.)

SCÈNE IV

Passent successivement différents groupes venant de droite et de gauche. — Des jeunes gens, des dames en costume de bains, d'autres en toilettes de bains de mer; une normande et un marin, etc., etc. — L'orchestre joue en sourdine.

SCÈNE V

M. PRUDHOMME ET MADAME BENOITON DANS L'EAU.

MADAME BENOITON

Ne me lâchez pas! ne me lâchez pas!

M. PRUDHOMME

N'ayez pas peur! ce n'est pas moi qui lâcherai une femme aussi charmante que vous.

MADAME BENOITON

Ah! vous savez, pas de compliments! Autant en emporte le flot! Nous autres femmes nous n'aimons les compliments qu'en toilette, sans toilette nous n'y croyons plus!

M. PRUDHOMME

Vous êtes irascible! Voyons, voulez-vous essayer de faire la planche?

MADAME BENOITON

La planche! mais vous n'êtes pas poli.

M. PRUDHOMME

La planche est une manière de se tenir sur l'eau, belle dame!

MADAME BENOITON

Ah ! moi je ne connais pas tous vos termes de marine.

M. PRUDHOMME

Ce sont des termes de natation et non de marine.

MADAME BENOITON

Ah ! bien, tenez, j'en sais assez. Vous me gênez maintenant, allez de votre côté, je vais du mien. — Je vois ce que c'est : On sait nager ou on a l'air de savoir nager, quand on a de l'eau jusqu'au cou et que les pieds touchent le fond.

M. PRUDHOMME

Parfaitement, madame; dans la vie c'est bien autre chose : quand on a de l'eau jusqu'au cou, il est bien rare que l'on touche le fond.

MADAME BENOITON

Allons, allons! allez vous habiller et ne chiffonnez pas mes toilettes. — Je me défie des hommes, moi; ça ne respecte rien.

M. PRUDHOMME

Oh! madame, pas tous.

MADAME BENOITON

Oh! ne récriminez pas, ceux qui sont trop respectueux valent encore moins.

(M. Prudhomme sort de l'eau. — Madame Benoiton s'éloigne.)

SCÈNE VI

M. PRUDHOMME seul.

Ayez donc des relations dans le monde pour les rencontrer au bord de l'eau, au moment où l'on s'y attend le moins! Je n'aurais jamais cru trouver ici madame Benoiton; et moi qui suis assez imprudent pour lui donner la liste de mes petites protégées... Heureusement que c'est une femme au-dessus des préjugés. Voyons, r'habillons-nous, et lestement. (Il entre dans la cabine, puis ressort aussitôt) Sapristi! comme ça sent le patchouli! Je vais être asphyxié, moi! Allons du courage! (Il rentre dans la cabine et chantonne sur l'air du Baccio :

Mettons nos chaussettes,
Glissons-nous dans notre pantalon,
Essuyons nos lunettes,
Sapristi! que l'bain était bon!
Fort bon!
Mon gilet blanc
Est éblouissant,
Vite je l'emmanche;

Puis mon habit,
Habit du dimanche!
Voilà! j'ai fini!
Oui, oui, oui, oui, oui.
Qu'est-ce que j'oublie?
J'ai ma montre, et voici mon argent;
Je n'avais pas d'parapluie,
J'ai bien tout, j'suis prêt maintenant!

(Il rentre en scène tout habillé.)

Maintenant je meurs de faim; vite courons à l'hôtel...

SCÈNE VII

M. PRUDHOMME, MADAME BENOITON.

MADAME BENOITON dans l'eau.

Monsieur Prudhomme! monsieur Prudhomme! préparez-moi mon peignoir.

M. PRUDHOMME (A part.)

Madame Benoiton! sapristi, je l'avais oubliée. (Haut.) Un peignoir? Voilà, madame, voilà! (Il entre dans la cabine et en rapporte un peignoir.)

MADAME BENOITON

Maintenant placez-le sur mes épaules. Bien! c'est cela. — Merci.

M. PRUDHOMME

Voulez-vous que je vous serve de femme de chambre?

MADAME BENOITON

Impertinent! Je rendrais jalouse ces demoiselles. Attendez-moi. (Elle rentre dans la cabine.)

M. PRUDHOMME

Sapristi, mais je meurs de faim! Je suis sûr qu'en rentrant à l'hôtel nous ne trouverons plus rien à manger.

MADAME BENOITON

Tant mieux! Ça vous fera maigrir, vous en avez besoin!

M. PRUDHOMME

Bien obligé, mais j'ai l'estomac très-délicat.

MADAME BENOITON

Et le style aussi. Vous avez laissé tomber une lettre, mon cher, elle n'est pas cachetée, je la lis, tant pis pour vous.

M. PRUDHOMME

Oh! madame, madame, mais c'est une indiscrétion révoltante. (A part.) C'est ma lettre à Marcoussis, je lui dis que je viens faire mes farces à Villers. (Haut.) Madame! madame! mais je vous en prie....

MADAME BENOITON

Très-bien écrite, cette lettre, belle écriture.

M. PRUDHOMME

Élève de Brard et Saint-Omer.

MADAME BENOITON

Oh! je vais vous la rendre.

M. PRUDHOMME à part.

Mais je l'espère bien! (Haut.) Madame, madame Benoiton, de grâce, dépêchez-vous, nous ne trouverons plus une seule crevette sur la table!

MADAME BENOITON

Allons, je suis prête (Elle sort de la cabine.)

M. PRUDHOMME

Enfin! — Eh bien, et ma lettre!

MADAME BENOITON

Votre lettre?... je vous l'avais promise?

M. PRUDHOMME

Mais je crois bien, madame.

MADAME BENOITON

Il y avait donc une lettre?

M. PRUDHOMME

Comment? mais... (Cherchant dans sa poche.) Imbécile! je l'ai dans ma poche.

MADAME BENOITON

Allons, vous n'êtes pas malin, monsieur Prudhomme, je vous fais dire tout ce que je veux.

M. PRUDHOMME

C'est vrai, cette femme-là me retourne comme un gant!

MADAME BENOITON

Allons! A déjeuner, accompagnez-moi.

M. PRUDHOMME à part.

C'est égal, quand je prêterai ma cabine à une femme il fera chaud. (Haut.) Je suis à vos ordres, belle dame. — (Revenant sur ses pas, au public.) Et dire qu'au lieu de madame Benoiton, si ma femme avait occupé ma cabine, j'étais pincé. (A madame Benoiton.) Me voici, j'accours! (Il sort.)

FIN

TABLE DES MATIÈRES

	Pages
A Messieurs Polichinelle, Guignol, Karragueuz et Cⁱᵉ..	1
Notice..................................	7
Prologue................................	14
Prologue d'été...........................	15
Prologue de la Revue de 1864.............	18
Prologue qui précédait la Revue de l'année, *le Sire de Benoitonville*..	20
Prologue du procès Belenfant des-Dames...	22
Remerciement au public lyonnais..........	24
Prologue au cercle artistique de Marseille..	25
A Monaco (22 janvier 1868)...............	28
Monaco (28 janvier 1868).................	29
Prologue dit chez M. Hervé-Mangon.......	32
Les fourberies de M. Prudhomme..........	35
Le petit-fils de M. Prudhomme............	54
Mon village.............................	66
Madame Benoiton est indisposée..........	79
Le rat Deville et le rat Deschamps........	101
Le système de M. Prudhomme............	111
Le procès Belenfant-des-Dames...........	120
Le paquet nᵇ 6...........................	165

	Pages
Le mariage de Vénuska................	182
Prudhomme spirite..................	201
Une collaboration..·...............	213
Les indiscrétions parisiennes.............	232
La maison Robert Macaire et C^e..........	259
Une cabine pour deux...............	303

FIN DE LA TABLE

PARIS. — IMPRIMERIE L. POUPART-DAVYL, RUE DU BAC, 30

BIBLIOTHÈQUE INTERNATIONALE

Collection grand in-18 jésus à 3 francs le volume

Alarcon. — Le Finale de Norma. 1 vol.
Albrespy. — Influences de la liberté et des idées religieuses et morales sur les beaux-arts. 1 vol.
Alby. — L'Olympe à Paris, ou les Dieux en habit noir. 1 vol.
Alton-Shée (d'). — Mémoires du vicomte d'Aulnis. 1 vol.
Auerbach. — Au Village et à la Cour. 2 vol.
Barbara. — Mademoiselle de Sainte-Luce. 1 vol.
— Un cas de conscience. Anne Marie. 1 vol.
Berthet. — La Peine de Mort, ou la Route du Mal. 1 vol.
— Le Bon Vieux Temps. 1 vol.
Blum. — Entre Bicêtre et Charenton. 1 vol.
Bonnamy. — La Raison du spiritisme. 1 vol.
Bonnemère. — Le Roman de l'Avenir. 1 vol.
— Louis Hubert. 1 vol.
Bourguignon. — Masintour. 1 vol.
Breteh. — Gabrielle. — Les Pervenches. 1 vol.
Breuil. — On meurt parfois d'amour. 1 vol.
Cadol. — Contes gais. — Les Belles Imbéciles. 1 vol.
Caillet. — Michelle. 1 vol.
Champfleury. — La Belle Paule. 1 vol.
Claude. — Le Roman de l'Amour. 1 vol.
Daniel. — Confidences d'une sage femme. 1 vol.
Daudet. — Les Douze Danseuses du Château des Lamôle. 1 vol.
— La succession Chavanet. 2 vol.
Derisoud. — Les Petits Crimes. 1 vol.
Desbarolles. — Le Caractère allemand. 1 vol.
Deulin. — Contes d'un Buveur de bière. 1 vol.
Dollfus. — Mardoche. — La Revanche du Hasard. — La Villa. 1 vol.
Ducondut. — Juvenilia, Virilia, poésies. 1 vol.
Garcin. — Léonie, essai d'éducation par le roman. 1 vol.
Gastineau. — La Dévote. 1 vol.
Gilles. — La Nouvelle Jeanne. 1 vol.
Goncourt. (E. et J.) — Manette Salomon. 2 vol.
— Charles Demailly. 1 vol.
Gonzalès. — La Fiancée de la Mer. 1 vol.
Gouraud. — Les Destinées. 1 vol.
Grandet. — Yolande. 1 vol.
Halt. — Madame Frainex. 1 vol.
Hix. — Qu'en pensez-vous ? 1 vol.
Houssaye. — Le Roman de la Duchesse. 1 vol.
Jacob de la Cottière. — Le Chemin de la Lune, s'il vous plaît ? 1 vol.
Juliet. — L'Envers d'une campagne. Italie, 1859. 1 vol.
Jonchère. — Clovis Bourbon. 1 vol.
Kock (H. de). — Beau Filou. 1 vol.
Lami. — L'Enfer, la divine comédie, traduction en vers français. 1 vol.
Lan. — Les Chemins de fer français devant leurs juges naturels. 1 vol.
Lasalle. — Dictionnaire de la Musique appliquée à l'amour. 1 vol.
Leclercq. — Les Petits-Fils de Don Quichotte. 1 vol.
Le Faure. — Le Socialisme pendant la Révolution française. 1 vol.
Mallefille. — La Confession du Gaucho. Le Champ de Mars. 1 vol.
Marancourt. — Les Français à Rome. 1 vol.
Montagne. — Le Manteau d'Arlequin. 1 vol.
Pessard. — Yo, ou les Principes de 89. 1 vol.
Pétrarque. — Rimes, traduites en vers, par J. Poulenc. 4 vol.
Ponson du Terrail. — La Bohémienne du grand monde. 1 vol.
— Le Drame de Planche-Mibray. 1 vol.
— L'Héritage de Corinne. — La Mule de Satin. 1 vol.
— Le Page Fleur-de-Mai. 1 vol.
— Diane de Lancy. 1 vol.
Proth. — Au pays de l'Astrée. 1 vol.
Rabou. — L'Allée des Veuves. 1 vol.
Rambaud. — Voyages de Martin à la recherche de la vie. 1 vol.
Richard. — Un Péché de vieillesse. 1 vol.
— La Galère conjugale. 1 vol.
St Lanne. — L'amour artificiel. 1 vol.
Sand (M.). — Le Coq aux Cheveux d'Or. 1 vol.
Saunière. — Le Roi Misère. 1 vol.
Scholl. — Nouveaux Mystères de Paris. 3 vol.
Sémenow. — Les Mauvais Maris. 1 vol.
— Une Femme du monde. 1 vol.
Serret. — Les Heures perdues. Poésies. 1 vol.
Talbot. — L'Europe aux Européens. 1 vol.
Ulbach. — La Chauve-Souris. 1 vol.
— Les Parents coupables. Mémoires d'un Lycéen. 1 vol.
— Le Jardin du Chanoine. 1 vol.
— Le Parrain de Cendrillon. 1 vol.
— Le Roman de la Bourgeoisie. La Cocarde blanche. 1 vol.
— Monsieur et madame Fernel. 1 vol.
Vars. — Mémoires d'une Institutrice. 1 vol.
Zola. — La Confession de Claude. 1 vol.
— Thérèse Raquin. 1 vol.

www.ingramcontent.com/pod-product-compliance
Lightning Source LLC
Chambersburg PA
CBHW071623220526
45469CB00002B/455